# 傳世品 成化瓷

Everlasting Chenghua Porcelain

蔡和璧◎著

藝術家出版社

Everlasting

# 傳世品
# 成化瓷

蔡和璧◎著

Chenghua Porcelain

藝術家出版社

# 目　　錄

# 傳世品成化瓷叢談

　　當我們在欣賞不同時空或地區的藝術品時，如能將時空轉換一下，盡量去理解當時的背景，更有助於欣賞的效益。一提到成化瓷時就令人想到柔和而潔淨的白瓷胎，明晰的青花，亮麗的彩釉。有很多人因爲覺得成化瓷非常貴重，所以就非常的感興趣。我們更進一步從另外一方面來認識它，將使我們覺得更有趣，例如，它的歷史背景、製作、前後朝所生產的窯器之比較，深入的了解，多收集一些有關的資料等等，如此會增加欣賞的樂趣。

　　成化朝是承宣德、正統而下。景德鎮送到紫禁城的官窯瓷器，有一部分是從宣德以來，正統、景泰、天順，這幾個朝代延續下來的規定樣式而製作的，也就是說代表皇家的規定樣式的瓷器。這些是皇宮祭祀及日常生活中所需要的器皿之一部份。這就是所謂制式瓷器。除了規定樣式之外，還有一些是當代的新樣式、新作品。這一部份有些是取傳統紋飾加以增減或變化，成化樣式的鬥彩即屬於此類。成化鬥彩自當初至今最令人欣賞的是有景有色的寫生圖畫，生動活潑。因彩釉技術的改良，由永樂至宣德的彩瓷，其彩釉堆朵而厚，成化彩瓷則明澈亮麗。這也正附和十五世紀繪畫風行彩色豐富爲人們所喜歡的樣式。

## 官窯的觀念

　　有時人們一談到官窯，就馬上跟皇帝直接連線。景德鎮爲宮中生產的瓷器，有落年款的瓷器是爲了皇室而燒造的，但並非全爲皇帝一人而生產的。宮內上自皇帝下至宮女、小太監等等，都需要生活器

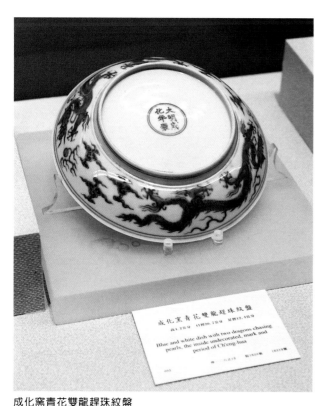

**成化窯青花雙龍趕珠紋盤**
雙圈六字款，款字厚實，此類款字應屬成化前期（成化以前、後期分）。
（見成化瓷品目說明 No.1、2）

皿。生活器皿中有瓷器之外，必
須要考慮到還有金、銀、漆等其
它材質的器物使用。宮內人員、
皇族的生活器皿、祭祀器、宴會
餐具、國子監、光祿寺等，有這
些不同對象，因此以紋飾、色彩

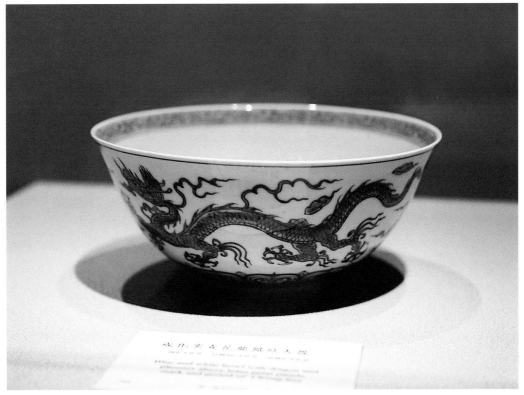

蘇富比亞洲區總裁 Mr.Julian Thompson（朱湯森先生）2003 年 8 月 1 日
參觀故宮成化瓷特展

等作分級來使用，如帝后用龍、鳳紋，黃釉。當然也包括精、粗之別，這些都是常態生產的
器物。另外有一類是爲特殊情況而作的，如下對上的進獻、或上對下的賞賜，包括朝貢貿

**成化窯青花龍鳳紋碗**
此類屬於制式碗，歷朝歷代都有此樣式大小碗盤之製作，但紋飾、器形略有不同。（見成化瓷品目說明 No.5）

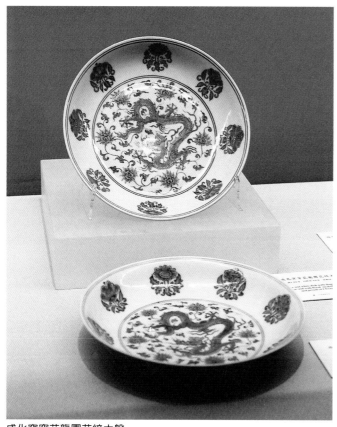

**成化窯穿花龍團花紋大盤**
此類穿花龍紋裝飾，自宣德即有。成化、弘治相當常見，弘治之後則畫得較凌亂。
（見成化瓷品目說明 No.11、12）

易。成化鬥彩即屬於特殊生產的瓷器。

## 成化資料難尋

記錄成化窯的原始資料相當少，因為在嘉靖九年，景德鎮發生一次火災，因此嘉靖之前的資料沒有留存。由《江西大志》這一本書可以看到嘉靖七年、九年、十五年都有燒造的記錄。還有一個很重要的訊息是記錄宮中發樣式給景德鎮去做，讓景德鎮生產新的樣式，這就是表示這一年之後有新產品生產，各朝各代應都是如此。成化時期雖然沒有留下記錄，當然也依循這種情形。

## 成化瓷價貴之原因及時期

在成化二年的進士陸蓉所寫的《菽園雜記》一書中，對龍泉窯、汝窯讚賞有加，但對當時成化的瓷器只提及而已，並沒有當成很珍貴的東西來看待。到了萬曆年間沈德符的《萬曆野獲編》一書中寫著，在萬曆廿幾年時，他才十幾歲，來到京城，當時成化窯的東西也只不過是數錢而已，到了後來成化窯的瓷器廣受珍愛，他想要買，卻已經貴得不得了。從這裡可以知道成化窯的瓷器在萬曆初到萬曆中這一段十幾廿年中價格一下昂貴起來。為什麼會如此？在《萬曆野獲編》一書裡有寫著萬曆皇帝御前一對雞缸杯值十萬錢。為什麼「萬曆帝」、「雞缸杯」、「十萬錢」會湊在一起？萬曆帝在萬曆十年以前還年幼時，有皇太后及宰相張居正輔政，行為非常規矩。等到張居正下台，皇太后死了，他就開始過著非常糜爛的生活，所以在萬曆《明神宗實錄》中可以看到萬曆帝常要管理財務大臣由各處調錢為自己所花用，

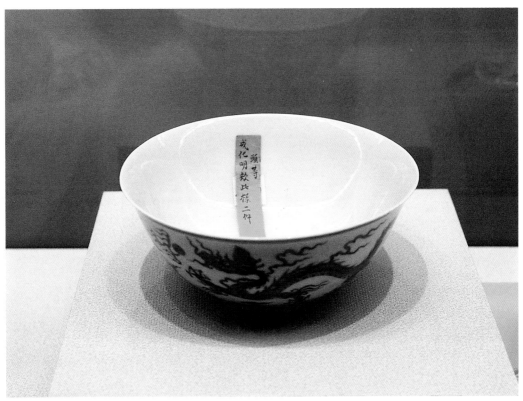

**成化窯青花雲龍戲珠大碗**
有原貼黃籤：頭等成化明款此樣二件。（見成化瓷品目說明 No.4）

**宣德窯黃釉盤、綠彩釉暗龍紋大碗、紫釉弦紋三足爐、紅彩三魚高足盃**
這些彩釉是成化樣式鬥彩的基本釉彩。（見成化瓷品目說明 No.94、95、96、97）

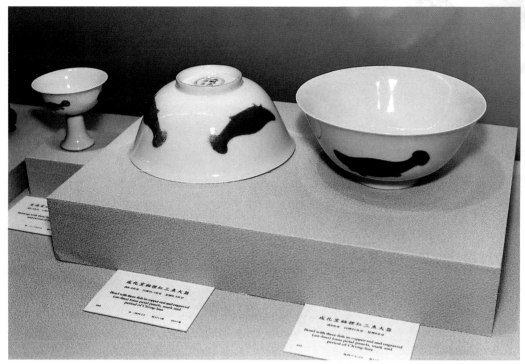

**成化窯釉裡紅三魚大碗**

釉裡紅三魚在宣德窯即以燒造得非常成功，成化亦非常精美，碗肩有暗花蓮瓣紋，魚尾如扇面不分叉，與元朝青花之鱖魚類似，同屬於古代魚。雙圈六字款有力，應屬於成化早期。（見成化瓷品目說明 No.98、99）

皇室的婚嫁萬曆往往購買大量的寶石，大臣勸說「飢不能食，寒不能衣」，而且國庫已空虛，但是萬曆帝還是非常的執著，像此類之事，諸多發生。萬曆中期也為了開源，一些前無其例的事務，開始變成一種商業行為，諸如賣官位，以金錢贖罪等，以常態來處理。在這樣的時期裡，民間古書畫藝術品等的買賣，仿品亦隨著出現。成化鬥彩、成化瓷器也跟著變成流通商品之一，因而才有皇帝御前的使用品，也能以估價出現。

## 成化鬥彩貴的原因

　　成化鬥彩隨著時間而貴，基本原因是燒造成本貴。其胎質細，製作特別。彩釉又需要好幾道工序，幾次的入窯燒，人工、材料等成本就往上升，這些以高成本燒造的精品，當時是為了進獻。這些珍品的出現，並沒有直接的紀錄存在，但可以從萬貴妃的兄弟勾結萬貴妃周圍的一些人的活動情況來解析，可以看到一個傾向，就是進貢這些珍奇的物品到宮裡，就會得到豐厚的賞賜，因此，他們就會到宮外去張羅很多珍奇寶物，以進奉的名義送到後宮，其賞賜就是內府銀庫的錢財，這也讓皇貴妃的兄弟同夥，盡力地去搜尋珍奇寶物，以取得更多的內府銀財。

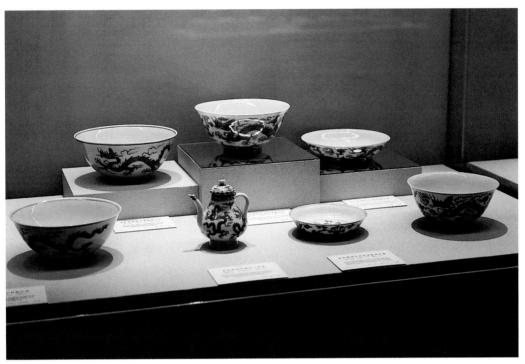

**成化窯塡綠彩釉戲珠龍紋碗、綠彩釉劃龍紋大碗、盤**

成化窯塡綠彩釉戲珠龍紋碗、綠彩釉劃龍紋大碗、盤。龍之部份上不上白釉，是其最大不同處。也因此反映出綠彩釉龍紋光澤的不同。（見成化瓷品目說明No.107、108、109、110、111）

　　這些成化樣式鬥彩之珍品，是以黃色、綠色、紫色、紅色彩釉畫出繽紛多彩的圖繪。一些類彩釉原料在宣德窯就已經有了，到了成化的時候可以把它變成非常清晰、秀麗的彩繪，這些創新最令人覺得珍貴。這些特殊品，就是「奇」、「妙」，以此送到宮裡面去，既然是進獻，在製作上也需費相當的心思吧。

### 青花龍鳳紋碗

　　這是一種制式的碗。「制式」就是每個朝代都要有的造形。明、清兩代將這種撇口碗叫做「宮碗」。這種碗是不是每一件都是給皇帝用也不一定，太監、宮女應是不能用上這一級的碗，當時都有規定顏色、樣式，依等級或階級而分，這種制式的碗、盤造形有幾種變化，紋飾有單龍、雙龍、三龍、五龍、九龍都有。一般盤、碗等應是一組套，做爲生活器皿。

### 關於落款

　　成化的款，款字大方，字跡渾厚，款字有落得端正，但也有一些弱而無力。從這些款字我們可以在青花與彩瓷系統，都有前後期的分別。宣德、成化瓷器所落的款字之字體，應該是當時政府機關或宮廷所流行的字體。

## 青花龍紋盤

　　盤內畫以三朵雲的裝飾，在洪武就已常見，宣德時亦相當盛行。洪武帝非常喜歡五彩瑞雲，因為它是祥和之氣的徵兆。明朝各朝實錄，像洪武、永樂、宣德一直到成化，只要天上有五彩瑞雲出現，在實錄上一定記載。因此可以從這裡面看到瑞雲是氣候的現象也是吉祥的表徵。

　　成化青花與永樂、宣德之所以不同在哪裡？簡單地說，永樂的青花沁入胎骨的感覺，而宣德的青花則慢慢地浮上來，到了成化時的青花似沉似浮地在器表面，到了往後的時期更是只貼在表面上的感覺。成化青花的顏色比較淡，但是不帶灰。正德的青料色仍正，到了嘉靖，青料用色重者，濃郁但紫帶沉灰。而用色淡者，則底色更顯灰。

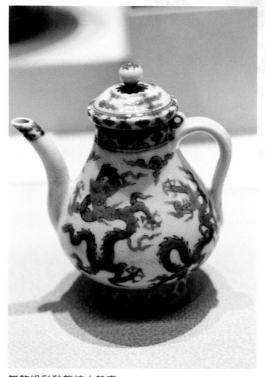

**無款綠彩釉龍紋小執壺**

此種小執壺造型類似梨子，故又稱梨壺，梨壺是明朝常見的造型，釉色有單色釉或釉上彩。此件以綠彩畫龍紋，再以黑線描畫雲龍輪廓線，胎地有劃波濤暗紋，口緣、圈足壁有打青花圈，圈足高。自明朝後，通常彩瓷面上有紅、黃、綠等色及黑輪廓線者稱之為「五彩」。但瓷面上只有黑輪廓線填入單一色彩者，則以其單一色彩之「色釉」稱之。

（見成化瓷品目說明 No.112）

　　陶瓷鑑賞家孫瀛洲先生曾說：「青花有十八種顏色」，如何去認識它？比較簡單的一個方法就是看青花帶青、或者帶藍、或者帶紫、或者帶灰，用這種底色去分系統，再以濃淡分之。成化的青花雖然有一部分較濃，而且比較深，這一部分應是承自宣德所剩的青料來使用，但大部分用平等青或是其它的青料。

## 青花九子嬰戲圖碗

　　成化的青花嬰戲圖碗有畫九個、十四個、十五個小孩三種碗，大小、器形一樣。碗壁上畫熱鬧的場景，在布局方面，以兩段欄杆分成兩個畫面，一邊文一邊武。有文戲、武戲。文戲則是騎木馬、放風箏，小孩穿著衫褲。打鼓、相撲、拿旗子的武戲，小孩則穿肚兜兒。這三種碗所畫的小孩子可以看出年齡的大小不同。這個九子嬰戲圖的小孩比較大一點，他的特點在他的一對頭髮旁邊渲染了淡淡的青花，他們的臉及動作比較像長大的小孩，有相撲等嬰戲圖，題材都是童子，但可以有很多的變化。一樣畫十四子、十五子的嬰戲，其圖中童子就

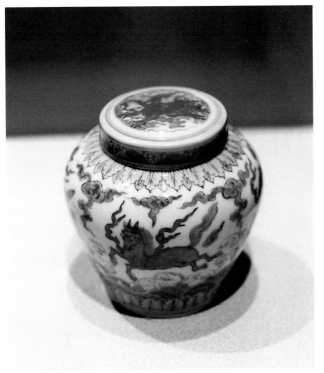

**天字款鬥彩波濤天馬蓋罐**

各種靈獸奔騰於波濤上之紋飾，在元朝即可見。此罐之蓋面為紅彩飛象獸騰於波濤間，原本天馬罐、其蓋應為天馬圖，而飛象罐、蓋為飛象圖。清宮時，應是將所剩的蓋與罐湊合。（見成化瓷品目說明No.114）

感覺年齡比較幼小。嬰戲圖自宋朝以來一直都很盛行用於器物的裝飾圖紋，可愛活潑。在畫理上，它的筆秩非常的熟練、清晰，跟宣德的青花有不同的感覺，也就是它的筆劃都是一筆一劃比較清晰，所用的畫筆毛較硬，畫出來的線條力道較強。而宣德時所使用的筆可能比較軟，畫起來整片的感覺比較多一點。

## 畫青花打底稿

成化的青花在打底稿時與宣德是一脈相承的，就是在瓷胎面舖上薄的底紙稿，並襯平，灑上一些碳粉，在重要的地方，如轉折或圓弧線的幾個重點，再用針把所要的點戳點出來，再把紙拿掉，白胎上面就有一點一點的碳粉連線，以青花下筆連線就成線條。在實物上可以觀察到點點針點的現象，這種現象永、宣時期之物比較明顯，這個特點這在照本依樣的圖案畫中，可以清楚地看到這種現象。成化青花的線條在接線點上都非常的規矩，並且可以看到接線點，接線點比較輕，所以正面幾乎看起來是平的，以斜側的去看，才可以看到這個接線點就跟元朝的青花或者是永樂、宣德的不一樣，元朝的接線點有時候比較重而下陷，我們仔細地觀察，就會產生更大的興趣。

## 青花松竹梅盤

松竹梅的主題自宋朝以來也是運用很廣的紋飾，此次展出幾個松竹梅的盤子，有畫的很複雜，也有畫得很工整。這類型的紋飾與造形也是制式的紋飾。在生產時間長，數量多的情況下，執筆畫的人並不是一個，當然就會產生不同的情況。一般而言，整個朝代瓷器風格的演變，在政治清明，經濟興盛的時候，會是良質而豐厚的。政治混亂，開始要亡國的那一段時間，所做的器物往往都會潦草粗糙。

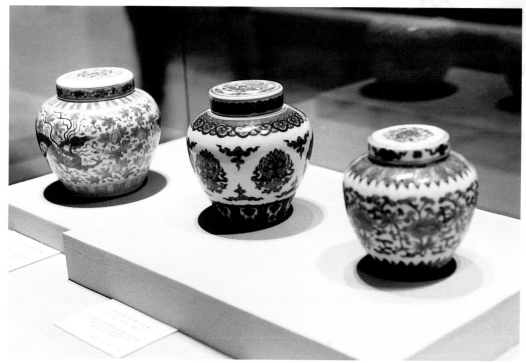

**天字款鬥彩藤瓜果龍蓋罐、蓮花蓋罐、靈芝蓋罐**
各種不同的鬥彩罐，足底內有青花「天」字款。青花罐則不見有「天」字款。成化之後所燒造的「天」字款鬥彩罐，款字落法近似，但器形、青料、色料及畫法仍有不同。（見成化瓷品目說明 No.116、117、118）

這件青花松竹梅紋盤，在盤外壁，用兩個太湖石隔成左右兩個畫面，兩邊畫的是同紋飾的松竹梅，布局巧妙，看起來不乏味。跟嬰戲圖用欄杆分文、武場兩種布局又是不同韻味。除了兩邊畫的是同紋飾的松竹梅之外，亦有一邊畫仕女焚香、欣賞庭園風景，另一邊以雲堂紋分開，畫松竹梅，構造簡潔。所畫的青花線都非常的清晰。

**青花寶蓮紋杯**

這件青花寶蓮紋杯，在青花畫好以後，上面已經彩上彩料，但不知什麼原因又把它磨除，上面還留有一些紅彩料。這種情況在故宮藏瓷中，只有這兩件。

## 成化青花因鬥彩而貴

成化窯器在剛開始時，陶書上面所評的是青花不如宣德窯器，所貴的是雞缸杯、葡萄杯這些鬥彩，到後來鬥彩受到喜愛，成化的青花也得到青睞。成化瓷也的確有其可愛之處。

## 成化小杯為何多？

在成化彩瓷裡很多是小杯子，喝酒在宮中非常地普遍，特別是宣德帝非常喜歡喝酒，臣子勸皇帝不要喝酒，他甚至告訴臣子喝酒有什麼好處及樂趣。在宮中的實錄都有記載，到了

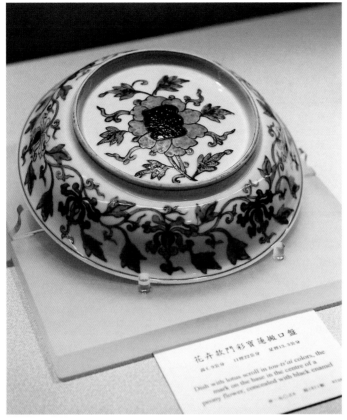

上圖：花卉款鬥彩寶蓮撇口盤
在圈足內畫一朵黑褐色的方形花心，不免令人懷疑著有意以這個黑褐色花心來遮蓋原有的方款，雖然經過 X 光透照，但也只能照出釉上花葉的影子，令人相當懊惱。圈足內的花卉與盤外壁，感覺差距相當大。（見成化瓷品目說明 No.119）

下圖：無款鬥彩蓮塘鴛鴦高足碗
雖然是無款，但製作、彩料、畫工不遜於成化前期有款的蓮塘鴛鴦圖，但圈足及彩釉、青花之色調處理不如宣德窯之穩重。（見成化瓷品目說明 No.123）

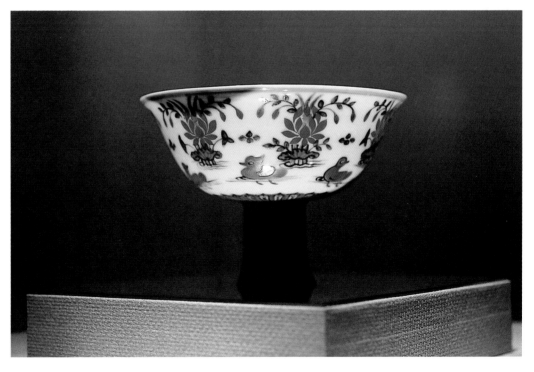

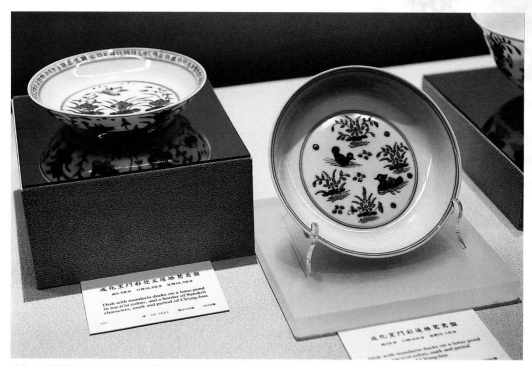

**成化窯鬥彩蓮塘鴛鴦盤、梵文蓮塘鴛鴦盤**
這二件都是雙圈六字款，但在羽毛虛線、彩釉的處理就有很大的不同，一為堆垛，一為清麗。二者應有前後之分。
（見成化瓷品目說明No.126、127）

正德更喜歡喝酒。宣德時高腳杯的造形相當多，到成化有高腳杯，但是變小了，這顯示飲酒的風情不一樣呢？還是飲酒的品種不一樣呢？杯子愈小愈適於高酒精度的酒。

## 「彩」、「彩釉」

「彩」、「彩釉」都是釉上彩。沒有玻璃質的彩，帶有玻璃光的稱為「彩釉」，這兩種都是屬於低溫的。青花必須在白釉下面用高溫燒，所謂的高溫，我們一般標準的來講就是一千二百五十度。低溫三百至四百度即可，有玻璃光的東西存在，大約六百至七百度。

## 落款的轉變及成化樣式鬥彩的興盛

成化時款字出現四方形的雙方框，這個雙框與雙圈的落款方式，在成化中期以後同時並存。從歷史的背景裡可以看到成化十二年是一個關鍵年。因為在這一年萬貴妃加封為皇貴妃。在成化十二年之前，成化帝膝下無子存活，直到成化十一年有人私下告訴成化帝，他有一子今已六歲，養在西宮浣衣局，這個皇子一出，將來母以子為貴，而後宮獨寵的萬貴妃，當然無法容許她存在，在封皇子之前，皇子的生母紀氏就過世了，這是宮幃鬥爭的結果。封皇子與封皇貴妃，似乎是條件交換似的，一前一後。萬氏封為皇貴妃後，在她周圍的像汪直、李省孜……這些人，開始大肆活動起來，以進奉之名將珍奇之物及寶石等進奉後宮，以

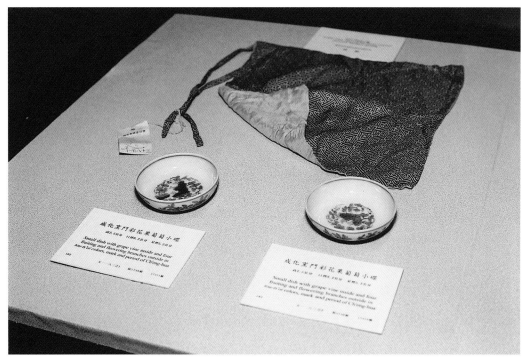

**成化窯鬥彩花果葡萄小碟**
這對鬥彩花果葡萄小碟，收藏情況是用一塊黃裡錦緞包裹布來包紮存放的。花卉、葡萄畫得都沒有葡萄把盃及葡萄盃好。
（見成化瓷品目說明 No.182、183）

取內庫不法之財等，這些事讓大臣不斷上奏摺請皇帝處置，皇帝只以「內宮之事」一再地掩護，讓大臣別管。一直到成化十八年，這些人的惡行惡狀已經無法交代，大臣一再地舉發，這些人也失去了皇帝的信賴，最後一個一個被處置，到成化廿三年，萬皇貴妃死，半年後成化帝也駕崩。因此成化十九年以後，珍奇之物的進獻，應是減少。

強調這一段歷史的原因，是因為從成化十二年到成化十八年期間，萬皇貴妃當紅，後宮奢侈、用錢無度，而且進貢一些所謂珍奇之物，再加上萬皇貴妃的兄弟經常以「無用之物」來進貢給皇帝。雖然沒有直接記載「珍奇之物」、「無用之物」即是成化鬥彩，可是我們可以體會到，這一段期間應該是成化樣式的鬥彩出現、也是製作最興盛的時期。

**綠釉塡彩龍紋碗**

如綠釉塡彩龍紋碗是先用青花描輪廓線，然後再塡綠彩釉，這種叫「塡彩」，就是用青花把所有的輪廓都畫出來，再把彩釉塡上去。

另有一種以刻線條在坯胎上，龍的部分不上白釉，以綠彩釉塡之，從龍鬚線有白釉作為底，而顯出的光澤不同，就可以知道工序不同而產生的不同效果。

還有一種如綠彩釉龍紋梨壺，先在坯胎刻暗花，以綠彩釉畫紋龍飾之，在綠龍的外框

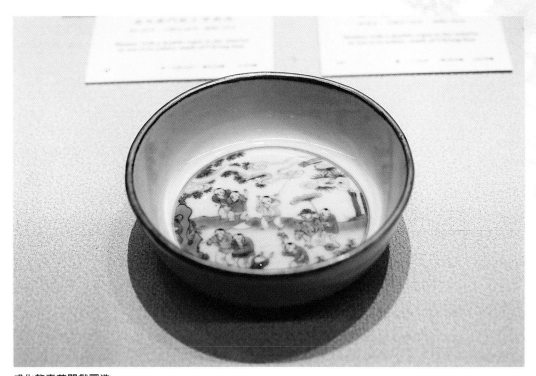

**成化款青花嬰戲圖洗**

在洗內圓面以青花畫有九子，青花色暗帶灰。此類洗胎厚重，特別是器底後，與一般成化窯底較薄的情況不同。
（見成化瓷品目說明 No.191）

線，用綠彩釉先畫龍紋，再以黑線勾輪廓，這種有黑線使用的，我們一般都把它稱爲「五彩」。綜合上面三種不同的綠彩，爲了方便起見，也不把帶有黑彩線的單彩釉瓷叫五彩，一概以綠彩釉稱之。

## 成化瓷器的畫意

　　成化窯器，令人賞心悅目，除了它的胎很漂亮之外，最重要的一點是能夠變成寫生畫，也就是說，並不是只有在瓷面上畫圖案而已，像永樂的一朵花、兩朵花、圖案花、蓮枝花、纏枝花、轉枝花，但是到了宣德窯時就慢慢地有圖畫式的畫面，到了成化更以潔白的瓷面，再加上有圖畫式的繪畫，這是讓文人喜歡的一個很重要原因。

　　青花有一部分爲了表現動態或輕柔用虛線來表現。像青花花鳥杯中的鳥，它在腹部用虛線來表示，因而變成比較柔和，這種技法在宣德鬥彩蓮塘鴛鴦圖中，畫俯衝而下的鴛鴦時也以虛線來表現。如此處理，非常地生動。

### 鬥彩蓮塘鴛鴦圖

　　鬥彩蓮塘鴛鴦圖在宣德的時候就有了，西藏薩迦寺出現的蓮塘鴛鴦碗，讓我們認識這類鬥彩，這種是承永樂的彩瓷而變化出來的鬥彩。所謂鬥彩，就是青花畫部份輪廓線，如鴛鴦

**嘉靖窯鬥彩嬰戲圖盃**
此件構圖與成化窯之鬥彩嬰戲圖盃相同，但在青花、彩釉等方面十足表現出嘉靖窯的特色。（見成化瓷品目說明 No.200）

的腳、頭、背有青花輪廓線，脖子、尾巴沒有青花線，所以用青花畫半輪廓，再填上彩以成完整的圖形，把它鬥成一個非常適合的彩畫，這個叫「鬥彩」。「鬥」是江西的土話。在後來凡是只用青花線條的彩瓷，都稱爲「鬥彩」。

### 雞缸杯

　　剛開始雞缸杯並不是那麼有名的。直到萬曆年間御前的雞缸杯一對值十萬錢的記載而聲名大噪，在這之前葡萄把杯頻頻被提及，事實上葡萄把杯的傳世品很少，因爲後來雞缸杯的聲名大噪，而葡萄杯也就較不爲人知。爲什麼雞缸杯這麼受人喜歡？所畫的公雞、母雞、稚雞清晰可愛，表情各有不同，最妙之處是公雞、母雞的翅膀，先以青花畫半輪廓線，再以一層黃釉塡上，其後在黃釉上彩紅彩，以幾層不同的釉層完成。這些都是很小的地方，顯出它的巧妙與精工之處。

### 鬥彩葡萄杯

　　一串串的葡萄以紫彩釉上彩，但是有四粒葡萄沒有彩釉，只上紫彩，可以看到葡萄有熟與不熟的感覺，這些細微之處的處理，令人珍愛不忍釋手。

　　用一句比較白話的說法，宣德的鬥彩瓷就如同油畫，成化樣式的鬥彩瓷有如水彩畫，以此比喻可能會比較明白且有實際感一點。

### 鬥彩五供圖

　　鬥彩五供圖上的花朵，用沒有玻璃光的彩料，稱爲紅彩，另外黃綠之處，以有玻璃光的彩釉。一般只要是有「釉」這個字，表示有玻璃光，用這樣來稱，比較容易分辨每個部位的不同，設定這種共同的語言，比較容易溝通。

## 成化樣式鬥彩的後繼

　　成化樣式的鬥彩，不管是生產成本或進奉動機，都很昂貴。所以到弘治、正德沒有再生產，嘉靖時則可能是爲了要承接成化的帝系統，因爲嘉靖帝是從湖北迎接來做皇帝的，正德無子，所以從湖北迎接嘉靖，嘉靖帝一心一意要將自己的父親扶成皇帝，因爲他的父親被分

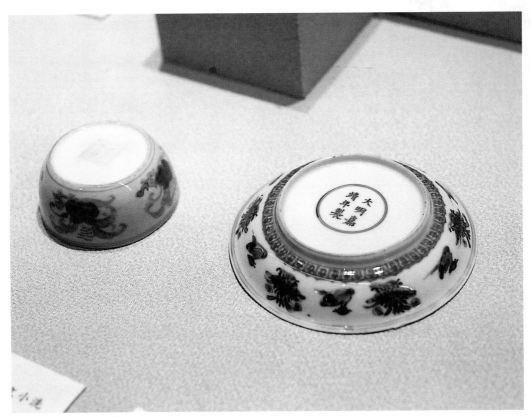

**嘉靖窯五彩蓮塘鴛鴦小蝶**
此件嘉靖窯蓮塘鴛鴦小碟，雙圈六字款書寫得不錯，青花料也好。只是彩釉堆厚潦草。

封到湖北做親王，嘉靖自己當了皇帝，就想要正統化，所以就要這一代接上一代再接到成化，弘治是他的伯父，正德是他的堂兄。直接接到成化帝，讓他這個支系變成正統。以這個意念推測，在嘉靖時，有一批構圖、彩色、造形都以成化樣式為本，但並沒有要一模一樣做出仿品的觀念。成化的鬥彩馬蹄杯花果杯在外面也非常少，以馬蹄杯為例而言，嘉靖的馬蹄杯只取其造形，用嘉靖帝喜歡的青色，尺寸放大了。瓷器在萬曆時，才發展成「仿」的觀念。可以看到萬曆有很多跟成化的樣式、構圖、顏色都是極為相近的。

（轉載自『藝術家』雜誌 2003 年 7 月 第 339 期）

成化窯、成化款瓷器圖版

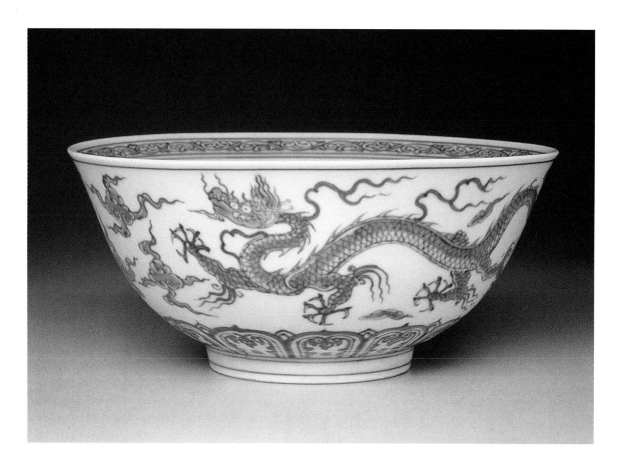

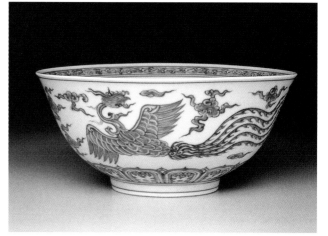

## 成化窯青花龍鳳紋大碗

*Blue and white bowl with dragon and phoenix above
lotus petal panels, mark and period of Chenghua*

律一四五 24 之 1　院 1845 箱　4147 號
高 9.1 公分　口徑 20.8 公分　足徑 8.8 公分

碗外壁一龍一鳳間如意雲，碗肩畫一圈變形蓮瓣圖案
紋，碗心畫昇龍潛鳳紋，間以如意雲，鈷料色調稍
淡，龍鳳雲紋以青花渲然濃淡，碗內口緣一圈卷草
紋。此件紋飾、器形與展品（5）相同，尺寸不同。
圈足內角處鑽有一圓洞，內有朱砂痕。雙圈六字款。
（台北故宮博物院藏）

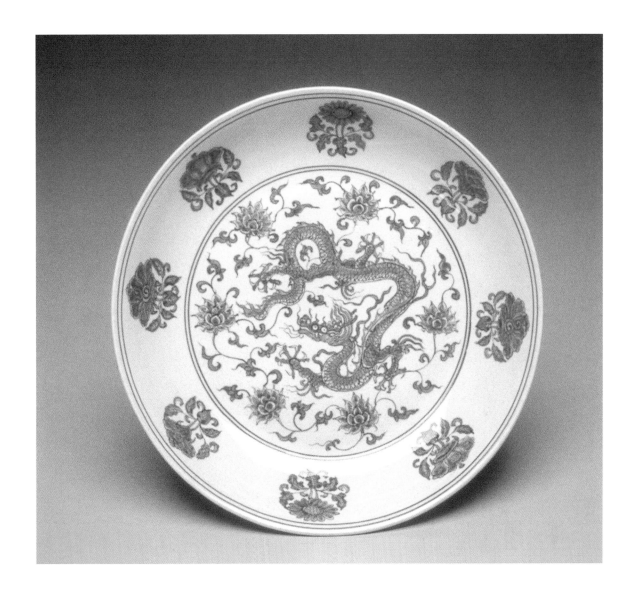

## 成化窯穿花龍團花紋大盤

*Blue and white dish with dragons among lotus and with floral medallions,*
*mark and period of Chenghua*

珍一二六14　院1653箱　16322號
高4.9公分　口徑26.4公分　底徑16.5公分

器外壁畫行走的二龍穿於蕃蓮之間，青花色較淡，龍角、鬚與眼的畫法與永樂後期
的樣式頗類似。輪廓線勾畫詳盡，筆劃線雖細，但畫線之處有下凹痕，龍之角、髮
鬚迎風往後傾，背脊以濃渲染，腹部以淡渲染，使行走的龍感覺得敏捷有力。盤內
底一龍穿於花間，盤內壁以八朵四季花飾之。整體白釉稍不透明，較屬元朝樞府釉
的系統，圈足內有幾處小縮釉，雙圈六字款，款字較緊湊。（台北故宮博物院藏）

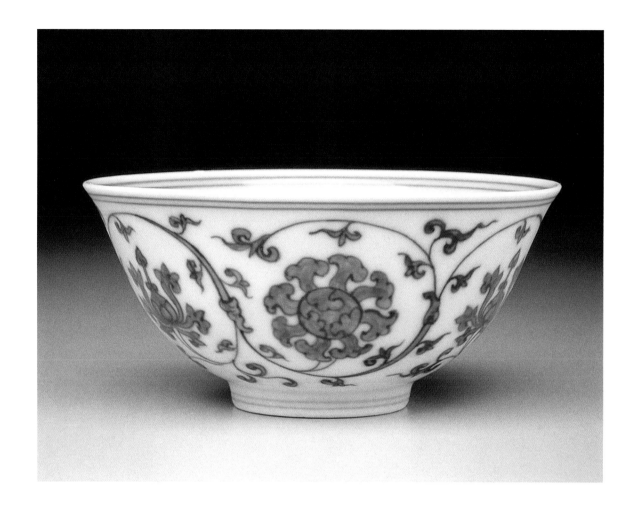

### 成化窯青花轉枝寶蓮紋碗

*Blue and white bowl with lotus scroll outside and six lotus medallions inside,*
*mark and period of Chenghua*

律一四六 36 之 10　院 1893 箱　16241 號
高 5.5 公分　口徑 12.1 公分　足徑 4.4 公分

碗內底繪一圖案雪花，碗內壁畫六朵寶蓮，碗外壁以寶蓮飾之。青花輪廓線
內渲染整齊順暢。款字青花色澤較淡，雙圈六字款。（台北故宮博物院藏）

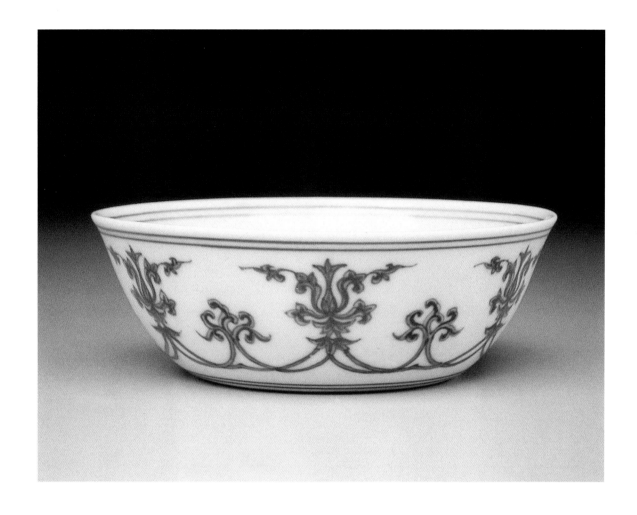

成化窯青花寶蓮紋洗

*Blue and white washer with formal lotus scroll,*
*mark and period of Chenghua*

為四四八之 1　院 1557A 箱　6755 號
高 4.2 公分　口徑 12 公分　底徑 6.5 公分

器內素白，口緣內側打青花雙圈，器外壁以淡青花畫輪廓，輪廓內填染濃青
花，留白邊，使紋飾顯得非常明確清晰。雙圈六字款。（台北故宮博物院藏）

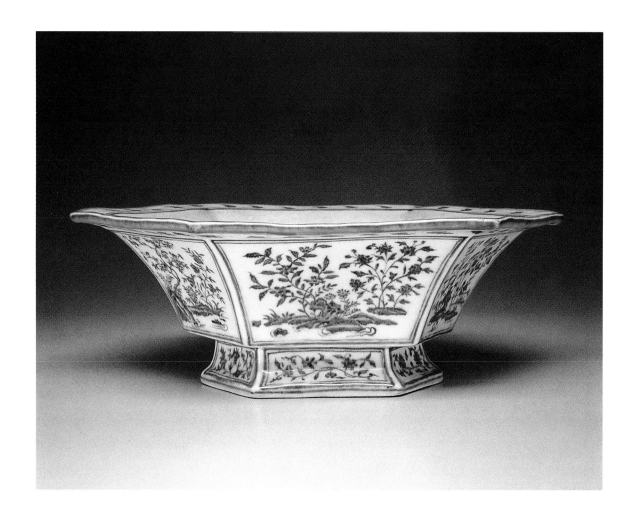

## 無款青花花卉紋六方盆

*Blue and white hexagonal flowerpot with a variety of garden flowers,*
*unmarked, 15th Century*

奈三九五 31　院 1872 箱　4581 號
高 11.4 公分　口徑 33.5 × 26.1 公分　足徑 16.3 × 12 公分

器由口緣至器底皆成六面，器壁向外曲斜，扳沿口，內底平，器口雖寬，但足外撇，使整件器線條平穩。器壁各面
畫坡地各種花草，取各器面之主題花卉為足壁之裝飾，扳沿面飾以朵雲。青花直接圖畫花草園地，沒有輪廓線。
（台北故宮博物院藏）

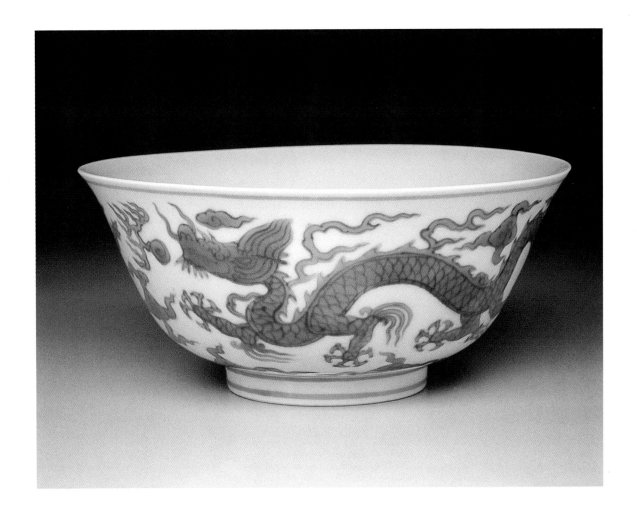

## 成化窯填綠彩釉戲珠龍紋碗
*Bowl with dragons outlined in underglaze-blue and coloured in green enamel, mark and period of Chenghua*

律一四五 24 之 5　院 1845 箱　4150 號
高 9.2 公分　口徑 20.6 公分　足徑 8.3 公分

以青花畫雲龍火珠等輪廓，青花筆調舒展有力，燒成後，再以綠釉彩填於青花輪廓內，白瓷部分泛青，使得綠彩釉更翠綠。雙方框六字款。（台北故宮博物院藏）

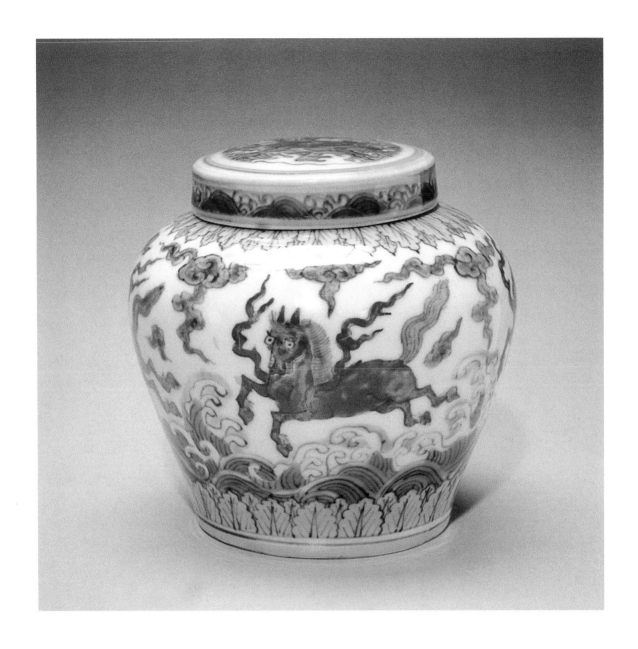

## 天字款鬥彩波濤天馬蓋罐

*Covered jar with flying horses above waves in doucai colors, tian (heaven) character mark, Chenghua period*

翔一○二 18　院 185 箱　10342 號　通蓋高 11.3 公分　罐高 10 公分　口徑 5.6 公分　底徑 7.3 公分

罐腹畫四馬分四方，一紅、一黃、二青，飛騰於綠波濤上，飛馬間以如意雲飾之，罐肩與罐腹下為黃彩釉蕉葉紋一圈，蓋壁一圈波濤紋，蓋面為紅彩飛象獸騰於波濤間，景德鎮出土之天字鬥彩罐，罐身有紅黃彩飛象，因此原本可能天馬罐、其蓋應為天馬圖，而飛象罐、蓋為飛象圖。胎二片接於由足下而上 5 公分處，明朝之接片大都為 1 ～ 2 處，足底內有青花「天」字款。口緣稍有稜角，足底平。（台北故宮博物院藏）

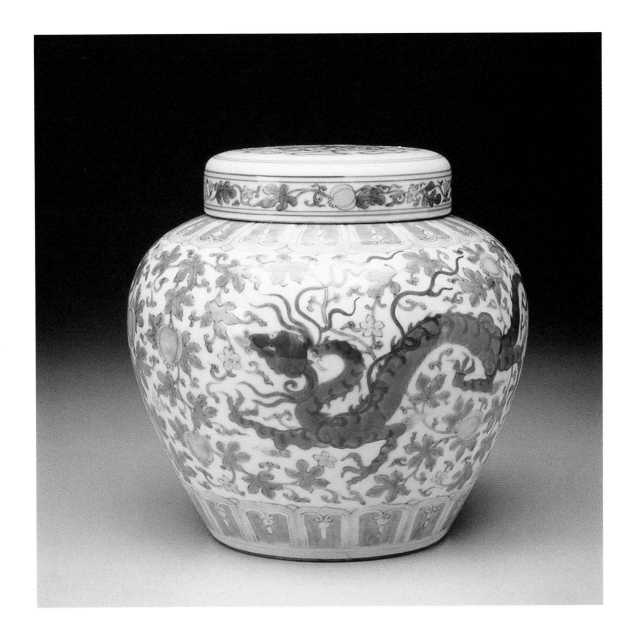

天字款鬥彩藤瓜果龍蓋罐

*Covered jar with kui dragons among scrolling melon vine in doucai colors, tian (heaven) character mark, Ching Dynasty*

呂一四五〇　院 2312 箱　13051 號　高 16.3 公分　口徑 9.1 公分　足徑 10 公分

壺肩與壺腹下各以一圈變形蓮瓣紋飾，以橘紅彩之，外鑲黃彩釉。壺腹之左右，各以青花畫一行龍穿於藤瓜果之間，龍身畫有分節紋，不畫鱗片，鱗片以渲染而成。龍身之出火以艷紅彩之，龍足只畫三足，畫風很弱，筆彩潦草，為後代作品。足底內有青花「天」字款。（台北故宮博物院藏）

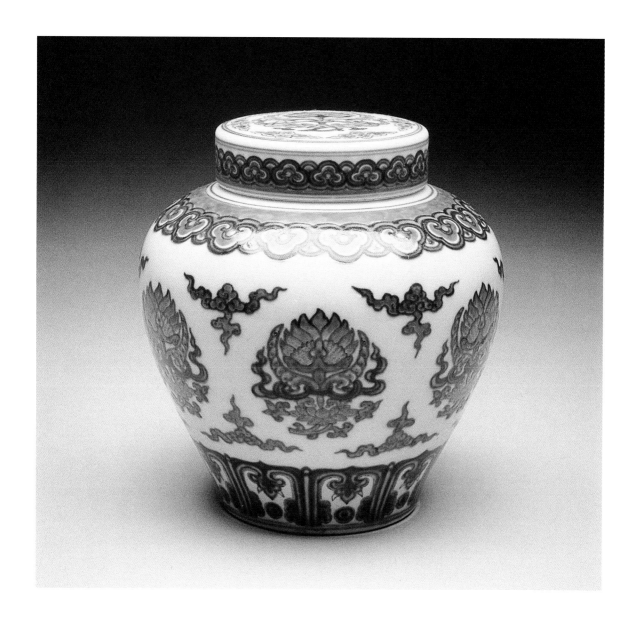

## 成化窯鬥彩蓮花蓋罐

*Covered jar with lotus medallions in doucai colors, mark and period of Chenghua*

為五四二之1　院1557箱　6751號
高15.2公分　口徑7.8公分　足徑8.2公分

壺肩以雙層如意紋，腹下以青花勾紅彩邊之變形蓮瓣紋作裝飾。壺腹六朵蓮托蓮花，此壺圖繪青花及紅彩的部分使用得比較多且重，因此與一般鬥彩有迥然不同的感覺。雙圈六字款。（台北故宮博物院藏）

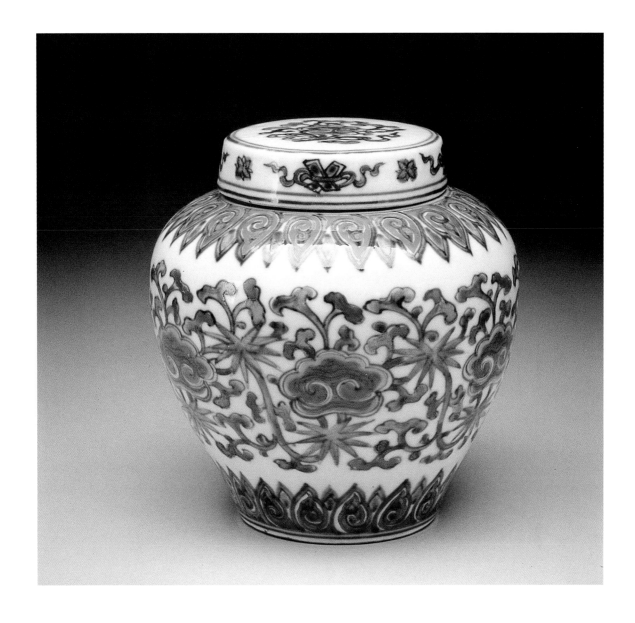

## 成化窯鬥彩靈芝蓋罐

*Covered jar with bamboo and lingzhi fungus scroll in doucai colors, mark and period of Chenghua*

雨九○一　院0144箱　15788號
高13.9公分　口徑7公分　底徑7.3公分

壺肩與壺腹下以變形葉紋飾一圈，腹部繪纏枝彩芝，壺蓋面繪一彩芝，蓋壁畫四寶紋。此壺圖繪青花及
紅彩的部分使用得比較多且重。雙圈六字款。（台北故宮博物院藏）

嘉靖窯鬥彩寶蓮撇口盤

*Dish with lipped rim and lotus scroll in doucai colors,*
*mark and period of Jiajing*

律一六二 10 之 3　院 1536 箱　15319 號
高 4.9 公分　口徑 22.2 公分　足徑 13.5 公分

與故宮所典藏的花卉款鬥彩寶蓮撇口盤之造形、釉色、
彩釉都相當接近，但盤外壁之花卉黃釉彩及葉之綠釉彩
都較不均勻。嘉靖雙方框六字款。盤內有使用痕。（台
北故宮博物院藏）

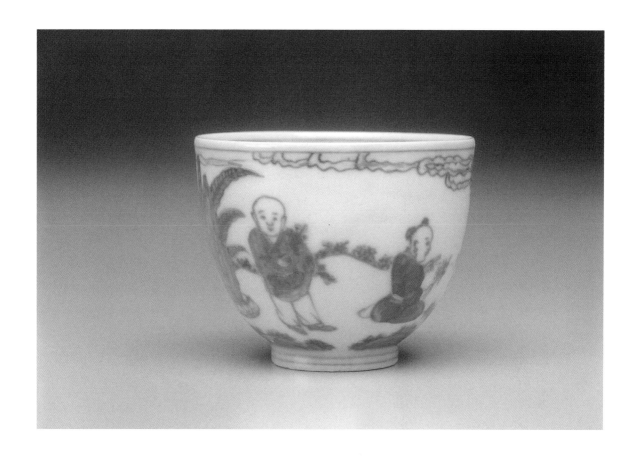

## 成化窯鬥彩嬰戲盃

*Cup with boys in a garden in doucai colors,
mark and period of Chenghua*

珍二二四之 19　院 1728 箱　3537 號

高 4.7 公分　口徑 6 公分　足徑 2.7 公分

盃內素白無紋，盃外壁以壽石、芭蕉將器面分為二，一組紅衣、
紫衣孩童在採青，另一組紅衣、素衣孩童在放風箏。紅彩艷、綠
釉彩濃，坡野草叢之處理與葡萄盃相近，但還同之形象畫得比青
花嬰戲碗要弱許多。雙方框六字款。（台北故宮博物院藏）

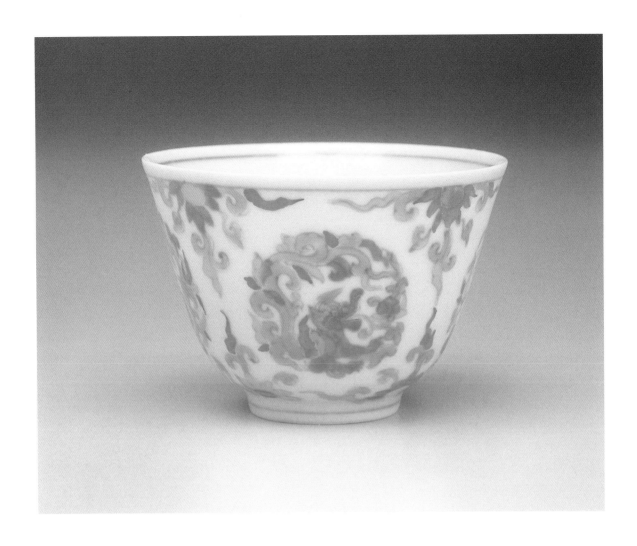

成化窯鬥彩團花夔龍盃

*Cup with medallions and makara dragons in doucai colors,*
*mark and period of Chenghua*

珍二二四之 18　院 1728 箱　3513 號
高 4.9 公分　口徑 7.4 公分　足徑 3 公分

以花葉由口緣而垂下，分成四間格，間格內畫夔龍，以青花畫輪廓，
紅、黃、綠相間，清晰可愛。雙方框六字款。（台北故宮博物院藏）

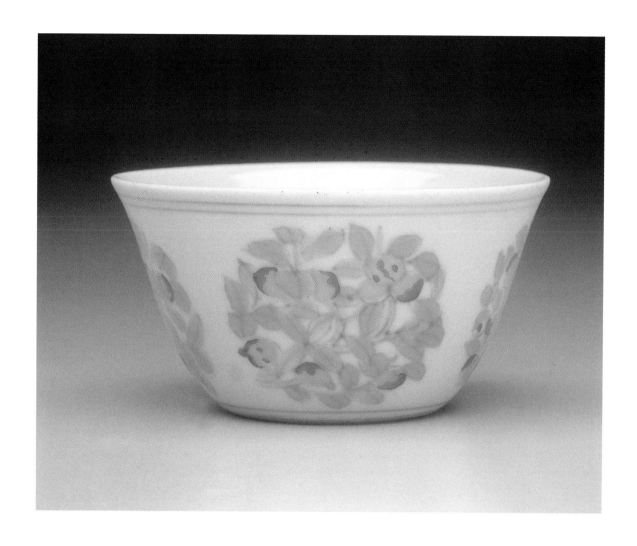

### 成化款鬥彩團果盃

*Cup with four medallions of fruit in doucai colors,
mark and period of Chenghua*

律一四六27之4　院1763箱　13764號

高3.7公分　口徑7公分　底徑3.3公分

雙方框六字款。（台北故宮博物院藏）

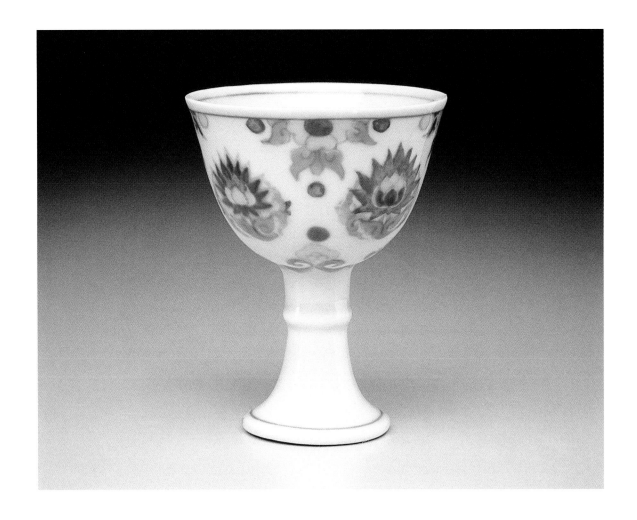

## 成化窯鬥彩花卉蓮花高足小盃
*Small stemcup with lotus scrolls on the bowl and plum blossoms on the foot in doucai colors, mark and period of Chenghua*

呂二〇五〇之 2　院 2020 箱　18156 號
高 7.9 公分　口徑 6.2 公分　足徑 3.5 公分

款字書於足底，橫排六字。（台北故宮博物院藏）

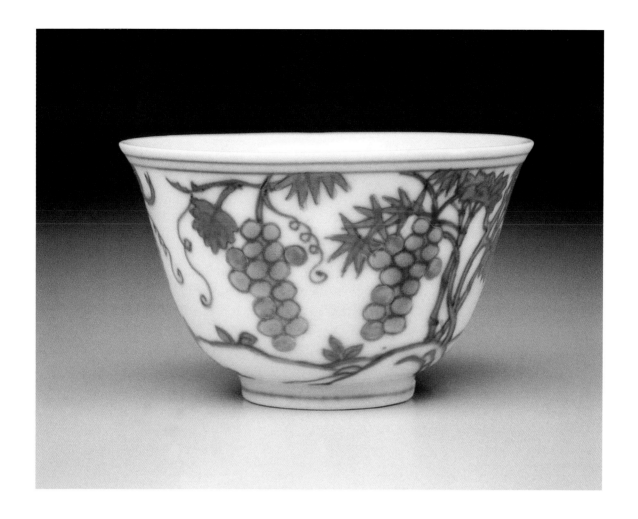

成化窯鬥彩葡萄盃

*Cup with grape vine and bitter melon in doucai colors,
mark and period of Chenghua*

律一四六 7 之 2　院 1763 箱　5246 號
高 4.7 公分　口徑 7.6 公分　足徑 3 公分

雙方框六字款。（台北故宮博物院藏）

## 成化款鬥彩十字杵洗

*Washer with a double vajra in the interior in doucai colors, mark and period of Chenghua*

律一六四 12 之 1　院 0142 箱　11353 號
高 4.2　口徑 12.5 公分　足徑 9.2 公分

器內底平整，以青花畫一十字杵，填紅彩，盤以萬代綠彩帶。器內壁及底處泛有火紅。淺內圈足，青花長方框單行六字款。（台北故宮博物院藏）

## 成化款點彩花蝶盃

*Cup with flowers, rocks and butterflies in diancai colors,
mark and period of Chenghua*

藏一六四 18 之 4　院 0235 箱　5224 號
高 4.2 公分　口徑 6.9 公分　足徑 2.5 公分

以太湖石二組分左右兩邊，一石上長蘭花，另一石上長菊花，形成以太湖石分割之二組紋飾，並有紅黃飛蝶
及蜜蜂，繞花採蜜。白瓷色泛灰黃，青花色淡灰暗，筆調僵硬、細弱，紅蝶色濃帶黑，花枝間有點點紅彩
點。景德鎮亦有同類型之盃出土者，青花、彩釉清晰秀麗，尺寸一稍大一些。明末清初此類盃稱為「草蟲小
盞」。雙方框六字款，字相當模糊，隱約可見「大」、「成」、「化」三字而已。（台北故宮博物院藏）

成化款點彩花卉十字杵小洗
*Small washer with a double vajra in the interior in diancai colors,*
*mark of Chenghua*

律一六五2之16　院1577箱　2997號
高3.3公分　口徑7.5公分　足徑5公分

器內底平，以青花畫如意十字杵，其周圍添一圈蓮瓣紋，內各書一梵字。器
外壁以青花畫四朵藍色花卉，花卉伸出花心，點點紅彩穗，襯以綠葉，花梗
莖彩以淡紫色。青花色沉暗，綠彩釉淡。書字款之青花色淡灰，足內底白釉
近圈足處泛火紅，底款有磨除痕。雙方框六字款。（台北故宮博物院藏）

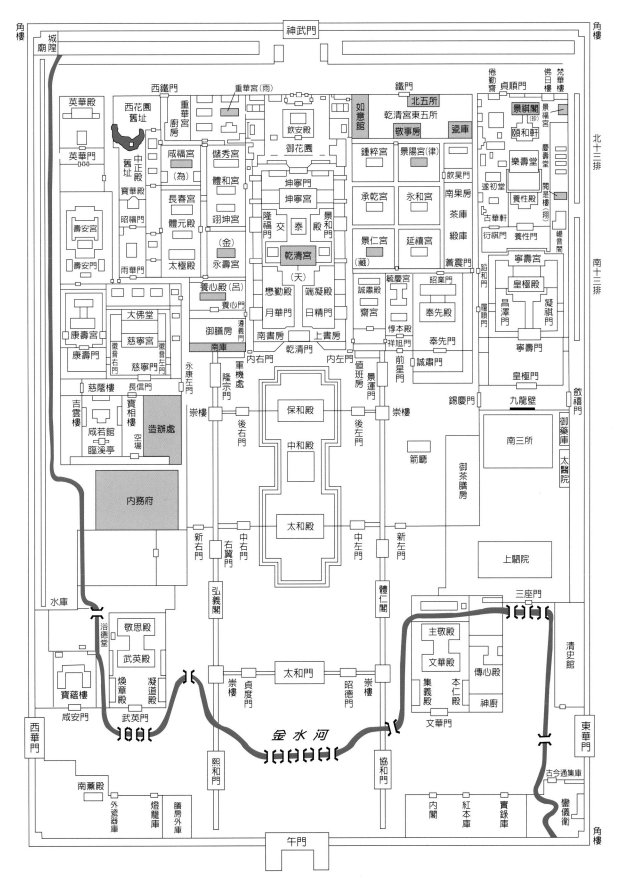

故宮藏瓷之原宮室平面圖

# 明代帝系表

| | | |
|---|---|---|
| 明太祖 | 朱元璋 | 興宗標・秦王樉・晉王棡・**成祖棣**・周王橚・楚王楨 |
| | （洪武1368-1398） | 齊王榑・潭王梓・趙王杞・魯王檀・蜀王椿・湘王柏 |
| | | 代王桂・肅王楧・遼王植・慶王㮸・寧王權・岷王楩 |
| | | 谷王橞・韓王松・瀋王模・安王楹・唐王桱・郢王棟 |
| | | 伊王㰘・皇子楠等二十六子。 |

| | | |
|---|---|---|
| 明恭閔惠帝 | 朱允炆 | 文奎・文圭。 |
| | （洪武1399-1402） | |

| | | |
|---|---|---|
| 明成祖 | 朱　棣 | **仁宗高熾**・漢王高煦・趙王高燧・皇子高爔。 |
| | （永樂1403-1424） | |

| | | |
|---|---|---|
| 明仁宗 | 朱高熾 | **宣宗瞻基**・鄭王瞻埈・越王瞻墉・蘄王瞻垠・襄王瞻墡 |
| | （洪熙1425） | 荊王瞻堈・淮王瞻墺・滕王瞻塏・梁王瞻垍・衛王瞻埏 |
| | | 等十子。 |

| | | |
|---|---|---|
| 明宣宗 | 朱瞻基 | **英宗祁鎮**・**景帝祁鈺**。 |
| | （宣德1426-1435） | |

| | | |
|---|---|---|
| 明英宗 | 朱祁鎮 | **憲宗見深**・德王見潾・皇子見湜・許王見淳・秀王見澍 |
| | （正統1436-1449） | 崇王見澤・吉王見浚・忻王見治・徽王見沛等九子。 |

| | | |
|---|---|---|
| 明代宗 | 朱祁鈺 | 太子見濟。 |
| | （景泰1450-1456） | |

| | | |
|---|---|---|
| 明英宗 | 朱祁鎮 | **憲宗見深**・德王見潾・皇子見湜・許王見淳・秀王見澍 |
| | （天順1457-1464） | 崇王見澤・吉王見浚・忻王見治・徽王見沛等九子。 |

| | | |
|---|---|---|
| 明憲宗 | 朱見深 | 太子祐極・孝宗祐樘・睿宗祐杬・岐王祐棆・益王祐檳 |
| | （成化1465-1487） | 衡王祐楎・雍王祐枟・壽王祐榰・汝王祐梈・涇王祐橓 |
| | | 榮王祐樞・申王祐楷及失名二子共十四子。 |

明孝宗　朱祐樘　　武宗厚照・蔚王厚煒。
　　　　（弘治1488-1505）

明武宗　朱厚照　　無子。
　　　　（正德1506-1521）

明世宗　朱厚熜　　哀冲太子載基・莊敬太子載壑・穆宗載垕・景王載圳
　　　　（嘉靖1522-1566）　潁王載㙺・戚王載墅・薊王載㙻・均王載𡑡等八子。

明穆宗　朱載垕　　憲懷太子翊釴・靖王翊鈴・神宗翊鈞・潞王翊鏐等四子。
　　　　（隆慶1567-1572）

明神宗　朱翊鈞　　光宗常洛・邠王常漵・福王常洵・沅王常治・瑞王常浩
　　　　（萬曆1573-1619）　惠王常潤・桂王常瀛・永思王常溥等八子。

明光宗　朱常洛　　熹宗由校・簡王由㰒・齊王由楫・懷王由模・毅宗由檢
　　　　（泰昌1620）　　　湘王由栩・惠王由橏等七子。

明熹宗　朱由校　　獻懷太子慈炅・冲懷太子慈然・悼懷太子慈焴。
　　　　（天啓1621-1627）

明思宗　朱由檢　　太子慈烺・懷王慈烜・定王慈炯・永王慈炤
　　　　（崇禎1628-1644）　悼靈王慈煥及失名二子共七子。

# 凡 例 〔以明代瓷器為範圍而言之〕

**紋** | 以青花畫輪廓，或加以渲染，無背景之紋飾者，如龍紋盤、鳳紋盤。

**圖** | 以青花畫輪廓，或加以渲染，有背景之圖飾者，如嬰戲圖碗。

▲ 不加「紋」、「圖」之字者，有鬥彩、填彩，因有色彩，且慣稱如雞
缸盃等。

**青花** | 在白瓷胎上以氧化鈷藍為彩料，圖繪紋飾，其後再施以透明白釉所燒成
之作品，稱之。

**鬥彩** | 在白瓷胎上以氧化鈷藍為彩料，圖繪紋飾之重點輪廓，或半輪廓，燒成
後，再在輪廓，或半輪廓內填加各種適當而相配的彩釉，以成圖飾者稱
之。

**填彩** | 在白瓷胎上以氧化鈷藍為彩料，圖繪紋飾之輪廓，燒成後，再在輪廓內
填加各種適當而相配的彩釉，以成圖飾者稱之。

**點彩** | 在白瓷胎上以氧化鈷藍為彩料，圖繪或渲然紋飾，燒成後，再在重點部
位，加各種適當而相配的彩釉點繪而成。因此彩釉之部分所佔比例少者
稱之。

**釉** | 凡施於器物之表面帶有玻璃質者稱之。

**彩** | 凡施於器物之表面無玻璃光者稱之。如紅彩。

| | |
|---|---|
| **彩釉** | 在燒成後的白釉瓷上,再次以帶含玻璃質之彩料圖繪於白釉瓷上稱之,如綠彩釉。再者、如此可避免與低溫的綠釉(如漢綠釉之稱)同名稱而混為一談。但凡加於白瓷上之單色而無圖繪者,以「色」釉稱之,如黃釉等。 |
| **大盤** | 口徑25cm以上者稱之。 |
| **盤** | 口徑25cm以下者以盤稱之。 |
| **碟** | 口徑10cm以下者以盤稱之。 |
| **洗** | 不論器之大小,器壁連至底,底內凹成足者稱之。 |
| **雙圈六字款** | 在圈足內底,以青花畫雙圓圈,內書「大明成化年製」六字之銘款者稱之。 |
| **雙方框六字款** | 在圈足內底,以青花畫雙方框,內書「大明成化年製」六字之銘款者稱之。 |
| **暗款** | 在圈足內底未上白釉之前,以刀刻劃年款者稱之。 |
| **陽文印款** | 在器表面以凸出之字為款者稱之。 |
| **暗花** | 在瓷器胚胎成形後,以刀鑽之類的工具,在瓷器胚胎上刻劃細線花紋,然後再上透明白釉者稱之。 |
| **內圈足** | 器物的腹部延伸而下至底,器壁沒有圈足界線,器底內凹者稱之。 |

# 成化瓷品目說明

## 1 成化窯青花雙龍趕珠紋盤

*Blue and white dish with three clouds inside and two dragons chasing pearls outside, mark and period of Chenghua*

珍二三二之9　院1747 箱　8402 號　高4.3 公分　口徑20.4 公分　足徑12.5 公分

盤外壁雙龍各趕一珠，間有如意雲，此紋飾承自宣德窯，為制式紋飾之一。盤內口緣一圈卷草紋，盤內有使用磨痕。雙圈六字款。紋飾與款字都較豐厚有力，應屬於成化早期之製作。萬曆之後盤心畫三朵如意雲之紋飾較少見。

## 2 成化窯青花雙龍趕珠紋盤

*Blue and white dish with two dragons chasing pearls, the inside undecorated, mark and period of Chenghua*

珍一二六之12　院1653 箱　16319 號　高4.2 公分　口徑20.7 公分　足徑12.4 公分

盤內素白無紋，盤外雙龍各趕一珠，間有如意雲。此件比上件之青花雙龍趕珠紋盤畫得較稀鬆，龍鬚、龍髮已漸行簡略。雙圈六字款。

## 3 成化窯青花雙龍戲珠紋盤

*Blue and white dish with two dragons chasing pearls, the inside undecorated, mark and period of Chenghua*

呂三九三 61 之2　院1587 箱　16820 號　高4.1 公分　口徑18.8 公分　足徑11 公分

盤內素白無紋，盤外壁雙龍各趕一珠，間有如意雲，在圈足底邊鑽有一小洞，旁有墨書「舊全」。雙圈六字款。黃簽條：壬字第三百六十七號，庫字參百壹拾七號。

## 4 成化窯青花雲龍戲珠大碗

*Blue and white bowl with two dragons chasing pearls among clouds, mark and period of Chenghua*

律一四五 23 之1　院1850 箱　4565 號　高9.2 公分　口徑20.8 公分　足徑9.9 公分

雙圈六字款。原貼有黃簽：頭等成化明款此樣二件。

## 5 成化窯青花龍鳳紋碗

*Blue and white bowl with dragon and phoenix above lotus petal panels, mark and period of Chenghua*

珍五六之7　院1669 箱　16453 號　高7.7 公分　口徑17.5 公分　足徑7.3 公分

碗外壁龍鳳紋間有如意雲，碗肩一圈蓮升圖案紋，碗心畫昇龍潛鳳紋，間以雲紋。碗內口緣一圈卷草紋，碗肩畫一圈變形蓮瓣圖案紋。筆畫結構嚴謹，以濃淡勾畫並渲染，鈷料色調較濃，更襯出成化白瓷柔和的特色。雙圈六字款。

**6** 成化窯青花龍鳳紋大碗

*Blue and white bowl with dragon and phoenix above lotus petal panels, mark and period of Chenghua*

律一四五 24 之 2　院 1845 箱　4148 號　高 9.1 公分　口徑 20.8 公分　足徑 8.8 公分

碗外壁一龍一鳳間如意雲，碗肩畫一圈變形蓮瓣圖案紋，碗心畫昇龍潛鳳紋，間以如意雲，鈷料色調稍淡，龍鳳雲紋以青花渲染濃淡，碗內口緣一圈卷草紋。此件紋飾、器形與展品（5）相同，尺寸不同。圈足內角處鑽有一圓洞，內有朱砂痕。雙圈六字款。

**7** 成化窯青花龍鳳紋大碗

*Blue and white bowl with dragon and phoenix above lotus petal panels, mark and period of Chenghua*

律一四五 24 之 1　院 1845 箱　4147 號　高 9.1 公分　口徑 20.8 公分　足徑 8.8 公分

碗外壁一龍一鳳間如意雲，碗肩畫一圈變形蓮瓣圖案紋，碗心畫昇龍潛鳳紋，間以如意雲，鈷料色調稍淡，龍鳳雲紋以青花渲染濃淡，碗內口緣一圈卷草紋。此件紋飾、器形與展品（5）相同，尺寸不同。圈足內角處鑽有一圓洞，內有朱砂痕。雙圈六字款。

**8** 成化窯青花穿花鳳凰紋盤

*Blue and white dish with pairs of phoenix among lotus scrolls, mark and period of Chenghua*

珍二三二之 10　院 1747 箱　8403 號　高 4.4 公分　口徑 20.8 公分　足徑 12.3 公分

盤外壁鳳凰穿蕃蓮，盤心鳳凰穿於四蕃蓮間，蕃蓮與枝葉之筆意平板、細弱。雙圈六字款。

**9** 成化窯青花穿花鳳凰紋大碗

*Blue and white bowl with pairs of phoenix among lotus scrolls, mark and period of Chenghua*

珍二三三之 1　院 1740 箱　4638 號　高 9 公分　口徑 20.8 公分　足徑 9.1 公分

碗外壁鳳凰穿於蓮花間，碗肩畫一圈變形蓮瓣圖案紋，碗內壁有暗花鳳凰紋，碗心畫鳳凰蓮花紋，碗內口緣一圈卷草紋。雙圈六字款。

**10** 成化窯青花穿花鳳凰紋盤

*Blue and white dish with pairs of phoenix among lotus scrolls, mark and period of Chenghua*

律一六○ 35 之 8　院 1523 箱　3430 號　高 4.2 公分　口徑 18.4 公分　足徑 11.2 公分

盤外壁畫鳳凰穿於花間，盤心一對鳳凰中間穿四朵蕃蓮。足內壁與足內底間鑽有一洞，盤內底較薄。雙圈六字款。

## 11 成化窯穿花龍團花紋大盤

*Blue and white dish with dragons among lotus and with floral medallions, mark and period of Chenghua*

律一六○ 24 之 3　院 1674 箱　15567 號　高 4.9 公分　口徑 26.9 公分　足徑 16.5 公分

盤外壁雙龍穿於蕃蓮間，盤內底以龍穿於六蕃蓮間，盤內壁以四季八朵團花飾之，青花較濃處有凹陷的現象。雙圈六字款。盤內有明顯使用痕。

## 12 成化窯穿花龍團花紋大盤

*Blue and white dish with dragons among lotus and with floral medallions, mark and period of Chenghua*

珍一二六 14　院 1653 箱　16322 號　高 4.9 公分　口徑 26.4 公分　足徑 16.5 公分

器外壁畫行走的二龍穿於蕃蓮之間，青花色較淡，龍角、鬚與眼的畫法與永樂後期的樣式頗類似。輪廓線勾畫詳盡，筆畫線雖細，但畫線之處有下凹痕，龍之角、髮鬚迎風往後傾，背脊以濃渲染，腹部以淡渲染，使行走的龍感覺得敏捷有力。盤內底一龍穿於花間，盤內壁以八朵四季花飾之。整體白釉稍不透明，較屬元朝樞府釉的系統，圈足內有幾處小縮釉，雙圈六字款，款字較緊湊。

## 13 成化窯青花六龍紋盤

*Blue and white dish with a single dragon inside and five dragons outside, mark and period of Chenghua*

律一六○ 16 之 9　院 1784 箱　7499 號　高 3.5 公分　口徑 15 公分　足徑 9.2 公分

盤外壁畫五龍、如意雲，盤心畫一龍，盤內口緣為卷草紋。雙圈六字款。

## 14 成化窯青花壽山福海五龍紋碗

*Blue and white bowl with four dragons outside above rocks and waves, and a single dragon inside, mark and period of Chenghua*

子二八　院 178 箱　9325 號　高 8.1 公分　口徑 18.8 公分　足徑 8.4 公分

碗外壁畫四龍、海濤、壽石、如意雲，碗心畫一龍，白浪頭內有特意畫的藍點。雙圈六字款。

## 15 成化窯青花壽山福海五龍紋碗

*Blue and white bowl with four dragons outside above rocks and waves, and a single dragon inside, mark and period of Chenghua*

律一四五 30 之 1　院 1845 箱　4161 號　高 7.9 公分　口徑 18.5 公分　足徑 8.5 公分

碗外壁畫四龍、海濤、壽石、如意雲，碗心畫一騰龍。雙圈六字款。

## 16 成化窯青花波濤白龍紋盤

*Blue and white dish with dragon and clouds inside, and nine white dragons outside, mark and period of Chenghua*

珍一二六之 10　院 1653 箱　16320 號　高 3.8 公分　口徑 19.6 公分　足徑 12 公分

盤外壁有九條白龍舞於波濤間，圈足外壁上下波浪紋之白浪頭皆有青點，盤心一青花龍穿於雲間，盤內口緣一圈曲間朵花紋，曲間朵花紋應是流水飄花紋之簡化。青料色濃，圖繪輪廓明顯，渲染均勻。雙圈六字款。

## 17 成化窯青花波濤靈獸紋碗

*Blue and white bowl with sea animals and waves, mark and period of Chenghua*

珍二二五之 1　院 1740 箱　4630 號　高 8.7 公分　口徑 19 公分　足徑 7.8 公分

碗外壁畫奔騰於波濤間的九種靈獸，碗心波浪間一飛象紋，碗外口緣一圈曲間朵花圖案紋。此種夔龍、天馬、飛象、海獸奔騰於波濤間的圖紋在元青花可見。此造型、紋飾承自宣德窯樣式。雙圈六字款。

## 18 成化窯青花夔龍紋碗

*Blue and white bowl with four makara dragons holding lotus, mark and period of Chenghua*

律一四五 23 之 3　院 1850 箱　4569 號　高 9.2 公分　口徑 17.3 公分　足徑 7.2 公分

碗外壁畫四夔龍舌吐蓮花，碗肩畫一圈折枝蓮花紋，碗心一朵花卉圖案紋，青料較輕淡，筆線較細弱。雙方框六字款。原黃簽：頭等成化明款此樣二件。

## 19 成化窯青花嬰戲圖碗（十五子）

*Blue and white bowl with fifteen boys at play in a garden, mark and period of Chenghua*

律一四五 17 之 20　院 1808 箱　13866 號　高 6.8 公分　口徑 15.2 公分　足徑 5.4 公分

碗內壁素白無紋，碗外壁十五子戲於庭郊，以欄杆襯柳樹、牡丹分隔成二組畫面，一組穿肚兜赤膊以扮武，一組穿衫褲文質彬彬，以示文武雙全。青料輪廓線頗明顯，筆畫有力，渲染層次分明，充分表達孩童活潑的氣息。碗內底成圓弧狀，口緣不厚。雙圈六字款。

## 20 成化窯青花嬰戲圖碗（十四子）

*Blue and white bowl with fourteen boys at play in a garden, mark and period of Chenghua*

律一四五 17 之 19　院 1808 箱　13867 號　高 6.9 公分　口徑 15.4 公分　足徑 5.2 公分

碗內素白無紋，碗外壁繪十四子戲於庭郊，以欄杆襯柳樹、牡丹分隔成二組畫面，一組穿肚兜赤膊以扮武，一組穿衫褲文質彬彬，以示文武雙全。青料繪輪廓線下凹比較不明顯，十四子碗畫得較柔和，頭部只以青料線勾無渲染。雙圈六字款。碗內有使用痕。

## 21 成化窯青花嬰戲圖碗（九子）

*Blue and white bowl with nine boys at play in a garden, mark and period of Chenghua*

律一四五 17 之 16　院 1808 箱　13861 號　高 7 公分　口徑 15.2 公分　足徑 5.2 公分

碗內素白無紋，碗外壁繪九子戲於郊野，青料輪廓筆繪皆有明顯的凹紋，特別是柳葉、樹枝等，筆畫較有力簡潔，頭上髮髻處以青料淡淡渲染，孩童之年歲亦較大的感覺。雙圈六字款。碗內有使用痕。

## 22 成化窯青花梔子花卉紋盤

*Blue and white dish with a fruiting bush and stylized flower scroll inside, and peony scroll outside, mark and period of Chenghua*

律一四四 5 之 27　院 1851 箱　16397 號　高 4.2 公分　口徑 25.4 公分　足徑 15.6 公分

盤外壁畫轉枝牡丹，圈足外壁波濤紋一圈，盤心由地平面長一棵大葉果樹，盤內壁畫纏枝變形葵花紋一圈。雙圈六字款。

## 23 成化窯青花寶蓮紋碗

*Blue and white palace bowl with lotus scroll outside, the inside undecorated, mark and period of Chenghua*

律一四五 23 之 7　院 1850 箱　4571 號　高 6.8 公分　口徑 15.4 公分　足徑 5.1 公分

碗內壁素白無紋，碗外壁六朵纏枝蓮，青料輪廓線不太下凹，但渲染色重處有整片下凹的現象，此類青花仍留有宣德料的感覺。雙圈六字款。

## 24 成化窯青花蓮托八吉祥紋盤

*Blue and white dish with the Eight Buddhist Emblems supported on lotus scrolls, mark and period of Chenghua*

律一六〇 35 之 7　院 1523 箱　3426 號　高 4 公分　口徑 19.1 公分　足徑 11.3 公分

盤外壁六朵團花，圈足壁亦有六朵小花圖案紋，盤心一蕃蓮托法輪，盤壁以七朵纏枝蓮各托法寶一件。雙圈六字款。

## 25 成化窯青花寶蓮紋碗

*Blue and white palace bowl with lotus scroll both inside and outside, mark and period of Chenghua*

珍一二五之 15　院 1609 箱　9986 號　高 6.8 公分　口徑 15.4 公分　足徑 5.3 公分

碗外壁左右各有一組雙葉襯一蓮花，碗內壁亦同，碗內底一朵五弁花，青料輪廓線有下凹現象，雙圈六字款。碗內外有明顯磨痕。

## 26 成化窯青花寶蓮紋碗

*Blue and white palace bowl with lotus scroll both inside and outside, mark and period of Chenghua*

律一四五 17 之 14　院 1808 箱　13875 號　高 6.8 公分　口徑 15.4 公分　足徑 5.3 公分

碗外壁左右各有一組雙葉襯一蓮花，碗內壁亦同，碗內底一朵五弁葵花，青料輪廓線不太明顯，渲染之筆順亦較雜亂，足內底較塌。雙圈六字款。碗內有使用痕。

## 27 成化窯青花轉枝寶蓮紋碗

*Blue and white bowl with lotus scroll outside and six lotus medallions inside, mark and period of Chenghua*

律一四六 36 之 10　院 1893 箱　16241 號　高 5.5 公分　口徑 12.1 公分　足徑 4.4 公分

碗內底繪一圖案雪花，碗內壁畫六朵寶蓮，碗外壁以寶蓮飾之。青花輪廓線內渲染整齊順暢。款字青花色澤較淡，雙圈六字款。

## 28 成化窯青花轉枝寶蓮紋碗

*Blue and white bowl with lotus scroll outside and six lotus medallions inside, mark and period of Chenghua*

律一四六 36 之 17　院 1893 箱　16242 號　高 5.5 公分　口徑 12 公分　足徑 4.3 公分

碗外壁繪二種各三朵相間纏枝花卉，碗內壁六朵團蓮，碗內底為七出雪花圖案花卉一朵，青料輪廓線紋下凹不太明顯。雙圈六字款。

## 29 成化窯青花菊花紋碗

*Blue and white palace bowl with chrysanthemum scroll outside, the inside undecorated, mark and period of Chenghua*

律一四五 17 之 12　院 1808 箱　13877 號　高 7 公分　口徑 15.2 公分　足徑 5.2 公分

碗內素白，碗外壁五組纏枝對生菊。筆畫清晰，渲染明確。雙圈六字款。碗內略有使用痕。

## 30 成化窯青花菊花紋碗

*Blue and white palace bowl with chrysanthemum scroll outside, the inside undecorated, mark and period of Chenghua*

麗一○六二之 15　院 1785 箱　14255 號　高 7.2 公分　口徑 15.2 公分　足徑 5.2 公分

碗內素白無紋，碗外壁五組纏枝對生菊，青料輪廓及菊花心都有筆繪凹紋，其餘青料渲染皆平塗。雙圈六字款。碗內外有明顯使用痕。

## 31 成化窯青花四季團花果紋碗

*Blue and white bowl with twelve medallions of fruit and flowers outside and chrysanthemum inside, mark and period of Chenghua*

珍五六之 4　院 1669 箱　16452 號　高 7.5 公分　口徑 17.3 公分　足徑 7 公分

碗外壁，有十二團花果。外口緣有流雲飄花紋一圈，碗內底畫折枝三朵菊青料輪廓線下凹較明顯，碗心相對的厚，足內壁與足內底之間有一鑽洞。雙圈六字款。

## 32 成化窯青花四季團花果紋碗

*Blue and white bowl with twelve medallions of fruit and flowers outside and chrysanthemum inside, mark and period of Chenghua*

律一四五 24 之 6　院 1845 箱　4152 號　高 7.7 公分　口徑 17.4 公分　足徑 7.3 公分

碗外壁十二團花果，口緣流雲飄花一圈，碗內底折枝三朵菊，碗心相對比較厚，圈足內底近足內壁處釉較薄處泛淺褐色。雙圈六字款。

## 33 成化窯青花葵花紋碗

*Blue and white palace bowl with scrolling mallow flowers both inside and outside, mark and period of Chenghua*

為四四九之 3　院 1557 箱　6759 號　高 6.9 公分　口徑 14.6 公分　足徑 5.2 公分

碗外壁畫一蕾四葵纏枝花，碗內壁五朵纏枝葵花，碗內底一圖案葵花，花瓣在輪廓線與渲染之間留白邊，使花朵更明顯的襯托出來。外壁四花一蕾，葉有脈紋，渲染不留白邊。雙圈六字款。

## 34 成化窯青花葵花紋碗

*Blue and white palace bowl with scrolling mallow flowers both inside and outside, mark and period of Chenghua*

為四四九 4　院 1557A 箱　6760 號　高 7 公分　口徑 14.4 公分　足徑 5 公分

青花色淡，花瓣在輪廓線與渲染之間留白邊，使花朵更明顯的襯托出來。外壁四花一蕾，葉有脈紋，渲染不留白邊。渲染之筆順筆筆可見，青料輪廓線筆畫雖自然、柔和，但較顯無力。雙圈六字款。

## 35 成化窯青花梔子花紋碗

*Blue and white palace bowl with lily scroll both inside and outside, mark and period of Chenghua*

珍二三九之 14　院 1747 箱　8408 號　高 6.9 公分　口徑 14.6 公分　足徑 5 公分

碗外壁四朵纏枝花卉，碗內壁亦同，碗內底一朵雙疊梔子花，碗內、外壁各以四朵梔子花飾之，花瓣端、葉端之筆畫順平成尖，青料線下凹已不太明顯。雙圈六字款。碗口有磨較不利手但口緣胎薄，足內底有鏝起。（常綠灌木，高六七尺，夏開白色大花，果實可作黃色染料，俗稱「梔子」）

## 36 成化窯青花梔子花紋碗

*Blue and white palace bowl with gardenia scroll outside and Four Seasons flowers inside, mark and period of Chenghua*

珍一二五之9　院1609箱　9989號　高6.9公分　口徑15.3公分　足徑5.4公分

碗外壁纏枝花卉一圈，碗肩飾一圈雙層花弁紋，碗內壁四季纏枝花，碗心一襯葉菊花，青料輪廓線很弱，渲染亦無序，口緣頗利手。雙圈六字款。

## 37 成化窯青花花卉紋碗

*Blue and white palace bowl with gardenia scroll outside and Four Seasons flowers inside, mark and period of Chenghua*

珍二三九13　院1747箱　8407號　高6.8公分　口徑15.1公分　足徑5.1公分

碗外壁纏枝花卉一圈，碗肩飾一圈雙層花弁紋，碗內壁四季纏枝花，碗心一襯葉菊花，青料輪廓線很弱，渲染亦無序，口緣頗利手。雙圈六字款。

## 38 成化窯青花仕女圖三友盤

*Blue and white dish with the Three Friends of Winter inside and ladies in a garden outside, mark and period of Chenghua*

律一四四33之3　院1532箱　10438號　高4.2公分　口徑20.1公分　足徑12.8公分

盤內底松竹梅太湖石，盤外壁以勾雲紋將松竹梅及庭院仕女分成左右不同的二個畫面景觀圖。雙圈六字款。

## 39 成化窯青花壽石三友盤

*Blue and white dish with the Three Friends of Winter and ornamental rocks, mark and period of Chenghua*

律一六〇25之2　院1674箱　15576號　高4公分　口徑16.4公分　足徑10.3公分

盤外壁松竹梅靈芝太湖石，構成二組左右對稱圖，盤內底亦以同題材構圖，盤內口緣一圈卷草紋，青花色澤較淡。雙圈六字款。

## 40 成化窯青花壽石三友盤

*Blue and white dish with the Three Friends of Winter and ornamental rocks, mark and period of Chenghua*

律一六〇12之6　院153箱　3326號　高4公分　口徑16.5公分　足徑10公分

盤外壁松竹梅靈芝太湖石，構成二組左右對稱圖，盤內底亦以同題材構圖，盤內口緣一圈卷草紋，圈足內壁部分又泛淡褐色。雙圈六字款。

## 41 成化窯青花竹芝三友盤

*Blue and white dish with the Three Friends of Winter and a scroll of bamboo and lingzhi fungus, mark and period of Chenghua*

律一四四 33 之 8　院 1532 箱　10441 號　高 4.4 公分　口徑 22.8 公分　足徑 13.9 公分

盤外壁以松竹梅構圖有留白處，圈足外壁一圈波濤紋，盤內底以松竹梅構圖，盤壁纏枝竹芝一圈。雙圈六字款。

## 42 成化窯青花竹芝三友盤

*Blue and white dish with the Three Friends of Winter and a scroll of bamboo and lingzhi fungus, mark and period of Chenghua*

珍六〇之 1　院 1651 箱　9710 號　高 4.4 公分　口徑 22.5 公分　足徑 13.8 公分

盤外壁由松竹梅構圖，圈足外壁一圈波濤紋，盤內底亦由松竹梅構圖，盤內壁為纏枝竹芝一圈。筆意自然比較近宣德之青花風格。雙圈六字款。

## 43 成化窯青花竹芝三友盤

*Blue and white dish with the Three Friends of Winter and a scroll of bamboo and lingzhi fungus, mark and period of Chenghua*

珍一二六之 13　院 1653 箱　16321 號　高 4.3 公分　口徑 23.3 公分　足徑 14.1 公分

盤外壁由松竹梅構圖，圈足外壁一圈波濤紋，盤內底亦由松竹梅構圖，盤壁為纏枝竹芝一圈。筆意自然近宣德之青花風格。雙圈六字款。

## 44 成化窯青花寶蓮紋洗

*Blue and white washer with formal lotus scroll, mark and period of Chenghua*

為四四八之 1　院 1557A 箱　6755 號　高 4.2 公分　口徑 12 公分　底徑 6.5 公分

器內素白，口緣內側打青花雙圈，器外壁以淡青花畫輪廓，輪廓內填染濃青花，留白邊，使紋飾顯得非常明確清晰。雙圈六字款。

## 45 成化窯青花寶蓮紋洗

*Blue and white washer with formal lotus scroll, mark and period of Chenghua*

為四四八之 2　院 1557 箱　6756 號　高 4 公分　口徑 12 公分　底徑 6.8 公分

洗外壁六朵纏枝蓮，內圈足、胎厚薄平均，青料輪廓線有下凹的現象。雙圈六字款。器內有使用痕。

## 46 成化窯青花圖案花紋洗

*Blue and white washer with six formal medallions, mark and period of Chenghua*

為四五八　院 1557A 箱　6761 號　高 4.8 公分　口徑 13.8 公分　底徑 7 公分

洗內壁素白無紋，洗外壁六朵圖案雪花紋，洗底稍厚，內圈足淺，青料輪廓線下凹。雙圈六字款。

## 47 成化窯青花圖案花紋洗

*Blue and white washer with six formal medallions, mark and period of Chenghua*

律一六二 17 之 4　院 1560 箱　15506 號　高 4.8 公分　口徑 13.6 公分　底徑 6.9 公分

洗內壁素白無紋，洗外壁六朵圖案雪花紋，洗底稍厚，內圈足淺，青料輪廓線下凹。雙圈六字款。

## 48 嘉靖窯青花龍紋洗

*Blue and white washer with dragons both inside and outside, mark and period of Jiajing*

律一四五 35 之 3　院 1852 箱　6731 號　高 4.5 公分　口徑 13.1 公分　底徑 7 公分

洗內底平整畫一騰龍，器外壁畫行龍趕火珠穿於雲間，器內底稍凹凸不平，內圈足。嘉靖窯青花料色帶黑凝重但不厚，與成化窯之青花料已完全不同。胎較厚，有使用痕。雙圈六字款。

## 49 成化窯青花團夔龍紋小洗

*Blue and white small washer with six makara dragon medallions, mark and period of Chenghua*

藏一六四 16 之 2　院 235 箱　5210 號　高 3.9 公分　口徑 8.3 公分　底徑 5.2 公分

洗內素白無紋，洗外壁畫葵龍吐蓮花六團花紋。青花畫細輪廓線再渲染。雙方框六字款。底足稍有磨平紋，有使用痕。

## 50 成化窯青花團夔龍紋小洗

*Blue and white small washer with six makara dragon medallions, mark and period of Chenghua*

藏一六四 16 之 3　院 235 箱　5211 號　高 3.9 公分　口徑 8.3 公分　底徑 5.1 公分

洗內素白無紋，洗外壁畫夔龍吐蓮花六團花紋。雙方框六字款。底足稍有磨平，口緣稍利。

## 51 成化窯青花團鳳梵文碗

*Blue and white bowl with five stylized phoenix medallions outside and a Sanskrit character inside, mark and period of Chenghua*

珍二八四之 10　院 1598 箱　15789 號　高 6.7 公分　口徑 14.3 公分　足徑 4.8 公分

碗外壁畫長眼、鳥啄的五團鳳紋，碗心一梵字，青料色雖較濃，但畫線之處凹陷不顯，此造型之碗較少見。雙方框六字款。

## 52 成化窯青花折枝寶蓮紋盃

*Blue and white cup with sprigs of baolian type lotus, mark and period of Chenghua*

藏一六四 8 之 1　院 235 箱　5253 號　高 4.6 公分　口徑 8.2 公分　足徑 3.2 公分

盃內素白無紋，盃外壁四朵蓮花分四方，青料輪廓線下凹，渲染留單邊不著色，足內角度相當明確。雙圈六字款。口無磨，足頗平。

## 53 成化窯青花折枝寶蓮紋盃

*Blue and white cup with sprigs of baolian type lotus, mark and period of Chenghua*

藏一六四8之2　院235箱　5254號　高4.8公分　口徑8.1公分　足徑3.2公分

盃內素白無紋，盃外四朵寶蓮分四方，足頗平但不高，青花輪廓線下凹渲染留單邊不著色，圈足內角度相當明確，口無磨，但口利手。雙圈六字款。

## 54 成化窯青花紅寶蓮紋盃

*Cup with sprigs of baolian type lotus in underglaze-blue and iron-red, mark and period of Chenghua*

呂一八〇四35之1　院17箱　17678號　高4.4公分　口徑8.3公分　足徑3.2公分

盃內素白無紋，盃外壁四朵寶蓮花以青料畫輪廓，花瓣加紅彩，花吐芽部份則為青花，此蕃蓮為四弁襯花心型之變形蓮花紋。雙方框六字款。口無磨。

## 55 成化窯青花折枝番蓮紋盃

*Blue and white cup with sprigs of fanlian type lotus, mark and period of Chenghua*

律一四六36之12　院1893箱　16244號　高4.6公分　口徑8.2公分　足徑3.2公分

盃內素白無紋，盃外壁四朵蕃蓮分四方，青料輪廓線下凹明顯，色重。圈足內角度明顯，此件蕃蓮為多瓣圍疊花心型之蓮花，蕃蓮瓣渲染留白邊。雙圈六字款。

## 56 成化窯青花蓮塘水藻紋盃

*Blue and white cup with lotus and waterweeds in a pond, mark and period of Chenghua*

律一四六36之1　院1893箱　16245號　高5.2公分　口徑8.7公分　足徑3.7公分

盃內素白無紋，盃外壁蓮荷水藻紋，盃肩波濤紋一圈，青花分濃淡，筆意柔和自然。雙圈六字款。內無使用痕。

## 57 成化窯青花折枝四季花果紋盃

*Blue and white cup with four branches of fruit and flowers, mark and period of Chenghua*

律一四六36之3　院1893箱　16235號　高5.8公分　口徑9.1公分　足徑4.2公分

盃內素白無紋，盃外壁畫四折枝花果，以青料畫輪廓再渲染，枝葉花果雖平鋪，但葉尖有表情，雙方框六字款。足底面略有磨，口緣無磨，足壁較厚，足底面修得較平。

## 58 成化窯青花折枝四季花果紋盃

*Blue and white cup with four fruiting branches, mark and period of Chenghua*

珍二二四之20　院1728箱　3538號　高4.9公分　口徑6公分　足徑2.6公分

盃內素白無紋，盃外畫桃、杏、柿、荔四折枝花果，紋飾已簡略化，但亦不失清晰，青料輪廓線稍下凹。雙圈六字款。口緣無磨。

## 59 成化窯青花花鳥紋盃

*Blue and white cup with pairs of birds and fruiting trees, mark and period of Chenghua*

呂五〇八之 1　院 1996 箱　9340 號　高 5 公分　口徑 8.8 公分　足徑 3.7 公分

盃內素白無紋，盃外壁二組對鳥花果樹，四隻鳥各有不同表情戲於枝葉間，以青料畫輪廓再渲染，枝枝葉葉各有表情。雙圈六字款。足內角明顯。

## 60 成化窯青花梵文花鳥紋洗

*Blue and white small washer with birds on branches outside and Sanskrit characters inside, mark and period of Chenghua*

律一四六 36 之 22　院 1893 箱　16229 號　高 4.1 公分　口徑 9.6 公分　底徑 5.3 公分

洗內底畫十字金鋼杵中心一圓，內各填書一梵字，交叉的十字杵正是佛教最高的壇城佈局圖。洗外壁畫二對鳥，一對戲於花樹之枝葉間，一對覓食於果樹之枝葉間。方框六字款。底足面略有磨痕。

## 61 成化窯青花梵文花鳥紋小洗

*Blue and white small washer with birds on branches outside and Sanskrit characters inside, mark and period of Chenghua*

律一四六 36 之 41　院 1893 箱　16230 號　高 4 公分　口徑 9.6 公分　底徑 5 公分

洗內底畫十字金鋼杵中心一圓，內各填書一梵字，交叉的十字杵正是佛教最高的壇城佈局圖。洗外壁畫二組對鳥，一對戲於花樹之枝葉間，另一對覓食於果樹之枝葉間。方框六字款。底足面略有磨。

## 62 嘉靖窯青花花鳥紋小洗

*Bule and white small washer with birds on branches outside and Sanskrit characters inside, mark and period of Jiajing*

律一四六 36 之 34　院 1893 箱　16251 號　高 4.3 公分　口徑 8.7 公分　底徑 5 公分

洗內底畫金鋼十字杵內填書梵文，器外壁構圖與成化窯之花鳥紋小洗相同，器形稍異。但繪畫之線條以短線段段相連接，線條曲直變化而使枝葉表情豐富，器底較厚，無使用痕。雙圈六字款。

## 63 嘉靖窯青花花鳥紋小洗

*Bule and white small washer with birds on branches outside and Sanskrit characters inside, mark and period of Jiajing*

律一四六 36 之 31　院 1893 箱　16253 號　高 4.4 公分　口徑 9 公分　足徑 5.3 公分

器內底平整，畫變形如意十字杵，中心一圓，各填書一梵字，器外壁構圖與成化窯之花鳥紋小洗相同，器形稍異。但繪畫之線條以短線段段相連接，線條曲直變化而使枝葉表情豐富，器底較厚，無使用痕。雙圈六字款。

## 64 成化窯青花花鳥紋盃

*Blue and white cup with a bird and young, and single bird perched in fruiting trees,*
*mark and period of Chenghua*

藏一六四6之1　院0235箱　5197號　高4.7公分　口徑5.9公分　足徑2.1公分

器外壁畫二組紋飾，一組雙鳥戲於開花之枝葉間，另一組單鳥覓食於果樹間。鳥腹以虛線畫之。花、葉、鳥身與翅膀皆有動感，此類胎薄而輕的盃在明末清初稱為「青花紙薄酒盞」。圈足低，雙圈六字款。

## 65. 成化窯青花花鳥紋盃

*Blue and white cup with a single bird perched in each of two trees, mark and period of Chenghua*

藏一六四6之2　院235箱　5198號　高4.8公分　口徑6公分　足徑2.3公分

盃內素白無紋，盃外壁一樹開花，另一樹結果，各有一隻鳥戲於枝葉。青料輪廓線稍下凹，葉片畫有支脈。雙圈六字款。口無磨，足底稍磨，圈足頗矮。

## 66 成化窯青花花果紋盃

*Blue and white cup with a fruit scroll, mark and period of Chenghua*

律一四六27之6　院1763箱　13760號　高4.7公分　口徑6.1公分　足徑2.5公分

盃內素白無紋，盃外壁畫一果樹，青料輪廓線明顯下凹，葉尖石頭等處為呈立體感，有特意加重渲染之處。圈足枝幹，頗矮，足壁上燒成後鑽有相對二個小洞，不知用處為何，青料線條頗硬，葉支脈畫得很明顯。雙圈六字款。口緣無磨口，足底稍磨。

## 67 成化窯青花花鳥紋盃

*Blue and white cup with a bird and young, and a single bird perched in fruiting trees,*
*mark and period of Chenghua*

律一四六27之5　院1763箱　13759號　高4.9公分　口徑6公分　足徑2.5公分

盃內素白無紋，盃外壁一樹開花，雙鳥戲於枝頭上，另一樹結果，單鳥覓食於枝葉間。圈足頗矮，青料輪廓線下凹，葉片畫有支脈。雙圈六字款。口緣無磨，足底稍磨，足壁上燒成後，鑽有相對的二個洞。

## 68 成化窯青花花鳥紋盃

*Blue and white cup with fruiting branches and two birds, mark and period of Chenghua*

律一四六27之52　院1763箱　13745號　高4.7公分　口徑6公分　足徑2.6公分

盃內素白，盃外畫纏枝花果，左右各有一鳥覓食於樹間，青料輪廓線下凹，渲染色淡，片片葉有表情，但葉只畫主脈無支脈。胎薄色稍白，盃心比壁厚。雙方框六字款。

## 69 成化窯暗龍戲珠白瓷盃

*White-glazed cup with engraved (anhua) dragons in pursuit of pearls, mark and period of Chenghua*

藏一六四9之6　院235箱　5218號　高4.7公分　口徑6公分　足徑2.5公分

盃內外素白，胎內暗紋雙龍趕珠，龍身頗彎曲，輪廓線粗，鱗片細細相疊，頗有永樂白瓷暗龍紋之遺風。雙圈六字款。屬於甜白系統。

## 70 成化窯暗龍戲珠白瓷盃

*White-glazed cup with engraved (anhua) dragons in pursuit of pearls, mark and period of Chenghua*

藏一六四9之4　院235箱　5216號　高4.6公分　口徑5.8公分　足徑2.6公分

盃內外素白，胎內暗紋，雙龍趕珠，龍身頗彎曲，輪廓線粗，鱗片細細相疊，頗有永樂白瓷暗龍紋之遺風。雙圈六字款。屬於甜白系統的白瓷，口緣無磨，足底面修得很平。

## 71 無款白瓷盃

*White-glazed cup, unmarked, 15th Century*

藏一六四1之1　院235箱　5219號　高4.4公分　口徑5.6公分　足徑2.4公分

盃內外素白無紋，足底修得相當平，稍呈三角，胎仍以盃心部份最厚。無款。

## 72 成化窯青花梵文盃

*Blue and white cup with eight Sanskrit characters above formal scrolls, mark and period of Chenghua*

律八六三37之2　院2510箱　1164號　高5.1公分　口徑8.7公分　足徑3.7公分

盃內素白無紋，盃外壁梵文，盃肩一團案紋。雙方圈六字款。內無使用痕。

## 73 成化窯青花梵文盃

*Blue and white cup with eight Sanskrit characters above formal scrolls, mark and period of Chenghua*

律八六三37之1　院2519箱　1163號　高5.1公分　口徑8.7公分　足徑3.7公分

盃內素白無紋，盃外壁梵文，盃肩一圈連環圖案紋。雙方圈六字款。器內無使用痕。

## 74 成化窯青花梵文盤

*Blue and white dish with a two line Sanskrit inscription outside and characters in a lotus medallion inside, mark and period of Chenghua*

律一六○12之7　院153箱　3327號　高3.9公分　口徑17.7公分　足徑10.3公分

盤外壁上下二層書梵文成圈，盤內底一梵字，以六蓮弁圍之，各花瓣內書一梵字，器內底較薄。雙圈六字款。

## 75 成化窯青花梵文盃

*Blue and white cup with a three line Sanskrit inscription, mark and period of Chenghua*

藏一六四 5 之 2　院 235 箱　5250 號　高 4.1 公分　口徑 7.5 公分　底徑 3.5 公分

盃內口緣打一圈青花，盃外壁三層梵文，胎比一般盃要厚些，最厚處在盃肩，梵文粗線下筆直接寫不作雙勾填染，有濃淡，濃處稍有下凹。雙方框六字款。口緣無磨，底稍磨。

## 76 成化窯青花藏文盃

*Blue and white cup with a two line Tibetan inscription, mark and period of Chenghua*

藏一六四 15 之 1　院 235 箱　5247 號　高 3.8 公分　口徑 7 公分　底徑 3 公分

盃內底一藏字，盃外壁二層藏文，藏文粗線下筆直接寫不作雙勾填染，青料濃色有些下凹，內圈足。口緣無磨。雙方框六字款。

## 77 成化窯青花梵文盃

*Blue and white cup with a four line Sanskrit inscription, mark and period of Chenghua*

律一四六 27 之 56　院 1763 箱　13749 號　高 4.1 公分　口徑 6.5 公分　底徑 2.5 公分

盃內無紋，盃外壁四層梵文，梵文粗線下筆直接寫不作雙勾填染，內圈足。雙方框六字款。口無磨。

## 78 成化窯青花雲托八寶紋高足盃

*Blue and white stemcup with the Eight Treasures supported on clouds, mark and period of Chenghua*

律一四六 26 之 7　院 1671 箱　3623 號　高 8 公分　口徑 9.5 公分　足徑 4 公分

盃內無紋，盃外壁雲托八寶，盃肩繪圖案紋一圈，高足內空，足底外緣留有一圈無釉處，書六字橫款於足內斜處。

## 79 成化窯青花雲托八寶紋高足盃

*Blue and white stemcup with the Eight Treasures supported on clouds, mark and period of Chenghua*

律一四六 26 之 4　院 1671 箱　3620 號　高 8 公分　口徑 9.5 公分　足徑 4 公分

盃內素白無紋，盃外壁雲托八寶，盃肩繪圖案紋一圈，高足內空，足底外緣留一寬圈無釉處，六字橫款書於足內斜處。青花輪廓線稍有下凹陷。

## 80 成化窯青花番蓮托八寶紋高足盃

*Blue and white stemcup with the Eight Treasures supported on lotus, mark and period of Chenghua*

律一四六 26 之 8　院 1671 箱　3624 號　高 8.4 公分　口徑 8.1 公分　足徑 3.8 公分

盃內素白無紋，盃外壁蓮托八寶，盃肩一圈如意雲，足底外緣一寬圈無釉處，青花輪廓線稍有下凹。六字橫款書於足內斜處。

## 81 成化窯青花番蓮托八寶紋高足盃

*Blue and white stemcup with the Eight Treasures supported on lotus, mark and period of Chenghua*

珍二二四之 31　院 1728 箱　3543 號　高 8.4 公分　口徑 7.9 公分　足徑 3.8 公分

盃內素白，盃外壁蓮托八寶，盃肩一圈如意雲，足底外緣留一寬圈無釉處，青料輪廓線有下凹的現象，成化的高足盃，足有多樣的處理方式。六字橫款書於足內斜處。

## 82 無款青花花卉紋六方盆

*Blue and white hexagonal flowerpot with a variety of garden flowers, unmarked, 15th Century*

奈三九五 31　院 1872 箱　4581 號　高 11.4 公分　口徑 33.5 × 26.1 公分　足徑 16.3 × 12 公分

器由口緣至器底皆成六面，器壁向外曲斜，扳沿口，內底平，器口雖寬，但足外撇，使整件器線條平穩。器壁各面畫坡地各種花草，取各器面之主題花卉為足壁之裝飾，扳沿面飾以朵雲。青花直接圖畫花草園地，沒有輪廓線。

## 83 成化窯青花波濤花卉紋小罐

*Blue and white jar with four floral medallions between wave borders, mark and period of Chenghua*

崑二〇二 22　院 1841 箱　16029 號　高 9.8 公分　口徑 5.2 公分　底徑 5.4 公分

原蓋無存，此蓋青花濃聚，為宣德窯之物。罐肩與罐腹下以波濤紋飾之，腹部留白，以四叢葉花飾之，內圈足，足底有一平圓凹狀，成台階內足，圓凹雙圈六字款。

## 84 無款青花草花紋罐

*Blue and white jar with a variety of flowering plants in a continuous garden scene, unmarked, 15th Century*

呂四一之 11　院 1900 箱　14347 號　通蓋高 14.3 公分　高 10.3 公分　口徑 5.7 公分　底徑 10.2 公分

罐足以青花渲染成小丘坡，其上長各種草花，短頸肩稍寬，罐腹微弧，蓋鈕火珠頂飾蓮弁紋。蓋面纏枝花，蓋外扣，蓋之青料色深，筆畫有力，蓋緣露胎處呈火紅與罐身之氧化鐵色青料畫風相比，顯然不是原來的配蓋，蓋的燒造年代應比罐身早，為宣德窯之物。罐身以青花描繪花草園地，青料雖然有暈散的現象，但色澤淡輕、均勻，筆意自然生動，為局部寫生之畫風，輪廓線與渲染較不明顯。內圈足，無款。罐由二片接，接處在由罐口而下之 5 公分處，接處之部份壁較厚。

## 85 成化窯青花草花紋罐

*Blue and white jar with a variety of flowering plants in a continuous garden scene, mark and period of Chenghua*

呂六四一 53　院 1900 箱　14387 號　高 10.5 公分　口徑 8 公分　底徑 10.7 公分

罐腹以草花飾之二蝶飛向菊花，罐腹下為小丘坡上長各種花草，青料濃處有些下凹，稍暈散，但沒有聚濃點，花草分佈均勻，伸展適度，但顯呆板，缺少生意盎然。內圈足。雙圈六字款。

## 86 成化窯黃地青花折枝花果紋大盤

*Dish with flowering pomegranate, fruiting branches and lotus sprigs, in underglaze-blue on a yellow ground, mark and period of Chenghua*

珍一二六 15　院 1653 箱　16323 號　高 5.2 公分　口徑 29.5 公分　足徑 21.3 公分

盤外壁四方各一朵蓮花，盤內壁繪柿、杏、石榴、荔枝分四方，盤內底畫一折枝石榴花，整體青料色澤較濃郁，在葉主脈週邊留白，葉兩旁渲染。青料筆線有下凹的現象，圈足內底無釉佈滿鐵褐斑。六字橫款書於器外壁口緣下，款字長方框內不塗黃釉。有使用痕跡。

## 87 成化窯黃地青花折枝花果紋大盤

*Dish with flowering pomegranate, fruiting branches and lotus sprigs, in underglaze-blue on a yellow ground, mark and period of Chenghua*

律一六○ 11 之 4　院 153 箱　3321 號　高 5.6 公分　口徑 30 公分　足徑 20.3 公分

盤外壁四方各一朵蓮花，盤內壁繪柿、杏、石榴、荔枝分四方，盤內底畫一折枝石榴花，整體青料色澤較濃郁，在葉主脈週邊留白，葉兩旁渲染。青料筆線有下凹的現象，圈足內底無釉佈滿鐵褐斑。此樣式承自宣德窯，至嘉靖時期皆有燒造，青花六字橫款，書於盤外壁口緣下，款字長方框內不塗黃釉。有使用痕跡。

## 88 成化窯黃地青花折枝花果紋大盤

*Dish with flowering gardenia, fruiting branches and a flower scroll in underglaze-blue on a yellow ground, mark and period of Chenghua*

珍二二一之 2　院 1807 箱　14830 號　高 4.9 公分　口徑 25.5 公分　足徑 16.4 公分

盤外壁纏枝花卉一圈，盤內底以青花畫一折枝梔子花，盤壁繪蓮、柿、石榴、葡萄分四方。在青花外之白地全塗以黃釉，整體青料色澤較淡，在葉主脈週邊稍留白，圈足底無釉佈滿鐵褐斑。青花六字橫款書於盤外壁口緣下，款字長方部份不塗黃釉。內有明顯使用痕。

## 89 成化窯黃釉撇口大碗

*Bowl with lipped rim, covered inside and out with yellow enamel over a white glaze, mark and period of Chenghua*

珍二二五之 2　院 1740 箱　4629 號　高 9.1 公分　口徑 20.6 公分　足徑 8.3 公分

白釉上加施黃釉，圈足內為白釉，口緣有一破處可看見黃釉之下有白釉層及胎層。碗內有使用痕。雙圈六字款。

## 90 成化窯黃釉撇口盤

*Dish with lipped rim, covered inside and out with yellow enamel over a white glaze, mark and period of Chenghua*

珍二三二之 7　院 1747 箱　8393 號　高 3.8 公分　口徑 17.8 公分　足徑 10.3 公分

白釉上裡外全施黃釉，圈足內為白釉。款上方足內壁有出窯後鑽一洞，雙圈六字款。盤內有使用痕。

## 91 成化窯黃釉撇口盤

*Dish with lipped rim, covered inside and out with yellow enamel over a white glaze,*
*mark and period of Chenghua*

珍二五九之 7　院 1740 箱　4648 號　高 4.2 公分　口徑 17.6 公分　足徑 10.5 公分

白釉上加施黃釉，圈足內為白釉。雙圈六字款。款圈下方有後刻「甜」一字，盤內有使用痕。此件與上海博物館
之藏品一樣，圈足內亦有後刻之「甜」字。

## 92 成化窯黃釉磬口盤

*Dish with straight rim, covered inside and out with yellow enamel over a white glaze,*
*mark and period of Chenghua*

珍二三二之 14　院 1747 箱　8399 號　高 4.8 公分　口徑 21.3 公分　足徑 13.2 公分

白釉上加施黃釉，圈足內為白釉。雙圈六字款。無使用痕。

## 93 成化窯黃釉裡白撇口盤

*Dish with white glaze inside and yellow enamel over a white glaze outside, mark and period of Chenghua*

珍二五九之 9　院 1740 箱　4647 號　高 3.7 公分　口徑 19 公分　足徑 11.6 公分

白釉上加施黃釉，圈足內為白釉。雙方圈六字款。微有使用痕。

## 94 宣德窯黃釉盤

*Dish covered inside and out with yellow enamel over a white glaze, mark and period of Xuande*

珍二二六之 6　院 1772 箱　12234 號　高 4.3 公分　口徑 18.6 公分　足徑 12 公分

白釉上裡外全施黃釉，圈足內為白釉。雙圈六字暗款。有使用痕。

## 95 宣德窯綠彩釉暗龍紋大碗

*Bowl covered outside with green enamel over a white glaze and engraved inside with(anhua) dragons under*
*a white glaze, mark and period of Xuande*

珍二二六之 11　院 1772 箱　12240 號　高 9.1 公分　口徑 21 公分　足徑 8.8 公分

碗外壁白釉上施綠彩釉，有流釉現象，口緣釉薄，足下積釉，有幾處露出白釉，碗內有暗花雙龍趕珠，足內白釉。雙
圈六字暗款。碗內有使用痕。

## 96 宣德窯紫釉弦紋三足爐

*Tripod censer with bow-string design under a purple glaze outside and with white glaze inside, mark and period of Xuande*

天一一四〇　院1563箱　7235號　口徑15.2公分　高12.3公分　底徑14.3公分

圓筒身七弦凸紋三足爐，平口緣內側之爐內為白釉，由平口緣至爐足皆上葡萄紫彩釉，底有部份聚釉，有部份沒上紫釉可看到白釉及素胎，且葡萄紫釉已有部份泛銀光，為摻有鉛之低溫釉，開細片。宣德陽文六字印款印於爐外壁口緣下。

Is the purple glaze applied over a white glaze or on the biscuit? If over a white glaze the above English caption is correct. If it is on the biscuit the caption should read 'Tripod censer with bow-string design under a purple glaze applied outside on the biscuit, the inside with a white glaze.'

## 97 宣德窯紅彩三魚高足盃

*Stemcup with three fish in iron-red, mark and period of Xuande*

律一六三 19之19　院1782箱　3303號　高8.9公分　口徑9.8公分　足徑4.6公分

盃外壁以紅彩繪三魚。雙圈六字款，以紅彩書於盃心。平足，足底不上釉。

## 98 成化窯釉裡紅三魚大碗

*Bowl with three fish in copper-red and engraved(anhua) lotus petal panels, mark and period of Chenghua*

珍二四四之2　院1614箱　9801號　高9.3公分　口徑21.5公分　足徑8.3公分

碗外壁三紅魚分佈於三方，紅釉三魚正置於碗之腹圓弧處，燒造時釉稍流淌而下，造成紅魚背脊釉薄而腹部釉厚，因此產生魚肥悠悠而游的動感效果。碗肩有暗花蓮弁圖案紋，碗內底刻雙圈內有朵暗花如意雲。款字有力，雙圈六字款。

## 99 成化窯釉裡紅三魚大碗

*Bowl with three fish in copper-red and engraved(anhua) lotus petal panels, mark and period of Chenghua*

為四八七之2　院17箱　17667號　高9公分　口徑21公分　足徑8公分

碗外壁三紅魚，碗肩有暗花蓮弁圖案紋，碗內底刻雙圈內有朵暗花如意雲。雙圈六字款。

## 100 成化窯哥釉高足盃

*Stemcup of circular shape with crackled glaze imitating Geyao, mark and period of Chenghua*

天一一八九之1　院1748箱　17408號　高9公分　口徑7.3公分　足徑4公分

青釉色帶灰黃，開片不規整，黑線開片紋與淡褐色開片紋相雜，形成所謂的「金絲鐵線」開片，口緣有一圈褐色彩釉，足底面平寬、呈褐色，形成所謂的「紫口鐵足」。足內中空有釉，釉色晶瑩，無使用痕。青花六字橫款，書於足內斜處。

## 101 成化窯哥釉八方盃

*Stemcup of octagonal shape with crackled glaze imitating Geyao, mark and period of Chenghua*

律八五四 12　院 17 箱　17671 號　高 9.4 公分　口徑 8.2 × 7.7 公分　足徑 4.3 公分

青釉帶灰黃，開片黑線細紋，間淡褐色紋，足底面寬成圓脊形，色深褐，構成所謂「紫口鐵足，金線鐵絲」如文獻上所記的「哥窯」特徵。以青花在足內斜處書六字橫款成一圈，盃內底平，器壁成八角而上成八方，八方口鑲銅，可能在當時口緣有傷。此二件哥釉，可以看出成化時對於「哥窯」特色的掌握，而另一件三足圓爐（宋官窯特展圖錄 34 圖）與文物 1989 年 7 期 P.36「四川平武明王璽家族墓」所出土的一件銅器三足爐的造形相似，但釉色不透明且呈藍色系，爐雖有三足在爐底特別加支釘燒成支釘痕，胎堅而細白，為景德鎮的製品，此類應是有意製作宋汝釉系統。景德鎮所出土的成化展圖錄內，有青釉，屬青色系帶青黃，似在仿官釉，因此由這幾件可以看到明中期仿汝、仿官、仿哥的情況，也從這幾件看到明中期景德鎮對哥官汝釉比宣德時期有更明確的分辨與掌握。

## 102 成化窯霽青裡白磬口盤

*Dish with straight rim, with white glaze inside and dark blue glaze outside, mark and period of Chenghua*

珍二二五之 4　院 1740 箱　4626 號　高 4.3 公分　口徑 19.4 公分　足徑 12.2 公分

盤外壁霽青釉，盤內素白無紋，足內白釉。盤內有使用痕跡。雙圈六字款。

## 103 成化窯白瓷撇口大碗

*Bowl with lipped rim covered with a plain white glaze, mark and period of Chenghua*

珍二四三之 4　院 1807 箱　14794 號　高 9 公分　口徑 20.5 公分　足徑 8.1 公分

碗內外素白無紋，白釉色潤，圈足高。雙圈六字款。原黃簽：三等成化款白磁撇口碗二件。

## 104 成化窯白瓷撇口碗

*Bowl with lipped rim covered with a plain white glaze, mark and period of Chenghua*

珍二四四之 5　院 1614 箱　9797 號　高 8.2 公分　口徑 19.1 公分　足徑 7.7 公分

碗內外素白無紋。款字青花色濃聚。雙圈六字款。

## 105 成化窯白瓷磬口盤

*Dish with straight rim covered with a plain white glaze, mark and period of Chenghua*

珍二三二之 11　院 1747 箱　8404 號　高 4.7 公分　口徑 21.6 公分　足徑 13.7 公分

盤內外素白無紋。盤內白釉厚薄不均，釉薄處顯淺褐色。雙圈六字款。原黃簽：三等成化款白磁盤一件。

## 106 無款青花如意雲紋大碗

*Blue and white bowl with design of clouds, lacking the intended decoration in enamel colors, unmarked,15th Century*

珍一九九之 6　院 1604 箱　15451 號　高 9.3 公分　口徑 21.4 公分　足徑 8.7 公分

應是半成品。碗外壁以如意紋分成空白間格以填圖紋，可能為加釉上彩而預留之空白，碗肩浪濤紋一圈，碗心亦繪如意雲並預留有空白。可繪紅彩龍或鳳等圖紋，再加上碗心一龍成為五龍、五鳳等之類的圖紋。無款。口緣稍利手，足深，但足壁不如宣德之厚，且足外壁較不內斜，碗底厚，以此推測應屬於正統至天順期的產品。碗內有使用痕，口緣圖案紋一圈，足底內亦有磨平痕。此件為完成青花後加彩之前的樣品。

## 107 成化窯填綠彩釉戲珠龍紋碗

*Bowl with dragons outlined in underglaze-blue and colored in green enamel, mark and period of Chenghua*

律一四五 24 之 5　院 1845 箱　4150 號　高 9.2 公分　口徑 20.6 公分　足徑 8.3 公分

以青花畫雲龍火珠等輪廓，青花筆調舒展有力，燒成後，再以綠彩釉填於青花輪廓內，白瓷部分泛青，使得綠彩釉更翠綠。雙方框六字款。

## 108 成化窯填綠彩釉戲珠龍紋碗

*Bowl with dragons outlined in underglaze-blue and colored in green enamel, mark and period of Chenghua*

律一六二 17 之 2　院 1560 箱　15503 號　高 8.4 公分　口徑 17.8 公分　足徑 7.2 公分

碗內無紋，碗外雙龍趕珠間有如意雲，以青料勾輪廓填綠彩釉。雙方框六字款。

## 109 成化窯填綠彩釉戲珠龍紋盤

*Dish with dragons outlined in underglaze-blue and colored in green enamel, the inside undecorated, mark and period of Chenghua*

律一六○ 26 之 2　院 1674 箱　15581 號　高 4.5 公分　口徑 20.3 公分　足徑 12.3 公分

盤內無紋，盤外壁雙龍趕珠間如意雲，以青料勾輪廓填綠彩釉。雙方框六字款。

## 110 成化窯綠彩釉劃龍紋大碗

*Bowl with engraved dragons colored on the biscuit in green enamel, mark and period of Chenghua*

珍二三三之 1　院 1740 箱　4637 號　高 9.5 公分　口徑 21.5 公分　足徑 8.8 公分

在坯胎形成之碗外壁以細線刻劃壽山福海浪濤及火珠紋，再在其間以粗線刻二龍，只有龍之部份不上白釉，其餘上白釉，入窯燒造。壽山福海浪濤及火珠紋成為暗花，龍之部份成為澀胎，龍填上綠彩釉而成。此類之綠彩釉質較成化窯綠彩釉劃龍紋碗的綠彩釉粒子粗，由於龍紋刻線較深，綠彩釉積深因而成重色。碗內底一龍紋處理手法同碗外壁，但無海濤紋的刻劃。雙圈六字款。這種部分留澀胎，再上彩釉的手法，在宣德幾乎不見。但是整器澀胎上彩釉的手法，其來有之。元朝則有孔雀綠釉，明洪武的法花及景德鎮出土的黃地綠彩水注及綠地褐彩龍紋碗等，都是燒成澀胎後加彩釉。成化窯此種部分澀胎加綠彩釉的器皿，在其後的弘治窯、正德窯常見。此件有黃簽條為：三等成化款綠龍白地撇口宮碗一件。

## 111 成化窯綠彩釉劃龍紋碗

*Bowl with engraved dragons colored on the biscuit in green enamel, mark and period of Chenghua*

珍二五八之 2　院 1740 箱　4640 號　高 8.4 公分　口徑 19.3 公分　足徑 8 公分

在坯胎形成之碗外壁以細線刻劃壽山福海浪濤及火珠紋，再在其間以粗線刻二龍，只有龍之部份不上白釉，其餘上白釉，入窯燒造。壽山福海浪濤及火珠紋成為暗花，龍之部份成為澀胎，龍填上綠彩釉而成。此類之綠彩釉質較填綠彩釉龍紋碗的綠彩釉粒子粗，碗心一龍紋處理手法同碗外壁，但無海濤紋的刻劃。雙圈六字款。

## 112 無款綠彩釉龍紋小執壺

*Small ewer with green dragons outlined in black between blue and white borders, unmarked, 15th Century*

T2045　中博　02978　通蓋高 12.5 公分　壺口徑 3.8 公分　足徑 5.8 公分

此種小執壺造型類似梨子，故又稱梨壺，梨壺是明朝常見的造型，釉色有單色釉或釉上彩。此件以黑線畫雲龍輪廓線，在輪廓線內填綠彩釉，胎地有劃波濤暗紋，口緣、圈足壁有打青花圈，圈足高。自明朝後，通常彩瓷面上有紅、黃、綠等色及黑輪廓線者稱之為「五彩」。但瓷面上只有黑輪廓線填入單一色彩者，則以其單一色彩之「色釉」稱之。

## 113 天字款鬥彩夔龍蓋罐

*Covered jar with makara dragons in doucai colors, tian (heaven) character mark, Chenghua period*

雨五九七之一　院 2188 箱　6075 號　通蓋高 11.3 公分　高 10.3 公分　口徑 6.2 公分　底徑 9 公分

短頸，罐肩稍寬，罐腹微呈弧線，以青花勾雙葵龍舌吐蓮花紋輪廓，填綠彩釉繪，間飾青花如意雲，罐肩與罐腹下皆飾蓮弁圖案紋一圈，罐之二片接合處在由足下而上五公分處但不明顯，蓋面平微弧曲，以青料勾輪廓繪舌吐蓮花之夔龍紋，內填綠彩釉。蓋壁以青花繪花朵輪廓線填紅彩。內圈足，圈足內底白釉，底內有一青花「天」字款。

## 114 天字款鬥彩波濤天馬蓋罐

*Covered jar with flying horses above waves in doucai colors, tian (heaven) character mark, Chenghua period*

翔一〇二 18　院 185 箱　10342 號　通蓋高 11.3 公分　罐高 10 公分　口徑 5.6 公分　底徑 7.3 公分

罐腹畫四馬分四方，一紅、一黃、二青，飛騰於綠波濤上，飛馬間以如意雲飾之，罐肩與罐腹下為黃彩釉蕉葉紋一圈，蓋壁一圈波濤紋，蓋面為紅彩飛象獸騰於波濤間，景德鎮出土之天字鬥彩罐，罐身有紅黃彩飛象，因此原本可能天馬罐、其蓋應為天馬圖，而飛象罐、蓋為飛象圖。胎二片接於由足下而上 5 公分處，明朝之接片大都為 1～2 處，足底內有青花「天」字款。口緣稍有稜角，足底平。

## 115 天字款鬥彩波濤飛象蓋罐

*Covered jar with flying elephants above waves in doucai colors, tian (heaven) character mark, Qing Dynasty*

崑二〇二 23　院 228 箱　10941 號　通蓋高 12.7 公分　罐高 11 公分　口徑 6.5 公分　底徑 8.8 公分

罐腹畫四象分四方，二紅、二黃，飛騰於綠波濤上，飛象間以如意雲飾之，罐肩與罐腹下為黃彩釉蕉葉紋一圈，蓋壁一圈波濤紋，蓋面為紅彩飛象獸騰於波濤間，景德鎮出土之天字鬥彩罐，罐身有紅黃彩飛象，蓋亦為飛象圖。胎二片接於由足下而上 5 公分處，明朝之接片大都為 1～2 處，但此件製作細緻，畫風整然，應是清乾隆之作。足底內有青花「天」字款。口緣稍有稜角，足底平。

## 116 天字款鬥彩藤瓜果龍蓋罐

*Covered jar with dragons among scrolling melon vine in doucai colors, tian (heaven) character mark*

呂一四五〇　院 2312 箱　13051 號　高 16.3 公分　口徑 9.1 公分　底徑 10 公分

壺肩與壺腹下各以一圈變形蓮瓣紋飾，以橘紅彩之，外鑲黃彩釉。壺腹之左右，各以青花畫一行龍穿於藤瓜果之間，龍身畫有分節紋，不畫鱗片，鱗片以渲染而成。龍身之出火以艷紅彩之，龍足只畫三足，畫風很弱，筆彩潦草，為後代作品。足底內有青花「天」字款。

## 117 成化窯鬥彩蓮花蓋罐

*Covered jar with lotus medallions in doucai colors, mark and period of Chenghua*

為五四二之 1　院 1557 箱　6751 號　高 15.2 公分　口徑 7.8 公分　底徑 8.2 公分

壺肩以雙層如意紋，腹下以青花勾紅彩邊之變形蓮瓣紋作裝飾。壺腹六朵蓮托蓮花，此壺圖繪青花及紅彩的部分使用得比較多且重，因此與一般鬥彩有迴然不同的感覺。雙圈六字款。

## 118 成化窯鬥彩靈芝蓋罐

*Covered jar with bamboo and lingzhi fungus scroll in doucai colors, mark and period of Chenghua*

雨九〇一　院 0144 箱　15788 號　高 13.9 公分　口徑 7 公分　底徑 7.3 公分

壺肩與壺腹下以變形葉紋飾一圈，腹部繪纏枝彩芝，壺蓋面繪一彩芝，蓋壁畫四寶紋。此壺圖繪青花及紅彩的部分使用得比較多且重。雙圈六字款。

## 119 花卉款鬥彩寶蓮撇口盤

*Dish with lotus scroll in doucai colors, the reign mark on the base in the center of a peony flower, concealed with black enamel*

珍一九〇之 6　院 1811 箱　8738 號　高 4.9 公分　口徑 22 公分　足徑 13.3 公分

盤內素白，口緣打一青花圈。盤外壁繪八朵連枝寶蓮紋，朵朵花卉輪廓皆相同，花瓣與花心以紅、藍、黃交錯使用，使花朵產生不同的色澤變化，大葉片均分於花間，綠彩釉濃郁，圖紋雖簡單，由於色彩的運用，產生畫面的豐富感。圈足內底中央有約二公分的深色褐彩釉方塊成為花心，再圍以黃花瓣，伸枝展葉，皆以黑彩畫輪廓，葉填綠彩釉，使整個圈足內底成一枝獨秀，但其色料、畫意與盤外壁之彩繪紋飾頗有差距，此花款應是燒造後再填上的彩繪。由於花款方塊彩釉厚，因而無從得知花款方塊彩釉下，是否有原款的存在。盤內有使用痕。圈足內之彩釉花款，以 X 光片拍照，無法照出彩釉下是否有字跡。

## 120 花卉款鬥彩寶蓮撇口盤

*Dish with lotus scroll in doucai colors, the reign mark on the base in the center of a peony flower, concealed with black enamel*

珍一九〇之 8　院 1811 箱　8739 號　高 4.9 公分　口徑 22.4 公分　足徑 13.5 公分

圈足內之彩釉花款。

## 121 嘉靖窯鬥彩寶蓮撇口盤

*Dish with lotus scroll in doucai colors, mark and period of Jiajing*

律一六二 10 之 3　院 1536 箱　15319 號　高 4.9 公分　口徑 22.2 公分　足徑 13.5 公分

與前二件花卉款鬥彩寶蓮撇口盤之造形、釉色、彩釉都相當接近，但盤外壁之花卉黃釉彩及葉之綠彩釉都較不均勻。嘉靖雙方框六字款。盤內有使用痕。

## 122 無款填綠彩釉寶蓮圖案紋盤

*Dish with design of lotus inside and out, outlined in underglaze-blue and colored in green enamel, unmarked, 15th Century*

珍一八七之 1　院 1887 箱　10160 號　高 3.6 公分　口徑 15.1 公分　足徑 9.1 公分

盤外壁以青花勾輪廓連枝寶蓮紋，填以綠彩釉，盤心亦以青料勾輪廓繪一蓮花紋，盤內有明顯的使用痕跡，圈足內壁釉薄處泛淡褐色。寶蓮枝葉等布圖簡潔，彩釉均勻扎實。無款。

## 123 無款鬥彩蓮塘鴛鴦高足碗

*Stembowl with mandarin ducks on a lotus pond in doucai colors, unmarked, 15th Century*

律一六四 7 之 2　院 1656 箱　9237 號　高 10.5 公分　口徑 15.5 公分　足徑 4.5 公分

碗心四方各一叢水中蓮，一對鴛鴦戲於池中，碗外壁六叢水中蓮間各一隻鴛鴦，碗肩一圈蓮弁紋，紅彩蓮花先勾輪廓線，再填上紅彩。其佈圖、彩釉、青花之色調與宣德窯較相近，但圈足之處理不如宣德窯之穩重。無款。

## 124 無款鬥彩蓮塘鴛鴦大碗

*Bowl with mandarin ducks on a lotus pond in doucai colors, unmarked, 15th Century*

律一六三 15 之 4　院 1862 箱　13727 號　高 8.9 公分　口徑 21 公分　足徑 8.7 公分

碗外壁六叢水中蓮間各一隻鴛鴦，碗肩一圈蓮弁圖案，碗心四方各一叢水中蓮間一對鴛鴦戲於水。彩釉多處剝落（可看出剝落處呈粗糙不平的現象，此即說明此類的彩釉與礬紅之彩不同，礬紅剝落後下面的白釉不受損，即是說紅彩只塗於白釉表面，燒時只附於白釉之上，而黃、綠彩釉塗於白釉後，燒時會與白釉在表面的部份起結合的作用。在琺瑯彩瓷方面也有這種現象出現。）無款。有使用痕。

## 125 無款鬥彩蓮塘鴛鴦大碗

*Bowl with mandarin ducks on a lotus pond in doucai colors, unmarked, Qing Dynasty*

律一六三 15 之 3　院 1862 箱　13728 號　高 9 公分　口徑 20.8 公分　足徑 8.6 公分

碗內底四方各一叢水中蓮，一對鴛鴦戲於水，碗外壁六叢水中蓮各間鴛鴦一隻戲於水，碗肩蓮弁圖紋一圈，青料線條直硬，紅彩色呈橘紅，黃彩釉，中鉛重變色顯出銀光，圖意筆畫整齊但不生動。無款。

## 126 成化窯鬥彩蓮塘鴛鴦盤

*Dish with mandarin ducks on a lotus pond in doucai colors, mark and period of Chenghua*

律一六〇 26 之 1　院 1674 箱　15582 號　高 4 公分　口徑 18 公分　足徑 10.4 公分

盤外壁六叢水中蓮間各一隻鴛鴦，盤內底四方各一叢水中蓮間一對鴛鴦戲於水，綠彩釉及褐彩釉堆厚，但青花輪廓線生動自然，綠圓點之青料線由二個半圓線接，此樣式之蓮塘鴛鴦圖紋，在盤內所畫的鴛鴦腹下及尾都不畫輪廓線，特別是俯衝而下的鴛鴦除頭、腳及翅膀為實線外，其餘以虛線來連接，羽毛彩釉的處理也有起伏，可能是以此表示鴛鴦俯衝而下的速度，這也呈現出動態與靜態的圖繪技巧。盤內無使用痕跡。雙圈六字款。

## 127 成化窯鬥彩梵文蓮塘鴛鴦盤

*Dish with mandarin ducks on a lotus pond in doucai colors, and a border of Sanskrit characters, mark and period of Chenghau*

律一六〇 12 之 1　院 0153 箱　3329 號　高 3.8 公分　口徑 16.6 公分　足徑 10.3 公分

盤外壁六叢水中蓮間各一隻鴛鴦，盤內底四方各一叢水中蓮間一對鴛鴦戲於水，盤內口緣書有一圈梵文。雙圈六字款。

## 128 成化窯鬥彩波濤行龍盤

*Dish with four flying dragons in doucai colors, the inside undecorated, mark and period of Chenghua*

珍一二五之 8　院 1609 箱　9984 號　高 5.3 公分　口徑 20.3 公分　足徑 12.8 公分

盤內素白無紋，盤外壁畫青、綠、黃、紅四行龍，龍首駢尾雙翼靈獸，龍足皆四爪，青線綠波濤白浪頭，由於燒造時火候不穩定而造成窯變，有一部份綠波濤成紅色。圖繪自然有力，但稍雜亂草率。盤內有使用痕，盤外彩釉稍有脫落。雙方框六字款。

## 129 成化窯青花轉枝寶蓮紋盃

*Cup with lotus scrolls in underglaze-blue outline, originally colored with green and iron-red enamels, mark and period of Chenghua*

律一六三 28 之 6　院 1820 箱　5035 號　高 4.7 公分　口徑 8.5 公分　足徑 3.6 公分

盃內素白，盃外壁四朵蕃蓮纏枝，以青料勾輪廓，花吐舌（變形葉）之處原已上彩釉再磨除，整器面都有磨痕，口緣有磨痕。雙方框六字款。

## 130 成化窯青花轉枝寶蓮紋盃

*Cup with lotus scrolls in underglaze-blue outline, originally colored with green and iron-red enamels, mark and period of Chenghua*

律一六三 28 之 5　院 1820 箱　5034 號　高 4.7 公分　口徑 8.6 公分　足徑 3.4 公分

盃內素白無紋，盃外壁四朵蕃蓮纏枝，以青料勾輪廓，卷草紋之處原有上紅彩，在出窯後，內外器面有被磨除痕，紋飾之處磨痕下陷，但仍留有淡紅之釉色痕，四朵蕃蓮似未經著彩釉，口緣有磨痕，亦利手，足底面亦有磨平痕，此件應是上了一半紅彩之半成品。雙方框六字款。

## 131 成化窯青花蓮托八吉祥紋碗

*Bowl with the Eight Buddhist Emblems in underglaze-blue outline, originally with doucai colors, mark and period of Chenghua*

珍二四三之 6　院 1807 箱　14791 號　高 9 公分　口徑 16.5 公分　足徑 6.8 公分

碗外壁繪蓮花托輪、螺、傘、蓋、花、魚、罐、腸八吉祥，碗肩一圈蓮弁紋，碗心一靈芝，以青料畫濃淡之輪廓線，應是為上彩釉而畫的輪廓線。在有青花繪圖紋之範圍皆有不規整的打磨痕，有幾處並留有紅彩抹去之痕跡，碗內口緣有清洗不去之污痕，可能是磨去欲重新加彩。雙方框六字款。足內壁有一燒成後之鑽洞，延此洞直線到碗外壁中亦有一鑽洞。原黃簽：三等成化款青八吉祥白地撇口碗一件。

## 132 成化窯鬥彩雞缸盃

*Cup with design of chickens, rocks and flowers in doucai colors, mark and period of Chenghua*

藏一六四 19 之 6　院 235 箱　5194 號　高 3.8 公分　口徑 8.1 公分　底徑 4.1 公分

內圈足，青花色調清雅，成雞之雞頭、翅膀、雞腳、雞尾以實筆繪之，雞身則以虛線勾畫並有一些粗羽毛的交代處理，再加上各種彩釉，特別是雄雞的雞冠大片而紅艷，高昂的尾羽，多層次加彩釉的翅膀，更增添雄赳赳的氣勢。母雞雙腳叉開，頭俯地啄蟲，為子覓食的急切感覺。幼雞以輕淡的青花簡單的勾出輪廓，只以嫩黃一色填之，天真無邪的模樣。在這潔白無飾，小小的畫面上，彩畫出一幅有動態、有感情的圖畫，明末清初舊名稱為「草蟲可口子母雞勸杯」。雙方框六字款。盃心周圍有磨痕。

## 133 成化窯鬥彩雞缸盃

*Cup with design of chickens, rocks and flowers in doucai colors, mark and period of Chenghua*

藏一六四 19 之 8　院 235 箱　5196 號　高 3.8 公分　口徑 8.1 公分　底徑 4 公分

器形如缸而主題紋飾為雞，功能為盃，因而以雞缸盃稱之。內圈足，雙方框六字款。無使用痕。

## 134 成化窯鬥彩雞缸盃

*Cup with design of chickens, rocks and flowers in doucai colors, mark and period of Chenghua*

藏一六四 19 之 7　院 235 箱　5195 號　高 3.8 公分　口徑 8.2 公分　底徑 4 公分

盃內素白無紋，內圈足，盃外壁分四區，各以一對雞帶三隻小雞覓食，二組圖飾之各有不同表情，間以太湖石，一以萱草一以月季飾之，口緣稍有磨，足底亦稍有磨。雙方框六字款書於圈足內。無使用痕，盃心微有圓鏝突起。

## 135 成化窯鬥彩雞缸盃

*Cup with design of chickens, rocks and flowers in doucai colors, mark and period of Chenghua*

藏一六四 19 之 1　院 235 箱　5189 號　高 3.8 公分　口徑 8.1 公分　底徑 4 公分

內圈足，雙方框六字款。內有使用痕，底足有磨平痕。

## 136 成化窯鬥彩雞缸盃

*Cup with design of chickens, rocks and flowers in doucai colors, mark and period of Chenghua*

藏一六四 19 之 2　院 235 箱　5190 號　高 3.7 公分　口徑 8.2 公分　底徑 4.1 公分

內圈足，雙方框六字款。內有使用痕，底足有磨平痕。

## 137 成化窯鬥彩雞缸盃

*Cup with design of chickens, rocks and flowers in doucai colors, mark and period of Chenghua*

藏一六四 19 之 3　院 235 箱　5191 號　高 3.8 公分　口徑 8.3 公分　底徑 3.9 公分

雙方框六字款。無使用痕。

## 138 成化窯鬥彩高士盃

*Cup with scholars and boys in a garden in doucai colors, mark and period of Chenghua*

藏一六四 13 之 2　院 235 箱　5237 號　高 3.8 公分　口徑 6.1 公分　底徑 2.6 公分

盃內素白無紋，內圈足，盃外壁以全輪廓畫二組人物以風景取材，一組紅衣高士及綠衣童子在柳樹下，悠悠觀賞鴛鴦戲水，一組為綠衣高士紅衣童子攜琴步於松樹菊花間，此件在器外壁採風景圖畫式的構圖，在成化瓷中屬於以青重點染的圖畫。以筆畫線而言筆細尖軟，且筆畫末端輕拖拉起之筆法，筆尖用筆輕飄，地界線用不整的彩帶紋來畫隔，也屬僅見，雲彩以黃、紅彩以拖掃筆畫亦不常見，青料渲染亦不見筆順，明末清初稱為「人物蓮子酒盞」。雙方框六字款，內圈足。

## 139 成化窯鬥彩嬰戲盃

*Cup with boys in a garden in doucai colors, mark and period of Chenghua*

珍二二四之 19　院 1728 箱　3537 號　高 4.7 公分　口徑 6 公分　足徑 2.7 公分

盃內素白無紋，盃外壁以壽石、芭蕉將器面分為二，一組紅衣、紫衣孩童在採青，另一組紅衣、素衣孩童在放風箏。紅彩艷、綠彩釉濃，坡野草叢之處理與葡萄盃相近，但孩童之形象畫得比青花嬰戲碗要弱許多。雙方框六字款。

## 140 成化窯鬥彩夔龍盃

*Cup with two makara dragons in doucai colors, mark and period of Chenghua*

珍二二四之 22　院 1728 箱　3535 號　高 4 公分　口徑 5.7 公分　足徑 2.2 公分

盃內素白無紋，盃外壁以紅黃綠青彩夔龍，龍舌吐蓮花，左右各一隻，龍首之配色不同，胸肌豐實雙足勁健，拖著長曳的鳳尾，其間隙上畫如意雲，下畫靈芝。青料輪廓線無下凹渲染顏色淡，輪廓內全著色不留邊白，足內角度比較不明顯，口有磨，盃底心稍厚。雙方框六字款。

## 141 成化窯鬥彩團花夔龍盃

*Cup with four makara dragon medallions in doucai colors, mark and period of Chenghua*

珍二二四之 18　院 1728 箱　3513 號　高 4.9 公分　口徑 7.4 公分　足徑 3 公分

以花葉由口緣而垂下，分成四間格，間格內畫夔龍，以青花畫輪廓，紅、黃、綠相間，清晰可愛。雙方框六字款。

## 142 成化窯鬥彩寶蓮盃

*Cup with four clumps of lotus in doucai colors, mark and period of Chenghua*

珍二二四之 21　院 1728 相　3536 號　高 4 公分　口徑 5.7 公分　足徑 2.2 公分

盃內素白無紋，盃外壁以四叢蓮荷飾四方，二青一紅一黃，足內角度不是很明顯。雙方框六字款。口有磨。

## 143 成化窯鬥彩花卉團雲芝碗

*Bowl with lingzhi fungus medallions and clouds in doucai colors, mark and period of Chenghua*

為三八一之 2　院 1774 箱　16566 號　高 7 公分　口徑 14.5 公分　足徑 5.8 公分

圈足不高，口緣利手處稍磨，足末磨，碗外壁以如意雲間成四方格內各繪團靈芝，碗心亦繪團靈芝，圈足內壁釉泛淡褐色。雙方框六字款。無使用痕。

## 144 成化窯鬥彩花卉團雲芝碗

*Bowl with lingzhi fungus medallions and clouds in doucai colors, mark and period of Chenghua*

為三八一之1　院1774箱　16565號　高7公分　口徑14.4公分　足徑5.7公分

圈足不高，口緣利手稍磨，足未磨，碗外壁以如意雲間成四方格內各繪團靈芝，碗心亦繪團靈芝，圈足內壁釉泛淡褐色。雙方框六字款。無使用痕。原黃簽：頭等成化明顯此樣二件。

## 145 成化窯鬥彩花卉團雲芝盃

*Cup with lingzhi fungus medallions and formal flowers in doucai colors, mark and period of Chenghua*

藏一六四12之2　院235箱　5232號　高4.3公分　口徑7.2公分　足徑3公分

內圈足，雙方框六字款。口緣稍有磨，底足稍有磨。

## 146 成化窯鬥彩花卉團雲芝盃

*Cup with lingzhi fungus medallions and formal flowers in doucai colors, mark and period of Chenghua*

藏一六四12之4　院235箱　5234號　高4.3公分　口徑7.3公分　足徑3公分

盃內素白，內圈足，盃外壁以斗彩花卉成間隔，內以天地靈芝圖案飾之，青料輪廓線色較重，有下凹的情況，渲染之處則平。雙方框六字款。口緣有磨，此件開片裂頗嚴重，略有使用痕。

## 147 成化窯鬥彩花卉團雲芝盃

*Cup with lingzhi fungus medallions and formal flowers in doucai colors, mark and period of Chenghua*

藏一六四12之3　院235箱　5233號　高4.3公分　口徑7.3公分　足徑3公分

內圈足，雙方框六字款。口緣有磨，內微有使用痕。

## 148 成化窯鬥彩花卉團雲芝盃

*Cup with lingzhi fungus medallions and formal flowers in doucai colors, mark and period of Chenghua*

藏一六四12之5　院235箱　5235號　高4.3公分　口徑7.3公分　足徑3公分

內圈足，雙方框六字款。口緣稍有磨，內微有使用痕。

## 149 成化窯鬥彩花卉團雲芝盃

*Cup with lingzhi fungus medallions and formal flowers in doucai colors, mark and period of Chenghua*

藏一六四12之6　院235箱　5236號　高4.3公分　口徑7.3公分　足徑3公分

雙方框六字款。口緣有磨，內微有使用痕。

## 150 萬曆窯鬥彩雲芝圖案紋盃

*Cup with stylized lingzhi fungus medallions in doucai colors, mark and period of Wanli*

律一四六 27 之 1　院 19 箱　17804 號　高 4.7 公分　口徑 7.5 公分　足徑 3.5 公分

內圈足，雙方框六字款。

## 151 成化窯鬥彩四季團花果碗

*Bowl with eight medallions of fruit and flowers in doucai colors, mark and period of Chenghua*

珍二四三之 5　院 1807 箱　14792 號　高 7.5 公分　口徑 16.5 公分　足徑 6.5 公分

碗外壁四團花四團果相間，碗內口緣有六組折枝花果，碗心一折枝果實，碗內底因使用而使彩釉磨損脫落，碗外壁團花果下亦有一明顯的磨損紋，及於團花果之彩釉，可能經常置於圓架台框上使用，而所致之磨損痕。雙方框六字款。

## 152 成化窯鬥彩四季團花果盃

*Cup with four medallions of Four Seasons fruit and flowers in doucai colors, mark and period of Chenghua*

藏一六四 11 之 8　院 235 箱　5208 號　高 4.2 公分　口徑 7.8 公分　底徑 4.3 公分

雙方框六字款。稍有磨口，盃內沒有使用痕。

## 153 成化窯鬥彩四季團花果盃

*Cup with four medallions of Four Seasons fruit and flowers in doucai colors, mark and period of Chenghua*

藏一六四 11 之 3　院 235 箱　5203 號　高 4.2 公分　口徑 7.8 公分　底徑 4.2 公分

雙方框六字款。口稍利手，盃內沒有使用痕。

## 154 成化窯鬥彩四季團花果盃

*Cup with four medallions of Four Seasons fruit and flowers in doucai colors, mark and period of Chenghua*

藏一六四 11 之 7　院 235 箱　5207 號　高 4.1 公分　口徑 7.8 公分　底徑 4.2 公分

盃內素白無紋，盃外壁以四季花四季果成四團花。雙方框六字款。部份有磨口，口緣稍利，盃內沒有使用痕。

## 155 成化窯鬥彩四季團花果盃

*Cup with four medallions of Four Seasons fruit and flowers in doucai colors, mark and period of Chenghua*

藏一六四 11 之 4　院 235 箱　5204 號　高 4.1 公分　口徑 7.8 公分　底徑 4.1 公分

雙方框六字款。口有磨，底足有磨，盃內沒有使用痕。

## 156 成化窯鬥彩四季團花果盃

*Cup with four medallions of Four Seasons fruit and flowers in doucai colors, mark and period of Chenghua*

藏一六四 11 之 6　院 235 箱　5206 號　高 4.1 公分　口徑 7.9 公分　底徑 4.2 公分

雙方框六字款。有磨口，底足有磨，盃內沒有使用痕。

## 157 成化窯鬥彩蓮托五珍寶小洗

*Small washer with lotus branches supporting the Five Treasures in doucai colors,*
*mark and period of Chenghua*

藏一六四 17 之 1　院 235 箱　5227 號　高 2.8 公分　口徑 7 公分　底徑 4.4 公分

雙方框六字款。內有使用痕。

## 158 成化窯鬥彩蓮托五珍寶小洗

*Small washer with lotus branches supporting the Five Treasures in doucai colors,*
*mark and period of Chenghua*

藏一六四 17 之 4　院 235 箱　5230 號　高 2.8 公分　口徑 7 公分　底徑 4.7 公分

洗內素白無紋，洗外壁以蓮托寶山、仙桃盤、法螺、寶塔、寶蓮花盤成五吉祥，洗內底成平與內壁稍成角，中心
有一起伏璇粒，口緣利手，明末清初稱為「五供養淺盞」。雙方框六字款。內有使用痕，口緣稍薄利手。

## 159 成化窯鬥彩蓮托五珍寶小洗

*Small washer with lotus branches supporting the Five Treasures in doucai colors,*
*mark and period of Chenghua*

藏一六四 17 之 3　院 235 箱　5229 號　高 2.8 公分　口徑 7.1 公分　底徑 4.6 公分

雙方框六字款。無使用痕。

## 160 成化窯鬥彩蓮托五珍寶小洗

*Small washer with lotus branches supporting the Five Treasures in doucai colors,*
*mark and period of Chenghua*

藏一六四 17 之 2　院 235 箱　5228 號　高 2.8 公分　口徑 7.1 公分　底徑 4.6 公分

雙方框六字款。無使用痕，足內底有磨痕。

## 161 成化窯鬥彩團果盃

*Cup with four medallions of fruit in doucai colors, mark and period of Chenghua*

藏一六四 14 之 1　院 235 箱　5239 號　高 3.7 公分　口徑 6.7 公分　底徑 3 公分

盃內無紋，盃外壁四團花。雙方框六字款。口緣無磨，足底稍有磨，盃內無使用痕，口緣利手，內圈足。

## 162 成化窯鬥彩團果盃

*Cup with four medallions of fruit in doucai colors, mark and period of Chenghua*

藏一六四 14 之 2　院 235 箱　5240 號　高 3.7 公分　口徑 6.8 公分　底徑 2.9 公分

雙方框六字款。

## 163 成化窯鬥彩團果盃

*Cup with four medallions of fruit in doucai colors, mark and period of Chenghua*

藏一六四 14 之 4　院 235 箱　5242 號　高 3.7 公分　口徑 6.9 公分　底徑 3 公分

雙方框六字款。

## 164 成化窯鬥彩團果盃

*Cup with four medallions of fruit in doucai colors, mark and period of Chenghua*

藏一六四 14 之 5　院 235 箱　5243 號　高 3.7 公分　口徑 6.9 公分　底徑 3 公分

雙方框六字款。

## 165 成化窯鬥彩團果盃

*Cup with four medallions of fruit in doucai colors, mark and period of Chenghua*

藏一六四 14 之 6　院 235 箱　5244 號　高 3.7 公分　口徑 7 公分　底徑 3 公分

雙方框六字款。

## 166 成化款鬥彩團果盃

*Cup with four medallions of fruit in doucai colors, mark and period of Chenghua*

律一四六 27 之 3　院 1763 箱　13763 號　高 3.6 公分　口徑 7 公分　底徑 3.3 公分

雙方框六字款。

## 167 成化款鬥彩團果盃

*Cup with four medallions of fruit in doucai colors, mark and period of Chenghua*

律一四六 27 之 4　院 1763 箱　13764 號　高 3.7 公分　口徑 7 公分　底徑 3.3 公分

雙方框六字款。

## 168 成化窯鬥彩轉枝蓮托梵文盃

*Cup with eight Sanskrit characters supported on a lotus scroll in doucai colors, mark and period of Chenghua*

珍一二五之 23　院 1609 箱　10007 號　高 5.5 公分　口徑 7.2 公分　足徑 3 公分

盃內素白無紋，盃外壁纏枝蓮托梵文，盃肩三色如意頭紋，有大部分之纏枝蓮及如意頭因氧化而變色，呈褐、紅。青料輪廓線下凹的現象，梵字用毛筆直接書寫。沒有先畫輪廓，口緣無磨。雙方框六字款。

## 169 成化窯鬥彩團花鳥盃

*Cup with four medallions of birds and flowers in doucai colors, mark and period of Chenghua*

藏一六四 10 之 1　院 235 箱　5251 號　高 5.6 公分　口徑 8.2 公分　足徑 3.1 公分

盃內素無紋，盃外壁四團花，其中二團花內各有一對鳥棲於枝葉間，鳥腹以青料點虛線，綠彩釉及黃彩釉內有粗粒，紅彩部份呈褐色，一對色鳥彩淡褐彩，黃釉色為冷黃色。雙方框六字款。口緣有磨，盃內有使用痕，口及足底有稍磨痕。

## 170 成化窯鬥彩花鳥高足盃

*Stemcup with pairs of birds on fruiting branches in doucai colors, mark and period of Chenghua*

律一四六 26 之 13　院 1671 箱　3626 號　高 7.6 公分　口徑 6.9 公分　足徑 3.6 公分

盃內素白無紋，盃外壁纏枝果樹一圈，間棲二對鳥，高足內空，足底留寬邊無釉。口緣無磨，底稍有磨，青料輪廓線沒有下凹的情況，二對小鳥之腹部以虛線畫輪廓。六字橫款書於足內斜處。

## 171 成化窯鬥彩轉枝蓮高足盃

*Stemcup with scrolling lotus in doucai colors, mark and period of Chenghua*

律一六三 19 之 8　院 1782 箱　3310 號　高 8.5 公分　口徑 7.4 公分　足徑 3.8 公分

盃外壁部份有磨面痕跡，口有磨痕，足底亦磨痕，黃彩與綠彩皆有明顯的粗粒存在。六字橫款書於高足內斜處。

## 172 成化窯鬥彩轉枝蓮高足盃

*Stemcup with scrolling lotus in doucai colors, mark and period of Chenghua*

律一六三 19 之 7　院 1782 箱　3311 號　高 8.5 公分　口徑 7.3 公分　足徑 3.8 公分

盃內素白無紋，盃外壁四朵纏枝蓮，口緣內外有明顯磨痕，盃壁部份有磨面之痕跡，黃彩與綠彩皆有明顯的粗粒存在。無框六字橫款書於高足內彎處。底足亦有磨痕。

## 173 成化窯鬥彩花卉高足小盃

*Small stemcup with lotus scrolls on the bowl and plum blossoms on the foot in doucai colors,*
*mark and period of Chenghua*

崑一六九35之1　院1841箱　16069號　高6公分　口徑4.8公分　足徑2.8公分

盃內素白無紋，盃外壁四蓮纏枝，高足有黃紅小花，足根如意頭一圈，足底外緣留一寬圈，六字橫款書於足內斜處。內無使用紋，底足有磨平痕。

## 174 成化窯鬥彩花卉高足小盃

*Small stemcup with lotus scrolls on the bowl and plum blossoms on the foot in doucai colors,*
*mark and period of Chenghua*

崑一六九35之2　院1841箱　16068號　高6公分　口徑4.8公分　足徑2.8公分

盃內素無紋，盃外壁四蓮纏枝，高足壁有黃紅小花，足根如意頭一圈，足底外緣留一寬圈無釉處。六字橫款書於足內斜處。內無使用紋，底足有磨平痕，口無磨痕。

## 175 成化窯鬥彩蓮花高足盃

*Stemcup with four lotus medallions in doucai colors, mark and period of Chenghua*

呂二○五○之1　院2020箱　18155號　高7.8公分　口徑6.2公分　足徑3.5公分

以花葉由口緣而下，將器面分成四，其間各畫一蓮花，高足，足內中空，款字書於足底，橫排六字。

## 176 成化窯鬥彩蓮花高足盃

*Stemcup with four lotus medallions in doucai colors, mark and period of Chenghua*

呂二○五○之2　院2020箱　18156號　高7.9公分　口徑6.2公分　足徑3.5公分

款字書於足底，橫排六字。

## 177 成化窯鬥彩葡萄高足盃

*Stemcup with grape vine in doucai colors, mark and period of Chenghua*

珍二二四之27　院1728箱　3545號　高6.6公分　口徑7.9公分　足徑3.7公分

盃內素白無紋。盃外壁綠葉襯三串大小形狀不同的生熟葡萄，以褐彩著於葡萄，再以淡紫色釉著部份葡萄，只留三兩顆不著色釉，使一串葡萄中呈二種顏色，表現著葡萄的生熟與立體感，葡萄幹藤著褐彩，枝藤以黃釉彩之，綠葉大而脈紋清楚，取局部之寫生手法畫。六字橫款書於足內斜處。

## 178 成化窯鬥彩葡萄高足盃

*Stemcup with grape vine in doucai colors, mark and period of Chenghua*

珍二二四之 29　院 1728 箱　3547 號　高 6.5 公分　口徑 8 公分　足徑 3.7 公分

六字橫款書於足內斜處。口緣無磨，足中空，足底稍有磨，盃內無使用痕。明末清初舊名為「五彩葡萄撇口扁肚把杯」。無圈六字款書於圈足內凹處。

## 179 成化窯鬥彩葡萄盃

*Cup with grape vine and bitter melon in doucai colors, mark and period of Chenghua*

律一四六 27 之 41　院 1763 箱　13762 號　高 4.7 公分　口徑 7.6 公分　足徑 3 公分

盃內素白無紋，盃外壁一組為兩叢葡萄藤，有碩果纍纍三串葡萄，襯以一叢竹。另一組以幾串未熟葡萄。盃肩以青料畫山坡綠野，明末清初稱為「一串金」。雙方框六字款。口緣稍有磨，內有使用痕，青花輪廓線有下凹現象。

## 180 成化窯鬥彩葡萄盃

*Cup with grape vine and bitter melon in doucai colors, mark and period of Chenghua*

藏一六四 7 之 1　院 235 箱　5245 號　高 4.7 公分　口徑 8 公分　足徑 3.2 公分

盃內素白無紋，盃外壁一組為兩叢葡萄藤，有碩果纍纍三串葡萄，襯以一叢竹。另一組以幾串未熟葡萄。盃肩以青料畫山坡綠野，藤樹幹之青料輪廓線有下凹現象，一組碩果葡萄中有四顆是加紫彩，其它上淡紫透明釉而成紫彩釉，另一組的未熟葡萄則只上紅彩。雙方框六字款。口緣無磨痕，內無使用痕。

## 181 成化窯鬥彩葡萄盃

*Cup with grape vine and bitter melon in doucai colors, mark and period of Chenghua*

律一四六 7 之 2　院 1763 箱　5246 號　高 4.7 公分　口徑 7.6 公分　足徑 3 公分

雙方框六字款。

## 182 成化窯鬥彩花果葡萄小碟

*Small dish with grape vine inside and four fruiting and flowering branches outside in doucai colors, mark and period of Chenghua*

天一一八三之 1　院 1748 箱　17411 號　高 2.5 公分　口徑 8.2 公分　足徑 5.2 公分

碟心畫二串葡萄，碟外壁四折枝花果飾之，明末清初稱為「五彩齊筋小碟」。雙方框六字款。有使用痕，口緣無磨。

## 183 成化窯鬥彩花果葡萄小碟

*Small dish with grape vine inside and four fruiting and flowering branches outside in doucai colors, mark and period of Chenghua*

天一一八三之 2　院 1748 箱　17412 號　高 2.5 公分　口徑 8.2 公分　足徑 5.2 公分

碟心畫二串葡萄，碟外壁四折枝花果飾之。此件與另一件同型之葡萄小碟以一方塊黃絲綢布包裹，其外再加一層織錦包裹。包裹之黃絲綢布與織錦都是乾隆時期之物，與裝有八十幾件成化瓷之日本描金花卉漆箱之內襯一樣的布料。有使用痕，口緣稍厚無磨。雙方框六字款。

## 184 成化窯鬥彩如意雲芝碟

*Small dish with formal ruyi design inside and lingzhi fungus sprigs outside, mark and period of Chenghua*

珍二二一之 4　院 1807 箱　14820 號　高 2.2 公分　口徑 8 公分　足徑 4.9 公分

碟心以如意頭構成圖案花以黃彩圈之，碟外壁三色繪七朵靈芝。雙方框六字款。無使用痕。

## 185 成化窯鬥彩如意雲芝碟

*Small dish with formal ruyi design inside and lingzhi fungus sprigs outside, mark and period of Chenghua*

金七八 3 之 3　院 2287 箱　4082 號　高 2.3 公分　口徑 8.1 公分　足徑 4.6 公分

雙方框六字款。

## 186 成化窯鬥彩如意雲芝碟

*Small dish with formal ruyi design inside and lingzhi fungus sprigs outside, mark and period of Chenghua*

金七八 3 之 4　院 2287 箱　4083 號　高 2.4 公分　口徑 8.1 公分　足徑 4.8 公分

雙方框六字款。

## 187 嘉靖窯鬥彩如意雲芝碟

*Dish with formal ruyi design inside and lingzhi fungus sprigs outside, mark and period of Jiajing*

麗一〇五八 12　院 1558 箱　2798 號　高 3.3 公分　口徑 15 公分　足徑 9.8 公分

器內底以紅彩、綠彩釉、青花畫連環六如意紋，器外壁畫七朵彩芝，三紅、二綠彩釉、二青花。紅彩以紅線勾輪廓，筆畫整齊，折腰角度較不明顯，白瓷地部份帶青，景德鎮有出土成化窯同器形、紋飾，但尺寸要小一半，口徑只有 8.2 公分。雙方框六字款。

## 188 嘉靖窯鬥彩如意雲芝碟

*Dish with formal ruyi design inside and lingzhi fungus sprigs outside, mark and period of Jiajing*

麗一一二九 75　院 1558 箱　2799 號　高 3.4 公分　口徑 14.8 公分　足徑 8.5 公分

器內底以紅彩、黃彩釉、青花畫連環六如意紋，器外壁畫七朵彩芝，三紅、二黃彩釉、二青花。紅彩以紅線勾輪廓，筆畫整齊，折腰角度較明顯，黃彩釉帶微紅，較多雜質，是嘉靖窯的特色。雙方框六字款。與另一件嘉靖窯鬥彩如意雲芝碟尺寸、紋飾很相近，但有不同配色，在胎質方面亦有異。

## 189 成化款鬥彩十字杵洗

*Washer with a double vajra in the interior in doucai colors, mark of Chenghua*

律一六四 12 之 1　院 0142 箱　11353 號　高 4.2 公分　口徑 12.5 公分　底徑 9.2 公分

器內底平整，以青花畫一十字杵，填紅彩，盤以萬代綠彩帶。器內壁及底處泛有火紅。淺內圈足，青花長方框單行六字款。

## 190 成化款鬥彩十字杵洗

*Washer with a double vajra in the interior in doucai colors, mark of Chenghua*

麗一一二九 59　院 1670 箱　12278 號　高 4 公分　口徑 12.5 公分　底徑 9.3 公分

器內底平整，以青花畫一十字杵，填紅彩，盤以萬代綠彩帶。淺內圈足，青花長方框單行六字款，原本使用之青花相當淡，再加上燒造時模糊掉，因而只能辨識「大」、「成」、「化」三個字。胎厚，鑲銅口。

## 191 成化款青花嬰戲圖洗

*Blue and white washer with boys at play in the interior, mark of Chenghua*

金二○九八　院 0173 箱　10580 號　高 4.9 公分　口徑 14.8 公分　底徑 10.6 公分

器內底平整，在底內圓面以青花畫有九子在騎木馬、放風箏。青花色暗帶灰。底款字青花色淡灰，雙方框六字款。

## 192 成化款點彩花卉青花梵文小洗

*Small washer with stylized flowers in diancai colors outside and Sanskrit characters in blue and white inside, mark of Chenghua*

律一六五 2 之 8　院 1577 箱　2998 號　高 3.2 公分　口徑 7.4 公分　底徑 4.5 公分

器內底平整，畫金剛十字杵，周圍一圈蓮瓣紋，其內各填一梵字。器外壁以青花畫四朵藍色花卉，花卉伸出花心，點點紅彩芯，襯以綠葉，花梗莖彩以淡紫色。青花色沉暗，綠彩釉淡，白瓷釉色亦帶黃灰。雙方框六字款。

## 193 成化款點彩花卉青花梵文小洗

*Small washer with stylized flowers in diancai colors outside and Sanskrit characters in blue and white inside, mark of Chenghua*

律一六五2之16　院1577箱　2997號　高3.3公分　口徑7.5公分　底徑5公分

器內底平，以青花畫如意十字杵，其周圍添一圈蓮瓣紋，內各書一梵字。器外壁以青花畫四朵藍色花卉，花卉伸出花心，點點紅彩芯，襯以綠葉，花梗莖彩以淡紫色。青花色沉暗，綠彩釉淡。書字款之青花色淡灰，足內底白釉近圈足處泛火紅，底款有磨除痕。雙方框六字款。

## 194 成化款點彩花蝶盃

*Cup with flowers, rocks and butterflies in diancai colors, mark of Chenghua*

藏一六四18之4　院0235箱　5224號　高4.2公分　口徑6.9公分　足徑2.5公分

以太湖石二組分左右兩邊，一石上長蘭花，另一石上長菊花，形成以太湖石分割之二組紋飾，並有紅黃飛蝶及蜜蜂，繞花採蜜。白瓷色泛灰黃，青花色淡灰暗，筆調僵硬、細弱，紅蝶色濃帶黑，花枝間有點點紅彩點。景德鎮亦有同類型之盃出土者，青花、彩釉清晰秀麗，尺寸一稍大一些。明末清初此類盃稱為「草蟲小盞」。雙方框六字款，字相當模糊，隱約可見「大」、「成」、「化」三字而已。

## 195 嘉靖窯鬥彩折枝花卉盃

*Cup with three flower sprays in doucai colors, mark and period of Jiajing*

律一六五30之13　院1879箱　5273號　高3.7公分　口徑7.3公分　底徑3.6公分

內底平整，白瓷色灰黃，青花色淡，器外壁畫四季折枝花卉，以綠葉襯紅、黃、白花卉各成一叢枝，枝莖填淡紫彩釉，圈足低，款字淡灰。雙方框六字款。

## 196 成化款點彩賞菊圖盃

*Cup with scene of 'Scholars Appreciating Chrysanthemums' in diancai colors, mark of Chenghua*

呂一八三四6之1　院2313箱　12578號　高4.5公分　口徑7.3公分　足徑3.3公分

器內底平整，器外壁以松與竹，分左右成二景，以青花分別畫採菊、賞荷圖，花點紅，葉點綠。青花色淡帶灰，白瓷地色黃灰。雙方框六字款。

## 197 成化款點彩賞菊圖盃

*Cup with scene of 'Scholars Appreciating Chrysanthemums' in diancai colors, mark and period of Chenghua*

律一六三23之5　院1597箱　12566號　高4.4公分　口徑7.4公分　足徑3.3公分

青花色淡帶灰，款字無磨痕，雙方框六字款。

## 198 嘉靖窯青花賞菊圖盃

*Blue and white cup with scene of 'Scholars Appreciating Chrysanthemums' , mark and period of Jiajing*

律一六三 23 之 8　院 1597 箱　12570 號　高 5.1 公分　口徑 7.5 公分　足徑 3.5 公分

雙方框六字款。

## 199 嘉靖窯青花嬰戲洗

*Blue and white washer with boys at play, mark and period of Jiajing*

律一四六 36 之 23　院 1893 箱　16259 號　高 4.5 公分　口徑 10 公分　底徑 5.2 公分

器內底平整，畫青花松竹梅，青花色濃暗，器外壁畫十子戲於郊外，內圈足，底厚。雙圈六字款。

## 200 嘉靖窯鬥彩嬰戲圖盃

*Cup with boys at play in doucai colors, mark and period of Jiajing*

珍三六○之 8　院 1700 箱　9174 號　高 4.5 公分　口徑 6 公分　足徑 3 公分

器外壁以壽石飾芭蕉與棕葉分成左右二個畫面，一畫孩童放風箏，一畫孩童摘翠，其色澤之組合有如成化窯高士盃之紅衣、綠衣著色。青花色彩淡帶黑，器內有小平圓面，圈足低，器底厚。雙方框六字款。此件採用成化窯之孩童放風箏構圖及高士盃之色彩，綜合而成。在這次展出的這一批嘉靖窯鬥彩，採用成化窯的圖飾、色調、器形，加以組合變化，不是仿造，但是留有成化窯的「影子」。成化鬥彩瓷的系統形成後，在弘治、正德並沒有承繼下來。到了嘉靖窯卻以「影子」的型態出現。青花色彩淡帶黑，器內有小平圓面，圈足低，器底厚。雙方框六字款。

## 201 嘉靖窯鬥彩嬰戲圖盃

*Cup with boys at play in doucai colors, mark and period of Jiajing*

律一六五 29 之 2　院 0169 箱　12858 號　高 4.5 公分　口徑 6.4 公分　足徑 3 公分

雙方框六字款。

## 202 嘉靖窯霽青馬蹄大盃

*Large cup with dark blue glaze, mark and period of Jiajing*

律一六四 37 之 1　院 1529 箱　8245 號　高 5.7 公分　口徑 13.4 公分　底徑 7.7 公分

霽青釉在嘉靖窯有相當數量的燒造，由於嘉靖帝崇信道教，道教尚青（即藍色），此種馬蹄盃與成化窯鬥彩團花果盃的造型相同，但尺寸要大。此種造形在成化之前不見。雙圈六字刻款。

**203 嘉靖窯霽青馬蹄大盃**

*Large cup with dark blue glaze, mark and period of Jiajing*

律一六四 37 之 5　院 1529 箱　8246 號　高 5.1 公分　口徑 13.5 公分　底徑 7.7 公分

雙圈六字刻款。

---

**204 嘉靖窯五彩蓮塘鴛鴦小碟**

*Dish with mandarin ducks and lotus pond in wucai colors, mark and period of Jiajing*

律一六三 27 之 18　院 1820 箱　5016 號　高 2.6 公分　口徑 12.5 公分　足徑 7.3 公分

瓷器上蓮塘鴛鴦圖紋在北宋之定窯已運用得非常成熟，元朝青花更是活潑可愛。宣德窯以虛實輪廓線填以彩釉，將鴛鴦俯衝、戲水的動態十足地表現出來。成化承其後。此件嘉靖窯蓮塘鴛鴦碟在圖飾的安排上雖承自成化窯，但鬆散且無安排俯衝的鴛鴦，使得畫面無動感。荷葉及鴛鴦翅膀以黑彩添畫輪廓、脈線。圈足內中心有修坯時留下之凸堆錐。雙圈六字款。

---

**205 嘉靖窯五彩蓮塘鴛鴦小碟**

*Dish with mandarin ducks and lotus pond in wucai colors, mark and period of Jiajing*

律一六三 27 之 19　院 1820 箱　5017 號　高 2.5 公分　口徑 12.6 公分　足徑 7.4 公分

雙圈六字款。

---

**206 嘉靖窯鬥彩花果雞心碗**

*Bowl with flowers and fruit in doucai enamels, mark and period of Jiajing*

律一六四 37 之 9　院 1529 箱　8249 號　高 3.8 公分　口徑 11.4 公分　足徑 3.7 公分

器內底凸出饅狀，由中心畫花心成多層放射狀，內圈足，器外壁之碗肩畫有三層浪濤紋，波濤上漂著花朵。其器形取自永、宣窯，而波濤漂花朵則是取自成化之鬥彩流水漂花朵高足盃。雙圈六字款。款字有青花濃淡不勻。

---

**207 嘉靖窯鬥彩花果雞心碗**

*Bowl with flowers and fruit in doucai enamels, mark and period of Jiajing*

律一六四 37 之 2　院 1529 箱　8252 號　高 3.4 公分　口徑 11 公分　足徑 3.9 公分

內圈足，雙圈六字款。

---

# 故宮成化藏瓷及其歷史背景

## 緒言

　　在中國的傳世名瓷中，宋官窯、汝窯、明成化窯及清宮中琺瑯彩瓷等，歷來享有盛譽。在國立故宮博物院收藏的傳世名瓷中，不但量多，而且質精。在 2003 年夏秋故宮特展中，成化藏瓷特別展，展出二百零七件，其中有青花、單色彩釉、彩瓷。另外也包含一些與彩瓷系統相關的宣德瓷器，包括低溫黃彩釉、綠彩釉、紫彩釉等及無款瓷器一併展出，以成系列，爲成化彩瓷發展背景作一概略的說明。其中也包含一部分嘉靖窯鬥彩，這些嘉靖窯鬥彩是取成化窯之造型、紋飾、色彩等，加以組合變化而成的樣式，並非要做出相同的「仿」品。在成化之後的弘治、正德時期不見有成化鬥彩樣式的留傳。越過這二朝，到了嘉靖爲何有成化鬥彩樣式的再現？究其原因，是否因正德之後，嘉靖帝以親王由北陸入主紫禁城，其爲繼統不繼嗣的意識形態表示之一小環節呢？這是一個值得思考的問題。

　　在故宮 2003 年夏秋特展中，同類紋飾的瓷器，如青花龍紋盤、三友盤、嬰戲碗、花鳥盃、八寶高足盃等展出一式多件，由實物展出，可觀察到成化期間，製作及畫風上有前、後期的變化。成化彩瓷，自萬曆以來一直受到極高的評價，但傳世者有限，大多數收藏在故宮博物院，因此如雞缸盃、靈芝盃、四季團花果盃等複數多面展出，使參觀者更能欣賞到成化瓷秀麗的特色。

## 一 · 故宮博物院成化藏瓷的情形

　　洪武三年四月明太祖朱元璋對他的諸子封藩，十一歲的「第四子朱棣封爲燕王，永鎮北平……。初封之時，詔建諸王府「燕用元舊內殿」[註1]。過了十年，燕王才正式到受封領地去過藩王的生活。燕王所居的燕王府，爲元朝時的西宮[註2]。洪武帝逝世後，由於太子朱標早逝，皇太孫朱允炆即位，年號建文。由於洪武未能盡其削藩之舉，年幼的建文帝即位後，皇帝與藩王之間，因權力消長關係所產生的裂痕愈增，終於在建文四年（西元 1402 年）六月，燕王攻入南京北邊城門－金川門後，入宮將姪兒的帝位取而代之，正式登基爲永樂帝。永樂帝在南京登基了四年，基於軍防及龍興之地的種種原因，北京宮殿在當年閏七月隨

註1：『明太祖實錄』卷五十四，洪武三年七月辛卯之條。
註2：參照姜舜源「元明之際北宋宮殿沿革考」『故宮博物院院刊』1991 年 4 期 P.89。

而策劃興建，以元朝大都皇城大內為基而向南擴建了明代的皇宮－紫禁城[註3]。直到永樂十九年（西元1421年）元旦，皇帝在紫禁城受朝賀，這個宮殿即成為政治的樞紐，也是皇帝、后妃、宮人的生活使用場所，一直到清朝末代皇帝溥儀於西元1924年遷出宮後，才改變它的用途，成立為故宮博物院。其瓷器藏品的背景便是近五百年以來，明、清二代皇帝們在這座皇宮中生活所留存下來的物品。

自從永樂帝建了紫禁城，皇室宮中禮祭器及生活調度品皆由指定的地方依規定納貢送到紫禁城來。在瓷器用品方面，景德鎮擔任了重要的角色。凡是奉命燒造的欽限瓷器與部限瓷器，依正常而言應是「按本廠見奉燒造瓷器一年完解兩運」[註4]。除此還有一些比較特殊的情形，就如皇太后、皇帝、皇后生日，或是特別的理由，臣子們的特別進獻等。但是，這類特別進獻的燒造，大部份發生在清朝時期比較多，這也包括臣子們進貢給皇帝的禮物－古陶瓷。以上這些情形就是宋瓷送進北京紫禁城宮中的背景之一。一般例常的則有日常用品、擺飾品、賞賓品等。永樂帝築了紫禁城，在瓷器上也開了以帝號落年款的習慣，這種習慣在漆器、金銅佛像等方面也一樣。年號落款的改變，大凡在每個皇帝新即位時，都會先下詔免徵、免欠、減稅及停止原有的欽命製造之誥令，景德鎮也不例外，如天順帝薨後，成化帝即位，在天順八年（西元1464年）正月乙亥日[註5]，詔告天下：

「以明年為成化元年，大赦天下……江西饒州府，浙江處州府見差內官在彼燒造磁器，詔書到日，除已燒完者，照數起解，未完者悉皆停止，差委官員即便回京，違者罪之。」接著再開始燒造時，新皇帝的新年號，便在另一個新開始的瓷器上落款。這些新燒的瓷器逐次進宮使用，漸而取代前朝的瓷器，被換取下來的皆成為箱底之物了。如此地一代接一代，故宮博物院在瓷器方面的藏品，以這種情況佔絕大部分。

註3：紫禁城的建築與元大都基礎的關係相關研究者有幾種看法：明代的紫禁城在元代大內稍向東南移動。二者中軸線一致。元大內較明代紫禁城偏西－姜舜源「故宮斷虹橋為元代周橋考－元大都中軸線新證」『故宮博物院院刊』1990年4期P.31，文物出版社。建築年代亦有主張始於永樂十五年十一月－甄志培「北京故宮始建于明永樂十五年」，『故宮博物院院刊』1981年2期P.69。

註4：王宗沐『江西大志』萬曆二十五年版卷七 陶政，三十頁。

註5：『明英宗實錄』天順八年正月乙亥之條。

## 二·成化瓷原藏宮室的情況

在故宮藏瓷中，以現有台北故宮典藏清冊而言，成化款的瓷器，約在四百件左右（這個數字是約估，包括落成化款之瓷器，其中有非成化窯燒造，另有無款的成化瓷沒包括在內，因此以「約估」來表示。）西元1924年成立「辦理清室善後委員會」清點清朝皇宮中留下來的物品時，每個間室以千字文中的一個文字作號頭爲編號，當時決定，逐次順號清點。所以在故宮的陳列展品品名牌中，所具的典藏號，就是標明屬於那一個宮室所存放的。有成化年款的瓷器存放的地方相當集中，現將故宮2003年夏秋特展出品的原置宮室列於下：

天－乾清宮4件
子—清堂子1件
呂－養心殿9件（含天字款1件）
金－永壽宮3件
雨－重華宮2件（含天字款1件）
崑－南庫4件
律－景陽宮77件
珍－景祺閣、景福宮49件
爲－咸福宮9件
奈－內務府1件
翔－閱是樓1件
藏－景仁宮42件
麗－古董房4件
中央博物院1件

其中「律」字號是景陽宮，「藏」字號是景仁宮，「珍」字號是景祺閣、景福宮，這三處是有成化年款瓷器最集中的宮室，而且往往是大小、形制相同的數件都順著號，因此這幾間宮室可以說是瓷器的儲藏室。因爲在西元1924年清點的當時，依「清室善後委員會點查清宮物件規則」第八條規定：「點查物品時，以不離物品原擺設之地位爲原則，如必不得已須挪動地位者，點查畢後即需歸還原處，無論如何不得移至所在室之門外。」[註6] 時代的變

遷，何時宮室變成瓷器儲存室，也可藉由這幾個比較集中藏有成化年款瓷器的宮室之使用變遷，得知其一、二。另外「爲」字的咸福宮，也是藏瓷較多的一個宮室，但是這個宮室的成化瓷都是成對的，不同花色，相當特殊，沒有單色瓷，似乎是有意安排，並非一昧地集中堆積。

　　咸福宮是屬於西六宮之一，是永樂年間建成，爲後宮后妃居住之處，原名壽安宮，嘉靖十四年改爲咸福宮。在乾隆時，咸福宮的用途已改變了。咸福宮後殿掛懸高宗純皇帝御筆匾曰：「滋德含嘉」，東室掛懸高宗皇帝御筆匾曰：「琴德簃」，西室則懸高宗純皇帝御筆匾曰：「畫禪室」，以這樣的安排來看，清朝時已非似明朝的東西六宮后妃所居之處，而是變成皇帝偶爾來此起坐的處所。嘉慶四年乾隆死後，嘉慶帝在此守孝，後來道光帝、咸豐帝都爲他們的父親守孝而在這裡住過，同治初年兩宮垂簾聽政，亦曾以此爲寢宮。 1924 年溥儀出宮後，清宮善後委員會派人到現場點收時，屋內堆滿了大木箱，裡面裝的是各種皮衣和皮筒子，室外的狀況是窗戶上安裝有帶銅鈴的鐵絲網，很顯然晚清這裡已作爲皮衣庫使用，前殿則堆滿了桌椅箱櫃等物 (註7) 。但是，代代的更替在這裡所擺飾的瓷器似乎並沒移出。以「爲」字的瓷器而言，清朝的瓷器自康熙開始各代的瓷器都有。另外還有一個比較明顯的現象是，存放有二十多件連號的宋鈞窯瓷。「爲」字號的成化瓷器則有釉裡紅三魚大碗四件、青花變形蓮小碗二件、青花葵花碗二件、青花雪花圖案碗二件、雪花圖案洗二件、還有二件號碼相連鬥彩如意雲靈芝紋碗，這二件鬥彩碗口徑 14 公分，貼有黃紙簽條書：「頭等成化明款此樣二件」。由這種組合來看，這幾件的成化瓷與宋鈞窯一起置放，這或許是乾隆帝將喜愛的書畫與瓷器擺置在自己經常使用的房間吧！據董邦達所繪墨筆『畫禪室圖』之幅上有乾隆跋語，也提到此處曾經是董其昌收藏過的法書名畫，都收貯在咸福宮 (註8) 。直到西元 1924 年溥儀出宮之前，西六宮這一帶是清皇室後宮活動的重點，因此咸福宮就比較不可能成爲打理宮中輕緩不用之物的存放庫房。換而言之，即是這些鈞窯及成化瓷器應是原處的擺飾。

註6：『故宮博物院創始五年經過』李宗侗主編中華民國六十年十月版，世界書局印行。
註7：參照朱家溍「咸福宮的使用」『故宮博物院院刊』1982 年 1 期 P.92。
註8：參照朱家溍「咸福宮的使用」『故宮博物院院刊』1982 年 1 期 P.92。

在東六宮亦有一處與西六宮之咸福宮相對稱的地點，亦具同樣性質的，即是「景陽宮」，位置是在東六宮的最東北一間。其後殿貯存宋高宗的「詩經」法書、馬和之畫的「詩經圖」，稱之為「學詩堂」。在乾隆的當時，這個房間也應是常為皇帝所使用的。景陽宮的典藏字號「律」，所存的瓷器相當多，大約有六千五百多件，有成化款的瓷器在這裡也存得最多。這裡除了幾件定窯及宋青瓷外，大部份是明朝的瓷器。同形制的器物，編為同一個字號的，其分號有十多件，甚至到三十件。裡面也有一部份是雍正、乾隆款的青花花卉撇口瓷碗、盅、盤，其中有一百件，或五十件同一個款式放在一起，年代方面最晚的是乾隆年款瓷器，由這種情況來看，有一些是原本就以擺飾品置放在這個房間的瓷器，另外大部份是在道光時期，經過整理後一起貯存在這裡面，應包含一些成化款的日用瓷器在內。景陽宮屬於東六宮，在嘉慶之後，因為以西六宮為活動重點，東六宮就漸漸被閒置下來。因此我們可以推測這個景陽宮在嘉慶不久以後可能就被用做庫房存放瓷器等物。

而另外貯藏八、九十件成化有款瓷器的是在景祺閣和景福宮，此二宮也屬於東六宮這邊。乾隆帝即位六十年後退位，由其子嘉慶接位，自己便在康熙時期皇太后所居的寧壽宮（明代名為仁壽宮）這個區域築起自己的活動空間，成一個小皇宮的格局，有中、東、西三路。中路由皇極殿、寧壽宮、養性殿一路往北，最後一殿便是景祺閣，東路以暢音閣、閱是樓、尋沿書屋、慶壽宮、景福宮等。乾隆帝過世後，這個地區便逐漸冷落下來。直到在同治光緒時期才裝修了寧壽宮區的老舊建築物[註9]。「珍」是景祺閣與景福宮的典藏字號，「珍」字號的典藏瓷器數量也相當多，其中明朝佔大部份，宋瓷也有相當的比率，而有款的清瓷只有五件乾隆瓶、二件嘉慶瓶。因此，可能在嘉慶之後，這個房間開始堆放整理下來的前朝器物。與前述「律」字號的景陽宮，使用時期應是前後相呼應。

## 三・乾隆帝與成化瓷

在故宮成化藏瓷中最為特殊的是放在「藏」字號的景仁宮了，這個房間除了幾件宋瓷及明瓷之外，幾乎都是清朝的瓷器。其中書寫成化年款的瓷器都是小杯，這些小杯集中收藏在

---

註9：姜舜源「論北京元明清三朝宮殿的繼承與發展」『故宮博物院院刊』1992 年 3 期 P.77。

一個日本江戶時期描金彩繪漆箱中。有彩瓷、青花、暗龍小杯共六十七件，以正黃色纏枝花卉織錦包裹棉花做成的厚墊，襯在漆箱內壁，十分考究。裝瓷器的小匣是以鑲邊小錦匣逐件收入，有二件一匣，四件一匣及八件一匣等，再將這些小匣裝入漆箱內，上面另用一塊黃緞，內包棕絲做成的厚墊覆蓋著。錦匣、錦墊製作得非常精緻。瓷器小杯一共是六十七件，原本是六十八件，有一件被宣統帝下條子取走，賞給志錡川，現仍留有黃簽條附在裡面。推測此應是乾隆時期特意將一些成化窯小盃集中，製錦盒囊匣收存的。這種利用日本漆盒改裝的情形就如同乾隆的多寶格一樣。以日本的金彩繪漆盒，盒內由造辦處人員做木隔層，依預定好的位置放存玉器等小件珍玩。乾隆帝是位嗜古的皇帝，對於古畫、古瓷，儘量的收集，致使現今故宮的收藏中，才有那麼多的宋畫及宋名窯瓷器。由此漆箱的收藏情形來看，可知乾隆帝對於成化瓷，應也是相當喜愛與珍視的。

　　在乾隆三十年有一則資料記著宮內將一件成窯五彩罐因缺蓋，發往江西配蓋，但送到江西景德鎮後被失手跌破，當時的窯務監督官海福上奏摺，為了補救疏忽失誤之罪，照樣仿造了成窯五彩罐一對，隨罐蓋二件，送交造辦處，並請從重治罪。但乾隆帝卻很仁慈地批「失手何錯，可寬也」[註10]，宮內的罐因缺蓋而發往江西配蓋的事，在乾隆時造辦處活計檔中，也可見到一些紀錄（馮先銘著『中國古陶瓷文獻集釋』P.227-270）。我們留意一下成化瓷罐的收藏情況，發現一件青花花蝶罐在養心殿，一件「天」字款綠彩夔龍罐在重華宮，一件「天」字天馬罐在閱是樓，這是否意味著故宮藏瓷中比較精緻的三件成化罐，分別被擺置於乾隆帝經常活動的三個房間，尤其是閱是樓，是乾隆當太上皇時所居住的地方，這種情形並非是偶然的。可見這位篤好風雅，從容於文墨之趣，嗜古成癖的乾隆帝對成化瓷的珍視。

## 四‧道光時期對前朝瓷器的整理

　　在這些成化年款的藏瓷中，可以看到一些跡象，就是在道光時期已被收拾存放。由於乾隆高峰期以後，嘉慶、道光朝國勢明顯衰微，道光皇帝為了應付政治上的內憂外患，經濟上採緊縮政策，宮殿維護也日趨縮減[註11]。如清朝承應宮中奏樂和演戲的南府，在道光七年

註10：國立故宮博物院『清乾隆朝宮中檔案』乾隆三十年九月二十六日海福奏摺。
註11：姜舜源「論北京元明清三朝宮殿的繼承與發展」『故宮博物院院刊』1992 年 3 期 P.77。

附圖1.曹寅進呈的白瓷盤上所貼黃簽。

逐漸縮小，皇帝下令將外學民籍學生全數遣散，每人賞銀十兩，改南府為昇平署（註12）。又道光五年（1825年）傳諭內閣「秋獮禮廢」，並諭令內務府行文熱河總管，「視宮用急需並不宜收貯者，運送來京。」自道光六年至十九年，熱河宮廷文物清點集中後，先後運了四次共七萬餘件撤向北京（註13）。在此時期對一批珍貴的宮中琺瑯彩瓷也做集中整理，並有一個完整的記錄，即是「乾清宮琺瑯、玻璃、宜興磁胎陳設檔」，這個檔案是在道光十五年七月十一日寫的，每一頁並蓋有「內務府廣儲司」的騎縫印。「在這本檔冊中，除最末一行無具體品名的各樣琺瑯器，六十七件下貼有黃簽，寫著：每年陸續賞給蒙古王公、達賴、班禪及各國國王，已經註銷外，其餘所開列的全部品名、件數都和現存的實物完全相符」（註14），這本道光十五年編的帳冊，在最後一行記載「無具體品名的各樣琺瑯器，六十七件下貼有黃簽」。由於未能見到這本帳冊，不知是否與現故宮藏瓷中，仍留有黃簽的情況相同，這批宮中琺瑯彩瓷，在道光有了帳冊後，可能是集中保存，甚麼時候移到端凝殿左右庫，目前並沒有詳細紀錄可尋。由以上種種可知，道光時期為了節省經費，將瓷器做了一些整理，並存放在不用的宮室中。

　　關於黃簽貼於瓷器上，所佔的數量不大。如上述的咸福宮所屬的"為三八一之1"成化窯雙框六字款的鬥彩靈芝碗，就貼有黃簽：「頭等成化明款此樣二件」，諸如此類的，它有頭等、二等、三等之分，如："律一四五23之一"，青花雙魚龍戲珠紋大碗，貼有黃簽：「頭等成化明款此樣二件」（同附圖1），"珍二四三之4"白瓷大碗有黃簽：「三等成化款白瓷撇口碗二件」等，在宮內藏瓷中明瓷才有貼簽的現象，黃簽是以稍厚綿紙楷字墨書，這一類厚綿紙的黃簽字體都相當一致，由於紙質硬，貼在瓷器上比較容易脫落，這可能也是留著黃紙

註12：郎秀華「清代昇平署沿革」『故宮博物院院刊』1986年第1期P.13清代承應宮中奏樂和演戲的機構為昇平署。清初，順治朝沿用明朝的教坊司，康熙年間設南府，雍正七年裁撤教坊司，所掌事務劃歸南府，道光七年改南府為昇平署，迄止宣統皇帝出宮。P.15：道光七年，南府逐漸縮小，皇帝下令將外學民籍學生全數遣散，每人賞銀十兩，由蘇州織造委派人役護送回鑾。同時，南府內部組織有所變更，並改稱昇平署，不過人們在習慣上仍稱南府。
註13：櫻若「熱河宮廷文物遷運遭際」『故宮博物院院刊』1997年第2期總第76期37頁道光朝國勢明顯衰微。當臣僚們鼓動皇帝北巡及木蘭秋獮時，道光深知「山莊內外荒蕪，一待巡幸，繕修者種種，耗資何止巨萬，更兼風雨剝蝕，已非往時巨麗之觀」，…便傳諭內閣「秋獮禮廢」，不再巡幸熱河。…道光五年（1825年）諭令內務府行文熱河總管，「視宮用急需並不宜收貯者，運送來京。」…自道光六年至十九年，熱河宮廷文物在清點集中同時，先後四次共七萬餘件撤向北京。
註14：朱家溍「清代畫琺瑯器制造考」『故宮博物院院刊』1983年3期。

簽數量並不多的原因之一。另可能是當時有某些需要評入等的瓷器才貼有黃紙簽。在故宮藏瓷中除了上述的黃簽外，還有幾個情況，只以墨書黃薄紙寫「敬」或「敬事房」或「敬三等無款」，字體相當拙氣，與上述的長條厚黃紙簽的紙質不同，使用的是黃薄紙。1924年清點時「敬事房」的代號是「露」，但貼有「敬」字黃薄紙的器物也有存放在其它宮室，例如有件宣德窯暗花白瓷碗即貼有「敬三等無款」，其典藏號：「麗六六七1」，它是屬於古董房。明朝內宮設十二監四司八局，總稱二十四衙門，其中並沒有「敬事房」的名稱在內[註15]。清朝入關後才設置內務府，順治十一年（西元1654年）六月，裁內務府，改設十三衙門，仍沿用明朝太監管理宮內事務制度，康熙元年又裁十三衙門，恢復了內務府機構，康熙十六年（西元1677年）五月增設管理太監的敬事房。敬事房不僅管理宮內各處太監的甄別、調補、賞罰諸事，而且還要辦理宮內的其它事務，其中包括收取外庫錢銀及應行禮儀等事。敬事房從創建一直到嘉慶朝皆設在乾清門西側，南書房之東。到了嘉慶朝之後才移到乾東五所－即北五所，此地在清初襲明舊制為皇子們等所居[註16]。由此可知「敬事房」的黃薄簽紙必定是在康熙十六年以後才會出現的，正確地應該說是在整理收拾不使用的階段時，黃薄簽紙才貼上的，否則在使用之當時必有水洗，黃薄簽紙遇水會脫落。在實物上貼有「敬事房」黃簽大都是明朝的瓷器。由1924年的清點帳冊看，屬於敬事房的「露」字藏品中，屬於明朝器皿的沒有一件帶有明朝的年款，有年款的都是清朝的，也有沒年款的清朝器皿。這可以說明另一件事，就是在康熙二十年之後，景德鎮燒造的瓷器送進宮來之後，才將這批明朝瓷器漸次替換[註17]。其後一直使用到要集中收存時，才貼上黃紙簽。

另外貼黃薄紙簽的例子是大臣進貢皇上的器物，如有一件印花白磁碗上，有黃紙墨書：「三十三年三月十五日曹寅進暗鳳白瓷碗」[附圖1][註18]，曹寅是《紅樓夢》作者曹雪芹的祖父，這位自康熙朝就一直任江寧織造的大臣，將這件有暗花鳳紋的盤子進貢給皇上。在故宮博物院所藏的服飾、寶石、首飾裡也常可看見用在黃布條墨書：「某年某月某日，臣某某

註15：明沈德符『萬曆野獲編』下冊「內監內府諸司」補遺卷一P.811，中華書局1980年二次版。
註16：參照王樹卿「敬事房」『故宮博物院院刊』1979年2期P.64。
註17：參照蔡和璧「清康、雍、乾名瓷特展介紹－附錄：相關資料年表」『清康雍乾名瓷』國立故宮博物院民國八十三年三月初版五刷。
註18：『明代初年瓷器』圖74，國立故宮博物院出版，民國七十一年十月版。

呈進」的字樣，這就是與瓷器上貼著進呈瓷器的黃紙簽性質是一樣的，以上這些就是有關黃簽的情形。由黃簽多少可以幫助我們瞭解到藏瓷本身的背景及曾經的動向。

由於皇宮大內的東六宮，這個東邊區域，自咸豐避難熱河行宮及其後珍妃被慈禧太后幽禁於景祺閣北小院內，後來再被禁閉在北五所，八國聯軍攻入北京，慈禧在逃出北京前，將珍妃推入景祺閣北院的小院內水井等等的事情來看，可以想像東六宮這一帶大部份的宮室早就已荒廢了一段時間。因此推測在道光時期前後將一部份前期瓷器，有些或是作了帳冊後，這一區域就漸漸成為整理下來的器物集中放置貯存的地方。

除了上述的情形之外，其它的如養心殿、清堂子、乾清宮、古董房、永壽宮都有零星的成化款瓷器，但都沒超過十件，如此可以說明都是清朝前期在原房間作擺飾而留置下來的，在這些房間裡都沒有文獻上稱之為最好的成化鬥彩雞缸杯、葡萄杯或葡萄把杯，這應是乾隆時期對於成化名品已如前述的，以日本漆箱收納起來，或做為喜歡的擺飾品。以上是成化款瓷器在清宮中留存的一些大致跡象。在此介紹這些成化窯器的存藏背景，希望對故宮 2003 年夏秋特展成化瓷展品儲存背景之一端能有更深一層的了解。

## 五‧成化瓷在文獻上的評價

### 1.成化窯的「五彩葡萄杯」，初期只在「龍泉章窯之下」

鑑賞家對成化瓷很早就重視。張應文所著的《清祕藏》成書於相隔成化不遠的嘉靖、萬曆時期，其中之「論窯器」記有：

「……我朝宣廟窯器質料細厚，隱隱橘皮紋起，冰裂鱔血紋幾與官、汝窯敵，即暗花者、紅花者、青花者，皆發古未有，為一代絕品，迴出龍泉、均州之上。又有元燒樞府字號器、永樂細款青花杯、成化五彩葡萄杯，各有可取，然亦尚在龍泉章窯之下。」[註19]

這裡除了提到宋、元名窯及明初官窯外，己將與作者時代相距不遠的成化彩瓷也帶上一筆。不過、其所提及的代表成化特殊物件的葡萄杯，當時評價只在「龍泉章窯之下」。

---

註19：『清秘藏』卷上論窯器 P.244-245 萬曆二十三年，『觀賞彙錄』上冊內所收錄，『藝術叢書』世界書局印行，民國七十七年十一月版。

### 2.萬曆中期成化彩瓷價值遽貴

但是到了萬曆時，對於成化瓷的評價有了很大的改變，在萬曆年間人士沈德符所著的《萬曆野獲編》中記有：

「本朝瓷器，用白地青花，間裝五色，為古今之冠，如宣窯品最貴，近日又貴成窯，出宣窯之上，蓋兩朝天縱，留意曲藝，宜其精工如此，然花樣皆作八吉祥、五供養、一串金、西番蓮、以至鬥雞、百鳥、人物故事……」[註20]

在同書中另有一則關於成化瓷的記載：

「城隍廟開市在貫城以西……至於窯器，最貴成化，次則宣德。杯琖之屬，初不過數金，余兒時尚不知珍重，頃來京師，則成窯酒杯，每對至博銀百金，予為吐舌不能下……」[註21]

另外，明崇禎八年（一六三五年）刊印劉侗、于奕正合著的『帝京景物略』其內亦提到：「成窯之草蟲可口子母雞勸杯，人物蓮子酒琖、草蟲小琖，青花酒琖薄纔如紙。葡萄靶杯、五色，敞口匾肚。齊筋小碟、香合、小罐。皆五彩者。成杯，茶貴於酒，采貴於青。其最者鬥雞可口，謂之雞缸。神廟、光宗，尚前窯器，成杯一雙，值十萬錢矣。成宣靶杯，俱非所貴。」[註22] 此文與《萬曆野獲編》時期較相近，內容大致相同。由上面時代相同的文段裡可以看出，由嘉靖到萬曆時期，社會上對於成化瓷評價起階段性的變化，在《清祕藏》裡詳細列舉宣德時期官窯例行生產的各種不同釉色瓷器，並且讚譽有加，而對於成化官窯只不過指出特別一種五彩葡萄杯，單品種受到重視而已，這是屬於特殊的窯器。雖然成化窯葡萄杯被記上了一筆，但評價仍然在龍泉章窯之下。在《萬曆野獲編》一書中，對於明代各朝瓷器，除了提列精工冠古今的宣德窯和成化窯二者的五彩瓷做比評，並將特殊的成化彩瓷品名一一記載。這表示著當時社會已經有所轉變，普遍認為成化瓷比宣德瓷好。另在同書的「廟市日期」條中，稱當時窯器最貴成化，次則宣德，成化窯器到這時候全面受到重視。作者沈德符出生於萬曆四年（西元1578年），其稱「杯琖之屬，初不過數金，余兒時尚不知珍

註20：『萬曆野獲編』卷二十六，「瓷器」1980年11月北京中華書局出版。
註21：『萬曆野獲編』卷二十四，「廟市日期」之條，1980年11月北京中華書局出版。
註22：『帝京景物略』卷之四　西城內城隍廟市　P.161-165

重，頃來京師，則成窯酒杯，每對至博銀百金。」可知萬曆中期初，是成化酒杯受重視的關鍵期，由對單品種的重視而轉變成全面性的「最貴」。使整個常例生產的成化窯器也因成化彩瓷而連帶全品種貴於宣德窯器。

　　在此順便一提萬曆年間的收藏名家項元汴，國立故宮博物院的書畫收藏有不少出自他的天籟閣舊藏，在器物方面由於無法鈐印收藏印記，因此無從考證。有一冊《項氏歷代名瓷圖譜》書中著錄了很多成化瓷器，幾經輾轉由郭葆昌校注而編成《校注項氏歷代名瓷圖譜》。今已證實為清末之偽書，不能引以為據 [註23] 。

### 3. 初時葡萄盃居首位，後為雞缸盃越名

　　到了清康熙前後，對於成化瓷器的品鑑，雖然承源明朝後期，但又進入了另一個階段的轉變。從幾則資料的記載可以看出其變化情形。在明末谷應泰《博物要覽》「新舊饒窯」條內記有：

　　「古之燒造饒器進御者體薄而潤，色白花青較定少，次、元燒小足印花內有樞府字號者，價重且不易得。若我明永樂年造壓手杯……。成窯上品，無過五彩葡萄撇口扁肚把杯，式較宣杯妙甚，次若草蟲可口子母雞勸杯、人物蓮子酒盞、五供養淺盞、草蟲小盞、青花紙薄酒盞、五彩齊筋小碟、香合、各製小罐，皆精妙可人。余評青花成窯不及宣窯、五彩宣廟不如憲廟，蓋宣窯之青乃蘇泥勃青也，後俱用盡，至成化時，皆平等青矣。宣窯五彩深厚堆垛，故不甚佳，而成窯五色用色淺淡，頗有畫意，此余評似然矣。」 [註24]

　　在上文中，對於江西景德鎮燒造之新舊窯器，包括南宋仿定、元樞府窯、永樂窯、宣德窯、成化窯等，一一做了比較。特別將宣德朝、成化朝的青花及五彩，以同類系統，青花歸青花，彩瓷歸彩瓷來做比較，此書作者認為成化的青花瓷不如宣德青花，因為宣德時用蘇泥勃青，到了成化時這種鈷料已不進口，只能用本地的平等青，而宣德的彩瓷不如成化彩瓷，因為宣德的彩瓷濃重堆垛，不似成化彩瓷著色有畫意。同時也提及相當多的成化彩瓷的品名，在所記的品名內包括紋飾與器型，並特別將葡萄把杯列為首位。並論及釉、料問題，這是一則對瓷器有深確認識的評論。

註23：『中國藝術文物討論會』「五彩、鬥彩、成化窯」拙著。中華民國建國八十年國立故宮博物院出版。
註24：『博物要覽』，卷二，P.8-10。

從嘉靖到明末文獻上雖以「五彩葡萄杯」、「一串金」稱之，但並沒有述及器型，此類畫葡萄的成化彩瓷有葡萄杯及葡萄把杯兩種。這種當初最受重視的「五彩瓷葡萄把杯」，到了明末清初已變成無聲而沒，退隱於幕後，不為人所提。到了明末清初，在程哲所著的《蓉槎蠡說》中：

　　「……在勝朝，別有永、宣、成、弘、正、嘉、隆、萬官窯，其品之高下，首成窯、次宣、次永、次嘉。其正、弘、隆、萬間亦有佳者，其土骨紫白料泫也，堊藥水法也，底足火法也，蒼青彩畫法也。所忌者三，釉澤不具曰骨，罅折曰蔑，邊毀剝曰茅，成窯之草蟲可口子母雞勸杯、人物蓮子酒盞、艸蟲小琖、青花小盞，其質細薄如紙，葡萄把杯五色，撇口區肚、齊箸小碟、香合、小罐皆五彩者，成杯茶貴於酒，采貴於青，其最者鬥雞可口謂之雞缸。神宗時尚食御前，成杯一雙已值錢十萬，成宣把杯皆非所貴，宣窯之祭紅……永窯之壓手杯……嘉窯泡杯……蓋永尚厚、成尚薄、宣青尚淡、嘉青尚濃、成青為蘇勃泥，宣青名麻葉青，宣采未若成采，深淺入畫也……」[註25]

　　文中言及明朝各主要窯器，包括器胎之厚薄、窯內火侯之影響、彩繪之技法等，觀察越來越仔細，將其各種類品作評論後，將草蟲可口子母雞勸杯為首舉，成化窯器全面以首位居之。其後這種只提雞缸盃的評價，變成了固定形式。

　　康熙時詩文、考據名重一時的朱彝尊在《感舊集序》中提到：

　　「彝尊兒時，見先王父母酒食燕賓客，瓷碗多宣德，成化款識，近亦嘉靖年物。酒杯則畫芳草鬥雞其上，謂之雞缸，若萬曆窯所製……萬曆窯器，索金數兩；宣德、成化款者倍蓰之。至雞缸，非白金五鎰市之不可，有力者不少惜。」[註26]

　　康熙皇帝的詩文老師高士奇號江村，在《高江村集》內提到：

　　「成窯雞缸、寶燒碗、朱砂盤最精致，價在宋窯上。」[註27]

　　由以上這幾位康熙時代相前後的人所記的資料中，對於成化瓷《蓉槎蠡說》雖有提及葡萄把杯，但鬥雞可口謂之雞缸者在此已變成列為最上，其後對於葡萄把杯就不提了。由此以

---

註25：清程哲『蓉槎蠡說』，卷十一，P.6，東洋文化研究所藏。
註26：朱彝尊是『日下舊聞』及『曝書全集』的作者，此段引自『景德鎮陶瓷史稿』，P.249，江西省輕工業廳陶瓷研究所編，一九五九年三聯書店出版。
註27：高士奇『高江村集』「均窯瓶歌」此段引自『景德鎮陶瓷史稿』，P.249，江西省輕工業廳陶瓷研究所編，1959年三聯書店出版。

後有關書籍提及成化彩瓷者，皆只以雞缸爲首舉，並以小件爲貴，成杯茶貴於酒，彩貴於青。

由明萬曆朝到康熙朝是成化窯葡萄把杯逐漸爲雞缸杯所取代的轉變時期。至於雞缸杯的價值被提到「錢十萬」、或「白金五鎰」，從引文中的形容來判斷，應是相當大的數值，到底與當時的物價相比有多貴重，就要給經濟史家去考證了。

在現今爲止的傳世品中，葡萄把杯的數量要比雞缸杯少多了。是否燒造的當初就如此，或是使用保存的關係而造成的，以至於葡萄把杯在外流傳的機會就少，愈到後來愈不爲一般人所認識。也就因此雞缸杯成爲所見所聞的成化窯名品代表。也因此自明萬曆以來，雞缸杯爲歷朝所仿，而葡萄把杯則甚少見到仿品。

### 4.曹雪芹家祖孫三代與成化窯

成化窯器在康熙時受人如此地珍視與貴重，仿品自然就產生。在瓷器方面，對於前代的名品，因珍視與貴重而刻意仿造的，在記載上有劉廷機所著的《在園雜誌》：

「磁器始於柴世宗，迄今將近千年，徒傳柴窯片之名，所謂雨過天青者已不可問矣，嗣後惟官、哥、汝、定其價甚昂，間亦有之，然不易多得，若成窯五彩暗花而體薄者，雞缸一對價值百金亦難輕購，本無多也。……國朝御窯一出，超越前代，……近復郎窯爲貴，紫垣中丞公開府西江時所造也，仿古暗合與眞無二，其摹成、宣黝水顏色橘皮椶眼款字酷肖，極難辨別。予初得描金五爪雙龍酒杯一隻，欣以爲舊，後饒州司馬許玠以十杯見詒，與前杯同，訊知乃郎窯也。又於董妹倩齋頭，見青花白地盤一面，以爲眞宣也，次日董妹倩復惠其八，曹織部子清始買得脫胎極薄白碗三隻，甚爲賞鑑，費價百二十金，後有人送四隻，云是郎窯，與眞成毫髮不爽，誠可謂巧奪天工矣……」(註28)

這段引文裡也提及雞缸杯一對值百金，且是稀少難求。劉廷機與紫垣中丞－郎廷極與曹織部子清同是活躍於康熙中期到後期政壇的文官。曹織部就是江寧織造曹寅，《紅樓夢》作者曹雪芹的祖父。前所述及的朱彝尊亦與曹寅私交甚篤，朱彝尊所著的《曝書亭集》由曹寅

註28：劉廷機『在園雜誌』，遼海叢書，卷四，P.17，康熙五十五年成書。

出資刊刻，而曹寅的《楝亭詩鈔》之序言即朱彝尊所執筆。在此順便一提的是清宮舊藏中有曹寅進呈的白瓷盤，如上所舉的例子，盤上尚貼著進呈的黃籤條。曹織部曹寅一家人三代似乎對工藝品都相當地愛好。在『關於江寧織造曹家檔案史料』中有一張曹璽對康熙帝的進貢單，其內記有宋磁菱花瓶、哥窯、定窯等貢品；曹寅再而三的買郎窯的仿品；曹寅之子曹頫在康熙 59 年 2 月報雨水摺內，受康熙帝斥責：「今不知騙了多少瓷器」；而曹雪芹更在《紅樓夢》一書中，將宋代汝、官、定等多種瓷器穿插於文中，展現出他對骨董瓷器知識的淵博，字裡行間盡襯出書中的人物格調、亦表現出生活的品味。在《紅樓夢》中亦提及成化窯的雞缸盃：「……只見妙玉親自捧了一個海棠式雕漆填金雲龍獻壽的小茶盤，裡面放一個成窯五彩小蓋鍾，捧與賈母……賈母便喫了半盞，笑著遞與劉姥姥說：「你嘗嘗這個茶」，劉姥姥便一口喫盡……（妙玉嫌劉姥姥喫過的茶杯骯髒，寶玉知道妙玉要把它撩了，於是寶玉便給她出個主意），寶玉道：「那茶杯雖然腌髒了，白撩了豈不可惜，依我說，不如給了那貧婆子罷，他賣了也可以度日，你說使得麼……」。劉姥姥得了這個成化杯子還說：「我那一世修來的……」(註29)。如此地將成化窯五彩鍾的非凡價值表現出來，真是巧妙盡在於不言中。

　　由《在園雜誌》的引文來看，郎窯仿宣德、成化是「毫髮不爽」的。可見在此時成化窯名聲大噪，仿品更多起來，這些簪纓世家，人人欲求得成化瓷而不惜重金，對於成窯瓷器珍愛之情，可說是表露無遺。

## 六‧成化瓷器的出土資料

　　至於成化瓷器在考古出土方面的情況，由於本文以自西元 1470 年以來就留存在宮內的成化瓷及其歷史背景為探討主題，因此在考古出土方面，只舉有年代可據的墓葬，來對當時產品出窯後的流通及其後價值觀變化的情形略作介紹。另外對於景德鎮出土情形，當地的學者已有週詳的報告，因而在此不論及。

註 29：拙著「曹寅家、瓷器、紅樓夢」『酒井忠夫先生古稀祝賀論集』，國書刊行會出版，P.473。

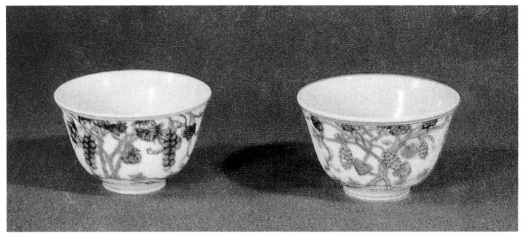

附圖2.收藏成化瓷之日本漆箱。布條墨書：此箱內盛瓷盃碗

　　1980 年代在北京西郊的小西天，有一座清朝的墓，出土了二件明成化鬥彩葡萄杯 <sup>(附</sup>
圖2），其描述如下：

　　「……明成化斗彩葡萄杯 2 件，大小相同，通高 4.5 、口徑 7.8 、底徑 3.2 厘米。胎質細
膩輕薄，釉色光潤，花紋細密而古樸……」

　　除此之外，同墓亦出土了嘉靖鬥彩瓷器、萬曆五彩瓷器，及成化、萬曆青花小杯、白瓷
暗花壺、黃釉盂、玉器 28 件、銅器 6 件……等，根據此墓之發掘報告稱：「墓主人黑舍里
氏，是清初輔政大臣一等公索尼的孫女，其父索額圖官至保和殿太子太傅，黑舍里氏死時僅
七歲，就為其修建了如此豪華墓室，隨葬如此之多的珍貴瓷器和玉器，足見史書所載索額圖
『居官貪黷』之實。」(註30) 這些墓葬中出土的明朝瓷器，應當不能視同日常用品的陪葬，即
是以前朝名品的身價隨葬的，由此也可以看出索額圖家族對瓷器的喜好（筆者註：古美術品
之價格會隨社會經濟之盛衰、及戰亂等因素而起落。因此，一時昂價之物，亦無法永遠保
值。）此類型之葡萄盃，在故宮藏瓷中，有萬曆及康熙的仿品。另外一件青花串枝花瓷爐 <sup>(附</sup>
圖3），出土於江西清江金盆沈村西北面砂壤丘崗上的明代墓葬中，描述如下：「爐高有 10 、
口徑 13.4 、腹深 8.8 厘米。呈圓筒形，腹底三只獸形蹄足，較為矮小，整體造型工整，……

器底露胎骨處一圈行書銘文『成化二十年七月吉日江桓璧因過景德鎮買
回』。」(註31)

註30：『北京考古四十年』，第五章，P.209-211，北京燕山出版社，一九九〇年。筆者註：
　　　這兩件葡萄杯圖繪與故宮傳世的略有不同。
註31：『文物』，1984 年，三期 24 頁，文物出版社。

附圖 3. 江西清江金盆沈村出土的，青花串枝花三足爐（資料出自文物 1984 年 3 期）

這件瓷爐是墨書款，非青花落款，也即是說原本是無款，應屬於民窯作品，在「明成化青花串枝花瓷爐」的出土報告內稱：「腹中部以回旋連續串枝花三組為主題紋飾，畫線雙勾，分水正淡與影淡結合，少許暈散線外……」[註32]。其串枝花的紋飾與故宮成化藏瓷中（見故宮 2003 年夏秋季展成化瓷展品目說明之 44 、45，以下簡稱「品目說明」。）的變形蓮花相似[註33]，但筆畫較粗糙。另一件則是江西臨川縣出土的成化青花三足梵文爐（見附圖4）。由此可知，品質在某種程度以上的民窯產品，其紋飾與同時期的官窯紋飾，往往有互相借鏡應用的情形。落有年款的成化窯產品，做為陪葬出土的例子很少，據此足以見其珍貴。

總而言之，明朝由嘉靖、隆慶到清朝康熙這段期間，社會上對於成化瓷的看重，是由對成化窯特殊產品彩瓷的珍愛，進而擴大對成化窯產品全面評價的提昇，可以說特殊燒造及整個常態生產的成化窯都被重視了。就如文獻記載，到了明末清初一提到成化瓷，便以雞缸杯作代表，上文中所提及的清代郎窯仿成化脫胎白瓷、描金五爪龍等都有描述。但沒有提及雞缸杯的仿造。在實物上，萬曆以來雞缸杯的仿品源源不斷，只不過都沒有今日仿品的微妙惟肖。對於明代成化瓷的愛重在康熙時代已與宋五大民窯相垺，或更過之。無怪乎到了乾隆帝時要將六十多小件的成化瓷器集中，考究地收藏在精緻的漆箱中。

註32：『文物』1973 年 12 期，P.66，
　　　文物出版社。
註33：請參閱本書圖次。

附圖 4. 江西臨川縣出土成化青花梵文三足爐

## 七‧葡萄盃與雞缸盃受珍視的原因

在成化瓷器中，特別受重視的葡萄杯及雞缸杯，的確表現出清新的風格，葡萄紋與子母雞紋，即非傳承自宣德窯的紋飾，也不是圖案式的花紋。葡萄杯由杯口緣展延出翠綠的葉簇、晶瑩透紫的葡萄串，在構圖上層次分明，留白的地方恰到好處，是一幅生動寫生的圖畫。

### 1.瓷器上以寫生方式的葡萄圖紋

以葡萄為主題作畫，在記載上有宋僧溫日觀畫的葡萄圖紙本手卷 [註34]，在成化時有岳正。岳正是正統時的進士授編修，字季方，天順初，改修選，教小內侍書，由王翱推薦入閣，忤石亨、曹吉祥，謫欽州同知，成化初以原官值經筵，纂修英宗實錄，成化十年卒 [註35]。在陸容的《菽園雜記》內記有：

「岳季方能畫葡萄，嘗作畫葡萄說，近於宣府李士常家見其自書一通，筆畫清勁不俗……又云共幹朧者廉也，節堅者剛也，枝弱者謙也，葉多蔭者仁也，蔓不附者和也，實中果可啖者才也，味甘平無毒入藥力勝者用也，屈伸以時者道也，其德之全有如此者，予謂中果入藥分才用，似未穩屈伸以時，人亦難之。蓋京師種葡萄者，冬則盤屈其幹而庇覆之，春則發其庇而引之架上故云，然此蓋或種於庭或種於園，所種不多，故為之屈伸如此，若山西及甘涼等處深山大谷中遍地皆是，誰復屈之伸之。」[註36]

陸容為成化二年進士，記述當代見聞，可信度高。陸容記述岳正的畫葡萄說，倡言葡萄的全德。岳正畫葡萄是否在成化朝蔚為風尚，進而影響到瓷器採用葡萄紋飾，就不得而知。事實上、景德鎮瓷器上畫葡萄圖紋的，在元朝時即有。如英國倫敦大學戴維德藏品中就有元代一件青花葵花口葡萄紋大盤，盤心部份畫著結實成串的葡萄，襯著蔓枝茂葉 [註37]。另外土耳其的砲門博物館藏品中，亦可找到元代葡萄紋 [註38]。在台北故宮陳列室之常列展中，曾展

註34：高士奇『江村銷夏錄』，卷一，P.32，《欽定四庫全書》826。
註35：『明史』，卷百七十六，列傳第六十四，鼎文書局印行。
註36：陸容『菽園雜記』，卷五，中華民國五十九年十二月，廣文書局出版。
註37：『戴維德氏收藏中國陶磁展』圖46。東京國立博物館1980年。
註38：《CHINESE CERAMICS IN THE TOPKAPI SARAY MUSEUM ISTANBUL》Sotheby's publications P.392-393

出一件明宣德青花葡萄把碗，碗外壁畫著碩大成熟的葡萄。我們可以說景德鎮生產的瓷器飾有葡萄紋的，其來有自，並非成化時的創新，不過誠如前人筆記中所言，能超邁前古。成化的葡萄高足杯，盃外壁綠葉襯三串成熟的葡萄，以褐彩著於葡萄，再以淡紫色釉著部份葡萄，只留三四顆不著色釉，使一串葡萄中呈二種顏色，表現著葡萄的生熟與立體感，葡萄幹藤著褐彩，枝藤以黃釉彩之，綠葉大而脈紋清楚，取局部之寫生手法畫。其串串葡萄構圖之妙、應用彩釉產生立體感，色彩之秀，生動有如畫。

## 2.雞缸杯有多層次的釉彩

　　至於雞缸杯，在用青料的輪廓線條要比葡萄高足杯色淡。構圖及筆畫雖然比較複雜，兩者都是屬於寫生方式的圖畫，青花色調清雅，成雞之雞頭、翅膀、雞腳、雞尾以實筆繪之，雞身則以虛線勾畫並有一些粗羽毛的交代處理，再加上各種彩釉，特別是雄雞的雞冠大片而紅豔，高昂的尾羽，多層次加彩釉的翅膀，更增添雄赳赳的氣勢。母雞雙腳叉開，頭俯地啄蟲，為子覓食的急切感覺。幼雞以輕淡的青花，簡單的勾出輪廓，只以嫩黃一色填之，天真無邪的模樣。在這柔和而潔白小小無瑕的瓷面上，彩畫出一副有動態、有感情的圖畫。在畫風上雞缸杯顯得柔弱一些，但是所表達出來的情感非常豐富。在清宮舊藏書畫中，有一幅「宋人子母雞圖」，溫馨活潑的畫面曾受明憲宗皇帝欣賞，畫上並有憲宗御題：

　　「南牖喁喁自別群，草根工窟力能分，偎巢伏子無昏晝，覆體呼兒伴夕曛，養就翎毛憑欲啄，衛防雛稚總功勛，披圖見爾頻堪羨，德企慈烏與世聞。成化丙午年仲秋吉日」[註39]。

　　丙午年是成化二十二年，已是成化末期了，但不表示此畫在成化二十二年才收藏於宮內。故宮博物院另藏一幅與此畫主題構圖相近的是明宣宗畫的「子母雞圖」，畫雌雄二雞引雛之狀，上方款書為宣德御筆，賫賜給輔臣楊時[註40]。由這兩幅圖，我們可以看出雞缸杯之紋飾題材，也有所本。

註39：『故宮書畫錄』國立故宮博物院。
註40：『故宮書畫錄』國立故宮博物院。

### 3. 明中期彩畫的流行與彩瓷

　　葡萄杯與雞缸杯的紋飾，及其亮麗多彩作品的產生，或許與當時京師宮廷風行的繪畫有其關連性。如活動於西元 1403-1428 年的邊文進（永樂元年 - 宣德 3 年）及活動於西元 1439-1505 年的呂紀（正統 4 年 - 弘治 18 年），他們都以色彩亮麗的花鳥畫受人喜愛 <sup>(註41)</sup>。書畫中多彩亮麗的花鳥畫，是否影響了瓷器畫面的多彩化？

　　明朝的官窯大都派遣內官監窯，成化年間，監陶官朱元佐寫一首「登朝天閣冰立堂觀陶火詩」云：

　　「來典陶工簡命膺，大林環視一欄凭，朱門近與千峰接，丹闕遙從萬里登，霞起赤城春錦列，日生紫海瑞光勝，四封富焰連朝夕，誰識朝臣獨立冰」<sup>(註42)</sup>。

　　由宮中派來長期駐鎮的督陶官，對於宮內的風行趣向應有所知，是否因而對燒造有具體的指示，並沒有記載的留存。但事實上我們可以看到葡萄杯、雞缸杯在景德鎮的匠師們對產品圖飾的佈置簡潔化，質地精緻化，色彩豐富化，增加生動之趣，這也是明中期色彩豐富的繪畫受到流行與喜愛的時期。自明初以來一向以圖案式的紋飾為主的瓷面上出現多彩亮麗的成化鬥彩，或是受珍視的主要原因之一。成化窯的彩瓷如葡萄杯、高士杯、雞缸盃等是繪畫式構圖的代表作。

## 八．由宣德窯到成化窯傳承的情況

　　在帝王代代相傳中，每一朝代的開始，在手工藝的世界裡，工匠們的師徒傳承仍是因襲製作，特別是瓷器的製作無法馬上做大幅度的改變，其後隨著時代的進行而慢慢起變化，其中包括由工部降發瓷器樣式可能是較大幅度的改變 <sup>(註43)</sup>。因此每個工藝品時代風格的形成，往往是在每個朝代開始後一段長長短短的時間才能形成，成化窯器亦不例外。

### 1. 成化窯前期承繼宣德窯風格

　　這一類承繼宣德窯風格的成化窯前期瓷器，大都屬青花瓷龍鳳紋的碗、盤類。這批成化前期的碗、盤其特徵是在型制上亦與宣德器相同，圈足亦較像宣德器高而且直，器皿的底部

---

註41：『呂記花鳥化冊』民國 84 年 5 月 國立故宮博物院出版。
註42：『景德鎮陶錄』卷八，P.167，美術叢書世界書局印行。
註43：王宗沐『江西大志』卷七 御供 嘉靖「十五年降發瓷器樣一十件」

與口緣與成化後期比較相對要厚一些。如成化窯青花雙龍趕珠紋大盤<sup>(請參閱品目說明1)</sup>，其青料比較沈，筆畫有力。它和成化窯青花穿花鳳凰紋大碗<sup>(品目說明8)</sup>，從整體看起來，仍存宣德風格，是屬於成化較早期的。成化窯青花壽山福海五龍紋碗<sup>(品目說明14)</sup>、成化窯青花穿花龍團花紋盤<sup>(品目說明12)</sup>、成化窯青花龍鳳紋大碗<sup>(品目說明5)</sup>、成化窯青花穿花鳳凰紋盤<sup>(品目說明8)</sup>等，及釉裡紅三魚<sup>(品目說明98)</sup>、成化窯青花蓮托八吉祥紋盤<sup>(品目說明24)</sup>、成化窯青花三友仕女圖盤<sup>(品目說明38)</sup>都是宣德時亦有的圖飾。從整個器皿看來，成化瓷器較宣德器要秀氣多了。這些都是承宣德風格的燒造品，也是宮中的日常用器，是屬於常態生產系統的產品。在同紋飾之中雖可看出其彩畫有略異之處，但整體的風格味道是相同的。黃釉青花盤<sup>(品目說明86、88)</sup>，則是屬於花紋相同而尺寸不一的組群，其青料及畫風勁弱，此類應是明朝景德鎮官窯經常性的必呈的樣式之一，也就是所謂的制式官窯器，這類紋飾及釉彩，在宣德時即有，由宣德一直至萬曆，皆有燒造。而黃釉青花花卉盤之圖飾造型，在青料與黃釉上，同尺寸同紋飾之物有時會有濃淡及畫意的不同，就系統性的產品而言，可做一時代前後的比較。

事實上，展品中屬於青花類，其圈足較高，足壁較直的，在紋飾方面大都承自宣德。這裡特別要說明的是宣德與成化之間，尚有正統、景泰、天順，前後共約三十年，這段期間，其傳承及變化的情況，由於這三朝有落款之物寥寥可數，但可由文獻記載中看出一些端倪。由《江西大志》上記載：「先以兵興，議寢陶息民」，「正統初罷、天順仍委中官燒造」<sup>(註44)</sup>。一般皆以這二則資料做為這三代不燒官窯瓷器的證據。當然就實物而論，也因為這三代，以年號落款的器物太少，所以認為這三代沒有官窯瓷器的燒造。事實上「兵興議寢陶息民」應是在正統十四年之事。「正統初罷」，則是指止派內官監陶之事。這三十年間，宮中的日用瓷器，也有可能因早先永樂、宣德時期燒造的量多，而有餘裕留下來繼續使用。但是在《國史唯疑》內有一則資料可以看出正統時有燒造窯器之事：

「正統中，特嚴饒州府私造異色瓷器之刑，其事雖出於王振，不可以人廢也。」<sup>(註45)</sup>

文中提及嚴禁私造異色瓷，即表示有燒才有禁。王振之專權擅政，歷史上記載頗多。正統時太監王振在宣德時被選入東宮侍奉年幼的皇太子，成為教方塊字的啟蒙老師<sup>(註46)</sup>，相當

---

註44：王宗沐『江西大志』、萬曆25年序，內閣文庫大志卷七、一頁、三頁。
註45：『陶瓷譜錄』浮梁陶政志，附錄景德鎮舊事，P.5。明史四條。
註46：『明史』宦官傳，卷三百四。

受寵信，因此英宗即位後，王振便當上了司禮監提督太監，正統前期張太后尚在世，王振尚知節制，張太后過世後，便作威作福，但在管理內官有其嚴格的一面：

「本朝中官，自正統以來，專權擅政者，固嘗有之，而傷害忠良，勢傾中外，莫如太監王振。然宣德年間，朝廷起取花木鳥獸及諸珍異之好，內官接跡道路，騷擾甚矣，自振秉內政，未嘗輕差一人出外，十四年間，軍民得以休息，是雖聖君賢相治效所在，而內官之權，振實攬之，不使汎濫四及，天下陰受其惠多矣，此亦不可掩也。」 (註47)

由以上這二則引文中，雖然無法得知正統至天順期間瓷器燒造情形及其不落款的真正原因，但在遣內官督造瓷器的制度上，自英宗即位可能有所改變。在本院清宮舊藏中，有相當數量的瓷器，其紋飾、圈足之修整方法及製作都與宣德時相似，雖沒有宣德器剛勁的感覺，比起成化器又較有力道，可看出這些器物是介於宣德與成化之間的風格，應屬於這段時期的燒造品。然而為何在宣德時已風行的落款書年號之形式，沒能繼續，但到了成化朝又恢復，至今仍無明確的資料，我們只能從這批介於宣德與成化之間的無款瓷器中，可以看到由宣德到成化前期系列風格的傳承與變化。

## 2.成化窯後期自我風格的形成

以無款青花花草紋蓋罐 (品目說明84)，與成化款青花花蝶罐 (品目說明85) 相比對，可看出無款青花花草紋蓋罐之圖飾組織較緊密，但器身與其蓋是另件配湊的，器蓋的青料濃沈，口緣無釉處呈火石紅，都具宣德的特色。而成化款青花花蝶罐則圖飾較稀鬆，青料色雖稍濃但較不暈散，器型的線條也較柔和，底書大明成化年製雙圈款。我們從這二罐一蓋，可以看出由宣德到成化的青料使用的一些變化情形。另外，無款青花如意雲紋大碗 (品目說明106)，則只畫出青花，間留之空白應是填紅彩龍。在彩瓷方面，無款的蓮塘鴛鴦鬥彩碗 (品目說明124) 與成化蓮塘鴛鴦盤 (品目說明126、127) 相比，亦可看出圖飾嚴密及稀鬆的比對。而無款的蓮塘鴛鴦碗，在構圖方面，與景德鎮出土的宣德彩瓷屬於同類 (註48)，但有少許的不同，也顯得較鬆弛些，薩迦寺

---

註47： 陸容『菽園雜記』廣文書局出版，陸容，成化二年進士、卷七 P.1、 P.2。
註48：『景德鎮珠山出土永樂、宣德官窯瓷器展覽』，1989 年香港市政局出版，P.260。

附圖5.西藏薩迦寺藏宣德蓮塘鴛鴦彩瓷（資料出自「薩迦寺」）

所藏的宣德蓮塘鴛鴦盤<sup>(附圖5)(註49)</sup>亦是製作嚴謹。另一件無款蓮塘鴛鴦彩瓷碗<sup>(品目說明125)</sup>紅彩之紅較偏橘色，其青料色豔麗，胎質細薄，與雍正、乾隆琺瑯彩之胎質相當接近，畫筆工整，紅彩色近橘紅，製作雖然精細，但不生動，應屬於雍、乾之間的作品。

只以一系列的蓮塘鴛鴦彩瓷圖飾來看，宣德的製品雖然彩釉較厚，但畫面的確最為生動，在景德鎮出土的永樂、宣德彩瓷中，以此類最秀麗<sup>(附圖6)</sup>。也可以說，從永樂到宣德彩瓷的發展，以蓮塘鴛鴦為最特殊。可是與成化的葡萄杯、雞缸杯相比較時，誠如《博物要覽》所評的「宣窯五彩，深厚堆垛，故不甚佳，而成窯五色，用色淺淡，頗有畫意。」，就彩瓷而言，一為深厚堆垛，一為清晰亮麗，的確是如此。在故宮所藏的成化瓷中，可以看到彩瓷中唯有蓮塘鴛鴦彩瓷，口緣的製作較不利手，圈足較高且直，底部器心較厚，雙圈款字跡較豐潤有力，鬥彩蓮花罐之款字亦屬於此類。與成化窯的其它雙方框款六字之鬥彩，如葡萄杯、雞缸杯之類的彩瓷色彩亮麗，青料較淡，口緣較利手，圈足低，器心也較薄，款識字體大都較弱而無力。這些差異都顯示蓮塘鴛鴦彩瓷與葡萄杯、雞缸杯之類兩者為前後期的區別。據此以觀察其它青花等等之瓷器，其款字較豐潤有力者，圈足都修整得較高且直，底部器也心較厚，青花色較深，筆緻嚴謹，渲染有序。此類器物紋飾圖繪風格都較近宣德窯樣式，這一類即是成化前期的作品。

另外一類紋飾及圖繪都已形成成化窯風格的器物，其青料較淡，圖飾之線條、渲染較柔和，看起來秀麗，也較弱而無力。在製作方面器胎的口緣較利手，圈足低，器心也較薄，這

註49：『薩迦寺』圖95，文物出版社，1985年。

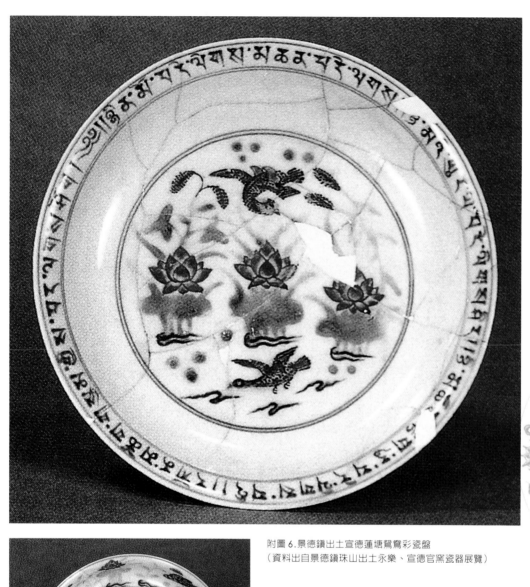

附圖6.景德鎮出土宣德蓮塘鴛鴦彩瓷盤
（資料出自景德鎮珠山出土永樂、宣德官窯瓷器展覽）

一類的以落雙方框款爲代表，有青花也有彩
瓷，其款字大都較弱而無力。當然這只是就
成化窯這一批瓷器來做比較而言。在實物中
雙方框款的器物，亦可看到有優劣之別。這
些都是已脫離宣德風格而形成成化風格的窯
器。

## 九·成化彩瓷產生的相關問題

關於成化彩瓷的稱謂，現在一般都以成化「鬥彩」稱之。事實上這個鬥彩的名稱出現得相當晚。在《格古要論》一書裡，「古饒器」之條內稱：「……有青花，及五色花者，且俗甚矣」[註50]。此書撰成於洪武年間，其所言及的五色花者，應是指著洪武之後，永樂的彩瓷。在考古資料中，有永樂的黃地綠龍紋小梨壺、永樂綠地褐龍碗之類的彩瓷系統。明朝的彩瓷系統由此類再往上推，可溯到與明洪武「法花」的關連等等，其問題之探討則不在此論。

### 1.《南窯筆記》中鬥彩、五彩、填彩的謂稱

關於彩瓷，由前述的資料如《清秘藏》及其後的著作中，可知此類皆是以「五彩」稱之[註52]，直到成書於清朝嘉慶之後的《南窯筆記》，才將其仔細地劃分說明：

「成、正、嘉、俱有鬥彩、五彩、填彩三種。先於坯上用青料畫花鳥半體，復入彩料，湊其全體，名曰鬥彩。填者，青料雙鉤花鳥人物之類，於坯胎成後復入彩爐，填入五色名曰填彩。其五彩則素瓷純用彩料畫填出者是也。」[註53]

這是一個相當明確的解釋。據此以論，宣、成的彩瓷，由實物來看，則蓮塘鴛鴦盤、碗及雞缸杯之屬，先以半輪廓線勾描，再以彩釉加上，這便叫「鬥彩」。另外的則如成化窯五供養小洗（五珍寶）及靈芝杯[品目說明157、145]等，都是先畫出完整的輪廓線再在範圍內填上色彩，這便叫「填彩」。準此則雞缸杯屬於鬥彩，而葡萄杯屬於填彩。但是這二者有一個共通點，是其它彩瓷所沒有的。就工序方面而言，先在白胚胎上畫青花，不管是勾出一半輪廓線或全輪廓線，畫好後，上白釉，高溫燒一次，接著便是上第二道彩完成後入窯燒造，有黃彩釉、綠彩釉等。其最特殊的地方，在雞缸杯之雞翅膀，在於紅色系的釉彩上完紅彩後，再在其上彩釉（此處稱彩釉，是因其質呈玻璃透明狀，而是低溫的。以區別彩之無玻璃透明狀，及釉之高溫玻璃透明狀者），令人覺得翅膀生動有力。而葡萄杯，則是在整串葡萄青花輪廓的上面，先上紫紅彩，再上一層淡紫紅彩釉，左右上下留四顆沒上彩釉，使葡萄串顯出層次，而有或生或熟的感覺。這種彩釉的處理方法，不見於其它五供養等彩瓷上。因此在各類

註50：曹仲著卷下，古窯器論四十九頁。
註52：中國藝術文物討論會，拙著「五彩、鬥彩、成化窯」。
註53：藝術叢編，『陶瓷譜錄』上『南窯筆記』彩色 P.319~320，世界書局印行。

陶書中，對於葡萄杯或雞缸杯這二種特殊處理的方法雖沒有特別指出，但對這類彩瓷讚賞有加，的確有其道理。

彩瓷名稱過去或謂「五彩」、或稱「塡彩」、「鬥彩」等等，以青花作半輪廓線或全輪廓線，再上黃、紅、綠、紫、橘等彩釉的，為了方便起見，今在展品目錄中，都以鬥彩稱之。

### 2.將宣德已使用的彩料彩出成化鬥彩

陶瓷器面上加彩料繪紋飾，早在新石器時代的彩陶便有之。一直發展下來，唐朝的銅官窯，則以紅、綠或綠褐釉彩繪，形成一種特殊的產品，到了宋朝則有釉上紅綠彩。因此在中國陶瓷加彩以飾之，其來有自。發展到成化窯彩瓷為何如此的秀麗？事實上，成化時期用在鬥彩上的彩釉，並非在成化時才出現的。以永樂的黃地綠龍小梨壺及宣德鴛鴦蓮塘盤為例，不論在色彩或構圖都一直延續到成化。事實上，成化鬥彩釉種顏色，都可以在宣德時期找到，如宣德窯綠彩釉大碗（品目說明95）、宣德窯黃釉盤（品目說明94）、宣德窯紫釉弦紋三足爐（品目說明96）、宣德窯紅彩三魚高足碗（品目說明97）等，以這幾件宣德器的彩釉加以靈活應用，青花為輪廓，便是發展成化鬥彩的基本。這些基本的彩釉，成化時期的陶工畫出了秀麗引人的彩瓷，其構圖與彩色的配合，有此創新之舉是值得特書一筆的。鬥彩的系統，在宣德時以青花半輪廓線加彩之蓮塘鴛鴦圖飾，一直受到喜愛，其後的各朝代皆有此種圖飾的彩瓷。而成化的圖飾與宣德略有不同，落款方式為六字雙圈款。宣德窯有半高足青花蓮花紋碗是單行直書雙長方框六字款，成化這類雙圈六字款彩瓷由製作及彩繪之風格來看，其承自宣德，與纖細的雞缸杯等雙方框六字款的一群鬥彩相比較，有明顯的不同，應屬於成化前期的製品。青花雙勾再渲染，在元朝就有，但以青花雙勾全輪廓塡彩的彩瓷，宣德朝的產品仍未發現，有一件無款塡綠彩釉寶蓮花圖案紋盤（品目說明122），在製作上圈足較高，足底平整，以其青料色較深沉，筆畫較有力。從圖繪風格來看，應屬於宣德及成化之間的時期所燒造的。這種以青花勾輪廓線，塡上綠彩釉之樣式，延續到成化時，則形成以青花勾輪廓線塡綠彩釉的龍紋碗（品目說明107、108）。這類青花塡綠彩釉龍紋碗是雙方框六字款，其圈足雖沒有成化早期的高，但仍屬較高且平直一類。從青料所勾的龍紋較剛勁有力來看，再加上款字為成化後期才出現的雙方框六字款，所以應屬於成化後期較早的彩釉瓷燒造品。關於成化的彩釉瓷，在宣德時即有蓮塘鴛鴦彩瓷，再加上此類綠彩釉，以這兩種基本條件來應用，為了某種特殊的目的，創造出成化鬥

彩特殊的「奇技異物」，並非艱難之事。

## 十‧成化朝宮內的動態及對工藝的影響

　　在文獻上一提到成化彩瓷，就一定連帶述及葡萄扁肚把杯或雞缸杯等名品。由這些記載雖然可以看出，雞缸杯等與成化的蓮塘鴛鴦彩瓷盤、碗都屬於彩瓷，即所謂的「五彩」，但是嘉靖以後，成化窯的蓮塘鴛鴦之類的彩瓷就一直未被提及，因此這一批特別被文人列上名稱之葡萄扁口把杯、雞缸杯的出現，其亮麗多彩獨具一格，是一群屬於特殊情況而燒造的成化風格彩瓷，即所謂鬥彩。成化風格鬥彩的出現，或云與成化帝之寵冠後宮的萬貴妃有所關連。但是並沒有明確的資料可循。從『明憲宗實錄』中，雖然不能找到屬於卑微的瓷器製作紀錄，但是我們可以看到『實錄』記載很多萬貴妃受寵恃驕及其週邊人物的為非作歹。由其中可探尋出一些與成化鬥彩出現的相關人物及時期。

### 1.大皇太子十七歲的侍女─萬氏

　　成化帝終其一生的生活面，幾乎完全受萬氏的影響。萬貴妃出身並不高，幼時入宮為聖烈慈壽皇太后的侍女，正統年間及笄後，被派侍候英宗長子見深。景帝時見深立為皇太子，後被廢為沂王，英宗復位，天順時又立。見深在幼年時經歷過如此大起大伏的歲月，在年幼見深的心目中，經常伺候在旁的侍女萬氏可能就變成最安全的依靠，也因而一生為萬氏所控制。等憲宗即位，由於近侍，加上手段的運用，小她十七歲的成化帝已經是全心向著她。當天順八年正月英宗遺詔要「東宮速擇吉日即皇帝位，過百成婚」，見深便登上了帝位。憲宗即位正是寒天季節的正月，天氣冷是正常的。但是大臣們已看到這位新皇帝背後有強力的「陰盛」存在，於是紛紛藉「氣候亦不順」上書諫言，喻以「變異，皆陰盛陽微之驗」「陰氣太盛」(註54) 等。暗示憲宗對萬氏之過寵，造成她在後宮過度囂張的氣焰。到了天順八年五月禮部以遵英宗遺詔請促大婚之事，結果憲宗回以「朕心有所不安，其緩之。」(註55) 。其

註54：『明憲宗實錄』卷三 P.9，順八年三月甲寅卯　戶科給事中董軒言五事。時天氣昏蒙，日色變白無光⋯。『明憲宗實錄』卷三 P.6，天順八年三月　丙辰　少保吏部尚書兼華蓋殿大學士李賢等言，⋯。『明憲宗實錄』卷三 P.6，天順八年三月戊午　少保吏部尚書兼華蓋殿大學士李賢等言，⋯。『明憲宗實錄』卷三 P.6-7，天順八年三月戊午　十三道監察御史呂洪等言八事⋯。
註55：『明憲宗實錄』卷五 P.5，天順八年五月庚午　禮部言大婚重事⋯。

後經過幾方面的催促終於勉強從眾所請，於是在七月二十一日傳制遣官持節行發冊奉迎娶皇后。結果不到一個月便將皇后吳氏廢居於別館。這麼大的事件，卻將錯誤的責任歸之於小人物的太監牛玉、吳熹二人。其理由稱英宗時已親選王氏、吳氏、柏氏三人留于宮，為日後選婚之人選。但是卻為牛玉、吳熹蒙蔽，故意弄錯人，壞了朝廷大婚，罪名歸咎於此二人。如此大的廢后事件，其結果以懲罰二位小人物了事[註56]。在『明憲宗實錄』裡特別將當時的「傳言」記入，稱「或謂後宮先有擅寵者被后杖責故及然」[註57]。所謂「後宮先有擅寵者」指的即是萬氏，這說明憲宗早就對於沒有名份的萬氏予取予給。由於皇后其位不可久虛，在成化帝一再的「從緩」之後，終於在是年十月又迎了王氏當第二任皇后[註58]。

　　接著這位檯面下的侍女，在成化二年生了皇長子[註59]，成化帝為這位侍女所出的皇長子護愛有加，特別「遣內官詣山川寺觀，掛袍行香以祈陰佑。」因此，萬氏生子後便由檯面下一躍而出，在宮妃的封號裡越過好幾級，一封便封了貴妃[註60]，從此終其一生實權在握。在封貴妃之同時期，父因女而貴，萬氏之父—順天府霸州民萬貴由錦衣衛正千戶陞錦衣衛指揮僉事[註61]，翌年，陞世襲指揮僉事[註62]。只是沒料到皇長子在未滿一歲便夭折，此時的皇帝特別表示感傷[註63]。此事不但沒有影響其後萬貴妃對於後宮的全面掌控，亦毫無損於權勢與恩寵，且氣焰日盛一日，一門父兄更得其庇護。其父在成化三年於京城，創立寺廟，由憲宗賜額「龍華寺」，其費用由朝庭支給[註64]。由此可見其受寵的情形。萬氏雖然失去了皇長子，在生活用度上卻愈來愈奢侈、驕恣，於是大臣們紛紛上書，如六科給事中魏元、禮部尚書姚夔、十三道監察御史康永韶等都以「彗星又見于東方光拂台垣，人心�懼

註56：『明憲宗實錄』天順八年八月癸卯　廢皇后吳氏居於別館，…。
註57：『明憲宗實錄』卷八 P.6，天順八年八月癸卯　上重其事命多官集議於是公侯伯都督尚書侍郎都御史通政使大理寺卿，給事中御史等官，…月而廢，當時傳言或謂後宮先有擅寵者被后杖責故及然，宮禁事秘莫得而詳，…。
註58：『明憲宗實錄』卷九 P.5，天順八年九月戊寅　敕諭禮部臣曰：朕之婚禮先許在時已選定王氏，…。
註59：『明憲宗實錄』卷二十五 P.9，成化二年正月壬戌（西元 1466 年）　皇長子生母曰萬氏。
註60：『明憲宗實錄』卷二十七 P.3，成化二年三月辛亥　冊封萬氏為貴妃，柏氏賢為賢妃，…。
註61：『明憲宗實錄』卷二十七 P.4，成化二年三月癸丑　授順天府霸州民萬貴為錦衣衛正千戶陞錦衣衛指揮僉事，…。
註62：『明憲帝實錄』卷四十六 P.7，成化三年九月戊寅　陞錦衣衛正千戶萬貴本衛世襲指揮僉事，貴，貴妃萬氏父也。
註63：『明憲宗實錄』卷三十六 P.7，成化二年十一月甲午　皇長子薨上諭禮曰：皇子薨逝，朕甚感傷，…。
註64：『帝京景物略』卷之一，城北內外，P.37，龍華寺，萬貴所創之寺，成化三年，錦衣衛指揮檢事萬貴，自創寺成，疏請寺額於朝，…。

皆陰盛陽微之證」，天氣與災異疊見，引出所欲諫之主題，明知言出而禍隨，但本著「與其不言而得罪于宗社不若力言而得罪于皇上」的言官精神，大膽地指出「君之與后猶天之與地不可得而參貳者焉，外間傳聞陛下於中宮或有參貳之者。」姚夔等大臣早在半年前便請皇帝不能專寵，而皇帝只回以「內事朕自處置」。大臣們的力諫，毫無效果，萬貴妃仍高高在上，大臣甚至連進膳之豐陋不均亦請改善，「昭德宮進膳不聞有減，中宮不聞有增，夫宮牆雖深而視聽猶咫尺也，袀席雖微而懸象甚昭著也。且陛下富有春秋而震宮尚虛，豈可以宗廟社稷之大計一付於愛專情壹之所。」這些生活細節之外，番僧為祈禱而自如地出入宮中，所受的寵遇，名號、服玩擬於供御，錦衣玉食徒類數百，賞賚無節，玩好太多之事，大量採購珠寶之費，都再三諫言，但聽不進皇帝的耳朵裡。祈禱等這些舉動，最主要的仍是萬氏希望再有皇子的誕生[註65]。皇帝對於大臣的上言仍然以「所言有理，宮中事朕自處理」來回答。

## 2.成化十一年之前宮內皇子無存活

接著，第二年由柏氏賢妃生了皇子。這是成化帝即位六年以來，第二個皇子，由身分高的賢妃所生的皇子，臣子們建議宜詔天下用慰人心，可是皇帝只冷淡地回以：「姑置之」。與皇長子出生時便非常關心地，派內官掛香求平安的情況相比，可說是天壤之別[註66]。接下來第三子出生，母親紀氏，由於萬貴妃的專寵，紀氏有娠時，「以疾遷于西宮」才得以將孩子生出，只得成為一個秘密，是個無名份暗養於西宮的小孩[註67]，檯面上根本不知道有這麼一個皇子的存在。宮內在萬貴妃唯我獨尊的情況下，為欲所為。由於柏氏賢妃已有皇子，在生活上更是奢侈無度，大臣們，如戶科都給事中丘弘等都以「京城內外風俗尚侈不拘

---

註65：『明憲宗實錄』卷五八 P.4，成化四年九月 已巳六科給事中魏元等言，竊見今春以來災異疊見，…，外間傳聞陛下於中宮或有參貳之者，禮部尚書姚夔等嘗以為言…，豈可以宗廟社稷之大計一付於愛專情壹之所，…仍敕寺觀不得請建醮修齋。…伏願屏絕玩好，罷黜游賞…上曰：所言有理，宮中事朕自處理，其餘所司即擬行之。『明憲宗實錄』卷五八 P.5，成化四年九月己巳 十三道監察御史康永韶等亦奏…伏望均六宮之愛，…今朝廷寵遇番僧有佛國師法王名號儀過于王侯…近年賞既過溢，用亦太奢，…伏望節珠寶之費…。

註66：『明憲宗實錄』卷六六 P.7，成化五年四月庚辰 子生賢妃柏氏出也，禮部奏春秋子同始生，即書予策重國嗣也。…上曰：姑置之。

註67：『明憲宗實錄』卷八一 P.1，成化六年七月己卯 今上皇帝生，上之第三子也，母曰紀氏。『明孝宗實錄』卷一 P.1，…諱祐樘憲宗…純皇帝第三子，母孝穆慈慧恭恪莊僖崇天承聖皇太后紀氏，憲宗登極，…中宮寬仁逮下，面皇貴妃萬氏專寵，生皇子薨，賢妃柏氏生皇子祐極，立為皇太子未久亦薨，憲宗以儲嗣未立方…乾清宮災。『萬曆野獲編』卷三 P.84，憲廟時萬貴妃專房異寵…而孝宗生母孝穆皇后紀氏噤不敢自明，至六歲而左右言之，始得見父皇。

貴賤，用織金寶石服飾僭儗無度，一切酒席皆用簇盤糖纏等物上下仿效，習以成風。」並特別指出「射利之徒屠宗順等數家，專以販賣寶石為業，至以進獻為名，或邀取官職或倍獲價利」，建議「將宗順等倍價賣過寶石銀兩追徵入官，給發賑濟。」刑部尚書陸瑜也贊同丘弘之議。皇上的回應卻是「有詔，宗順等姑置不問」來做處置<sup>(註68)</sup>。接著立皇儲之事也經過太常寺卿孫賢、英國公張懋再三地請求，希望立皇太子，以承宗社。皇帝則以「欲俟年齡既長俾進學成德然後正，為當今之所請，未可允從。」經過一番折衷後，終於在成化七年十一月十六日冊立元子祐極為皇太子<sup>(註69)</sup>。立皇太子之事已定，這對非皇后、非生母的萬貴妃而言，多少是個不安的因素，可能也因此宮中佛事法會更頻繁。這又讓大臣們以「彗星見于天田西掃太微北」勸止皇帝毋信異端，減去內府修齋，紛紛上言，所提及內容盡是內宮驕奢之事「內帑所儲皆取之民以備綏急，祖宗未常輕用，近內府興造修齋寫經并賞賜器皿、金豆、銀豆之類，費耗不可勝計」、「寶石珍珠不過為器皿玩物，飢不可食，寒不可衣，今貨賣之家率高其直，以一估十，以百估千，動支官銀以千萬計」，更而詳細地指出齋醮物品浪費之數字：「齋醮等事所用的果品，往用用尺盤盛八斤，近以黏砌堆疊增至十三斤，以二十桌計之尺盤合用一千餘斤，而且日見加增，在郊祀廟享督只用散撮，只有修齋獨增加。這些正是為求福、求嗣、祈雨祈晴」，這些法會所供的盤中物用黏砌堆疊，可增加一倍的容量，這對祈禱的人而言，以此表示心誠，灑銀豆金豆以藉助法力，涂宗順進獻的寶石助長法會的崇高。這些無效而斷不可信之舉，都可看出萬貴妃「求嗣」之切。後宮后妃不止萬貴妃一人，大臣們請皇帝「正宮閫以端治本，臣聞齊家而後治國，國治而后天下平，齊家之道在正倫理，篤恩義絕情謁戒驕奢厚其所厚，薄其所薄，定尊卑而遠寵倖，溥恩惠以廣繼嗣」，這些問題的提出，得到的回應是：「朕自處置」、「在內者朕自減省荊襄撫出」，這些批評更

註68：『明憲宗實錄』卷八六 P.10-11，成化六年十二月庚午　戶科都給事中丘弘等言近來京城內外風俗尚侈不拘貴賤，用織金寶石服飾僭儗無度，…其在京射利之徒屠宗順等數家專以販賣寶石為業，至以進獻為名，或邀取官職或倍獲價利，蠹國病民莫甚於此，…并逮宗順等數人各治其罪，追其所得價利，…有詔，宗順等姑置不問…。

註69：『明憲宗實錄』卷九二 P.4，成化七年六月乙丑太常寺卿兼翰林院侍讀學士孫賢乞仕，賢以皇儲未立上章請立皇太子，…。『明憲宗實錄』卷九三 P.5，成化七年七月辛卯　文武群臣英國公張懋等言，天眷皇明慶鐘聖子，伏望皇上早頒冊命建立東宮以承宗社……卿等所請固出忠誠，顧今幼齡詎堪負荷其安之。『明憲宗實錄』卷九三 P.5，成化七年七月壬辰　懋等再上表曰：伏以君國有儲古今自重建儲…為當今之所請未可允從。『明憲宗實錄』卷九三 P.6，成化七年七月癸巳　懋等三卜表曰：伏以明君御極以建儲為先忠臣愛君…今特允所請，令禮部具儀擇日以聞。『明憲宗實錄』卷九四 P.3，成化七年八月壬子　禮部上冊立皇太子儀注一前期一日遣官祭告天地…成化七年十一月十六日　冊立元子祐極為皇太子…『明憲宗實錄』卷九八 P.5，成化七年十一月甲寅　以冊寶立為皇太子正位東宮…。

是激怒了皇帝，「上批答皆陳腐之言，而妄自張大，本當究治但係用言之時，姑宥之。」[註70] 以上可看出這一段時期萬貴妃的種種行徑重點在於「求嗣」，但是萬貴妃自從失去皇長子後，因年紀也大了，亦自是不復娠育。這些上言指諫後宮的不是，鬧得讓皇帝相當不開心。沒想到隔月，三歲的皇太子便死了。皇帝下詔，皇太子年幼喪禮宜從簡[註71]，又讓皇帝變成膝下無子。

### 3.借災異之變將西宮的皇子化暗為明

成化十一年四月夜晚乾清宮門災[註72]。這個正殿宮門的災變，讓皇帝有所省惕，左右臣下也順著這個災變的發生，將暗養在西宮的皇子之事告知皇帝。於是皇帝親敕禮部要翰林院定議以聞，並親自定名為「祐樘」，下宗人府書于玉牒，於是皇子浮出檯面，中外人心無不歡悅。接著，召商輅及學士萬安、劉珝、劉吉討論：著皇子既出將何如處之？輅等對答：「皇上即位十年，儲副未立，秋涼當立為太子。」大臣們更進一步地請求皇帝對於皇子的饑飽寒暖能加以聖慮。「上領之曰，朕知悉矣。」正史上對於皇子的「饑飽寒暖」在『實錄』上如此地詳記此事，似乎暗示著宮內的暗潮洶湧，言下之意，似乎唯有皇帝能保護六歲的皇子，以免又折夭[註73]，並請及早立為皇太子。但是保護皇子歸保護，對於立皇太子之事猶

註70：『明憲宗實錄』卷九九 P.4-6，成化七年十二月庚辰　太子少保吏部尚書兼文閣大學士彭時等言：比者彗星見于天田西掃太微北近紫…。然聞者竊議以為內府一次修齋街市一次騷擾，伏望皇上留心聖田信異端，減去內府修齋…。『明憲宗實錄』卷九九 P.6，成化七年十二月辛巳　文武大臣并六科十三道英國張懋太子少保兼吏部尚書姚夔等上言星象示變，…近內府興造修齋寫經并賞賜器皿、金豆、銀豆之類，費耗不可勝計，…寶石珍珠不過是器皿玩物，飢不可食，寒不可衣，今貨賣之家率高其直。『明憲宗實錄』卷九九 P.9-11，成化七年十二月庚辰　光祿寺少卿陳鉞因星變上言時弊五事…遵聖制以革奢歲時及齋醮等事所用果品罍皆散撮近乃黏砌皆用尺盤，往用八斤近增至十三斤，試以二十桌計之尺盤合用一千餘斤，日見加增，且郊祀廟享俱用散撮，何獨修齋仍獨增加，況佛乃夷狄之神。求福求嗣祈雨祈晴俱無實效，斷不可信…。『明憲宗實錄』卷九九 P.11，成化七年十二月癸未　太子少保吏部尚書兼文淵閣大學士彭時等言，茲者天象垂戒，古今罕見…。『明憲宗實錄』卷九九 P.15，成化七年十二月庚寅　左春坊左諭德王一夔言，陛下因彗星之變…臣敢疏五事，一曰正宮闈以端治本，…篤恩義絕情竭戒驕奢厚其所厚，薄其所薄，定尊卑而遠寵倖…。臣惟京師連年創建寺宇不絕報國寺之工再畢，崇國寺之役又興，所費動數十萬，計謂奉佛可以纘福則梁武往徹可鑒…又京民涂宗順恒以寶石進獻酬直不可勝算夫府庫寶石儘足充後宮之用，又何必費此有用之財而買此無用之物…。上批答皆陳腐之言，而妄自張大本當究治但係用言之時姑宥之。

註71：『明憲宗實錄』卷一〇〇 P.11，成化八年元月癸亥（西元 1472 年）　皇太子薨，…至是薨年三歲，上召禮部臣諭之曰皇太子年幼喪禮宜從簡…。

註72：『明憲宗實錄』卷一四〇 P.4，成化十一年四月巳丑昱日，夜乾清宮門災。

註73：『明憲宗實錄』卷一四一 P.5，成化十一年五月丁卯　敕禮部朕皇子年已六歲，未有名，其與翰林院定議以聞，既而擬進上親定睿名祐樘…母紀氏生時失傳於外廷，…因乾清宮門災，…越數日上御，出皇子於文華門召文武大臣進見，…。安復曰，皇子饑飽寒煖之節須勞聖慮，上領之曰，朕知悉矣。

有蹭佇。皇帝以皇子年齡小等稍長再行之回答 [註74] 。

　　對於是否及早立皇太子之事，事實上，問題並不在皇子年幼，主要的關鍵是在皇子母親的存在。以正常的帝位傳承，如果皇子一當上皇太子，母以子貴，突然出來一個皇太子，又有母妃的存在，將來皇太子當上皇帝，這位母妃即是正位的皇太后。這對於自始就受專寵的萬貴妃而言，不悅與威脅或應有之。正巧的是皇子的出現，突然，也傳出皇子母妃「病已沉重」，沒過幾天未受封就死了 [註75] 。這件事的真相在野史有種種傳聞，在正史之『實錄』中記載著，孝宗登上皇位時，有山東魚臺縣縣丞徐頊上言：「先母后之舊痛未伸」，並建議「敕中官密訪貴妃宮中近御人等，以求得實在，外逮萬氏親屬曾入宮闈者下錦衣衛獄會官鞫問，以查明真相。」奏上得旨「此事皇太后母后宣諭已明，凡外間無據之言難憑訪究。」弘治帝以皇太后母后之名來平息「外間無據之言難憑訪究」雜音 [註76] 。

　　皇太子一立，後宮生育解禁，成化十一年十一月祐樘冊封為皇太子後的第二年七月，邵妃生了皇子。接著下來一個連一個出生，直到成化二十三年二月，恭妃楊氏生了最後一位皇子，成化帝共有十四個皇子五個皇女。因此在成化十二年以前，雖有數人儲嗣未兆。這段期間應該是萬貴妃忙著控制後宮子嗣的孕育時期。到了六歲的祐樘出現，才知道百密仍有一疏。

### 4.皇貴妃身邊周圍的人物

　　似乎是以交換條件的立了皇太子後第二年，成化十二年萬氏立為皇貴妃 [註77] 。自此雖有皇太子之立，萬氏的皇貴妃頭銜也得到了權勢的絕對鞏固。在此之前的成化十一年七月，萬

註74：『明憲宗實錄』卷一四二 P.5，成化十一年六月甲申　英國公張懋合皇親駙馬文武大臣科道等官上言，敬惟皇子年已長成，…上批答云：…儲副事姑俟皇子年齡稍長行之。

註75：『明憲宗實錄』卷一四二 P.5，成化十一年六月癸卯　太子少保吏部尚書兼文淵閣大學士商輅等言，臣等聞皇子之母病已沉重，…先是皇子母病，上命內醫往視療，至是病劇…。『明憲宗實錄』卷一四二 P.5，成化十一年六月乙巳　皇子母妃紀氏薨，追諡淑妃諡恭恪僮輟朝三日…。

註76：『明孝宗實錄』卷三 P.5，成化二十三年九月丁巳　山東魚臺縣縣丞徐頊上疏言：先母后之舊痛未伸，禮儀未稱，請議追諡遷葬。其萬貴妃戚屬萬喜等罪大責微讀重行追究，盡沒入其財產。上曰：追諡遷葬朝廷己先已有定議，萬喜等罪狀禮部會官再議。於是禮部會文武大臣集議，以為宮闈之事，不可臆度在內，宜敕中官密訪貴妃宮中近御人等，以求的實在，外逮萬氏親屬曾入宮闈者下錦衣衛獄會官鞫問，奏上得旨，此事皇太后母后宣諭已明，凡外問無據之言難憑訪究。…

註77：『明憲宗實錄』36 卷一五八 P.2，成化十二年十月戊寅　以定西侯蔣琬為正使禮部尚書兼文淵閣大學士，萬安為副使持節，冊貴妃萬氏為皇貴妃，邵氏為宸妃，王氏為順妃，梁氏為和妃，王氏為昭妃。…。

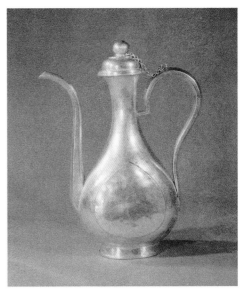

附圖7.『皇帝の瓷器』新發現　景德鎮官窯瓷器1995年
出光美術館圖30。

氏之父萬貴逝世，皇帝「命有司給賻並葬祭，
視常例加隆」（註78），萬貴之墓，一九五七年，在
右安門外彭莊發現，爲萬貴夫婦合葬。由墓葬
中出土的陪葬品，便可知其盡極得勢的情況：
「出土大量金銀珠寶玉器，金器有執壺（附圖7），海
水江崖金盞托、太白醉酒金杯、荷葉金洗、金
鑲嵌寶石頭花、手鐲、戒指和金錠、金錢等，
銀器有壺、盤、盒和銀錠等金銀器，物總重量
達500餘兩」（註79）。墓中如此大量的金銀珠寶玉
器出土，可見萬氏外家所聚的權勢與財富。當萬貴在成化三年時陞錦衣衛指揮僉事，繼而成
世襲，對於其子喜、通、達的侈驕，尤其是第二子通的恣肆侈驕過度便憂心忡忡，常常「告
誠其子毋妄費，他日復來進汝無以爲償，並且將官家賜物皆注于曆，爲日後被摘責抄家作準
備。」其後萬貴死了，在成化十二年陞萬氏三兄弟爲錦衣衛正千戶等職（註80），此時更是無
所牽制。這一年得皇貴妃的封號，加上這三位恣肆侈驕的錦衣衛正千戶親兄弟。再者，皇貴
妃身邊的太監汪直也開始出宮活動（註81），這幾方面的裡外應和，所行所爲，無可阻攔。就
汪直任錦衣衛西廠之當時，其屬行之程度更使人們惴惴不自安。在這幾項條件的結合所產生
出來的結果，就如『明憲宗實錄』卷二八六中記載萬貴妃死時評其一生所爲「服用器物窮極
僭儗四方進奉奇技異物皆歸之。一門父兄弟姪皆授以都督指揮千百戶等，賚賜金珠寶玉無
算，甲第宏侈，田連州縣。中貴用事者，一忤妃意，輒遭斥逐，而佞幸出外鎮守，內備供奉
者，如錢能、賈勤、汪直、梁芳、韋興輩，假以貢獻買辦科歛民財，傾竭府庫而不恤，委以

註78：『明憲宗實錄』卷一四三 P.2，成化十一年七月戊午　錦衣衛指揮使萬貴卒，貴山東諸城縣人，充吏坐事謫編戶霸州，
　　　成初以女爲貴妃，恩歷陞錦衣衛指揮使，至是卒…視常例加隆，貴處閭閻曾執役公門頗知禮法，每受重賞輒憂形於色，
　　　見其子侈驕過度則戒其毋妄費，曰官家賜物皆注于曆，他日復來進汝無以爲償，子三人喜、通、達，而通尤恣肆。
註79：『北京考古四十年』，北京燕山出版社，P.204。
註80：『明憲宗實錄』卷一六〇 P.3，『明憲宗實錄』成化十二年十二月甲申　太監黃賜傳奉聖旨陞錦衣衛正千戶萬通爲指揮
　　　僉事，副千戶萬達，軍人邵宗、王敏爲正千戶俱世襲，通、達，皇貴妃之弟，…。
註81：『明憲宗實錄』卷一六二 P.2，成化十三年二月丁丑…韋瑛本一市井無賴，因投內官享其姓者爲家人從征延綏冒功陞百
　　　戶，汪直昭德宮內使也，年幼最得寵，陞御馬監太監，去歲九月因黑眚之異侯得權之誅，命出外調察物議，…。

行事，擅作威福，戕害善良，弄兵搆禍而無己，皆由妃主之也。」(註82) 其行徑之惡劣一一被記載下來。成化十四年萬氏兄弟又陞錦衣衛都指揮同知並為世襲等(註83)。萬通人稱萬二，「少貧賤，與兄俱以負販為業，一旦驟貴，初猶畏懼不敢恣肆，既而閭巷惡少見其勢焰，方起爭趨附之，誘以為姦，時方尚寶石器玩，小人之乘時射利者作為奇技淫巧以邀厚利，內外交通互相估價取直至百千倍，府庫已空而償其直猶不足，其所製造者皆無用之物，然亦無甚奇異者，一時進奉者毋慮數十家……」(註84)。在如此的情況下，這些年來的累積，金銀珠玉已不足為奇，進而以「奇技淫巧」之作邀厚利。這裡沒特別指明「所製造者皆無用之物，然亦無甚奇異者」是何物？是鬥彩瓷器耶？不知也。其物卻可換取「府庫已空而償其直猶不足」，這應是成化風格鬥彩產生的一個關鍵資料。

外家有兄弟，宮內有太監，太監除了汪直外，還有梁芳、韋興、張軒、莫英、陳喜也是先後「以獻珍珠得寵，一時後宮器用以珍寶相尚，京師上下亦然，芳寺益搜訪于民間物價騰踊，一珠至數十金市者，皆秉以取富……」(註85) 這一班人。梁芳、韋興、陳喜又為符道之李孜省所攀附，李孜省因逋逃贓吏潛住京師，「奔競權門以書符咒水蠱惑人心，托受籙修齋希求進用，始則交結太監梁芳、韋興、陳喜，以為援引之謀，繼則依附外戚萬喜、萬達、萬祥以通倖進之路」，最後得到了政司掌司事禮部左侍郎之官職(註86)。如此一班人的大竄連，而使「府庫已空而償其直猶不足」的情況下，雖然大臣們上言進諫不斷，但也起不了效果。在成化十八年正月時，皇帝還因為梁芳進獻了寶石奇玩，最受寵幸，曾將存積鹽五萬引

註82：『明憲宗實錄』卷二八六 P.1，成化二十三年二月辛亥。
註83：『明憲宗實錄』卷一七五 P.2，成化十四年二月壬寅　陞錦衣衛指揮使萬喜為都指揮同知，指揮僉事萬通為指揮使，正千戶萬達為指揮僉事，仍與世襲，喜等俱皇妃兄弟也。
註84：『明憲宗實錄』卷二二五 P.7，成化十八年三月丙申。
註85：『明孝宗實錄』卷十 P.1，弘治元年閏正月　初太監梁芳、韋興、張軒、莫英、陳喜先後以獻珍珠得寵，一時後宮器用以珍寶相尚，京師上下亦然，芳寺益搜訪於民間物價騰踊，一珠至數十金市者，…至是以言官劾奏下獄。
註86：『明孝宗實錄』卷二 P.9，成化二十三年九月丁未　禮科等科給事中韓重等上疏曰：通政司掌司事禮部左侍郎李孜省姦邪小人通逋逃贓吏潛住京師，奔競權門以書符咒水蠱惑人心，托受籙修齋希求進用，始則交結太監梁芳、韋興、陳喜，以為援引之謀，繼則依附外戚萬喜、萬達、萬祥以通倖進之路，誤蒙先帝濫受亞卿，又如太常寺卿等官鄧常恩、趙玉芝、…等俱以市井庸流穿齋小輩，或假金丹為射利之策，或作淫巧為進身之媒…監察御史陳轂等亦上疏曰：李孜省以尸祝鄙夫執鞭賤隸寅綠內監，倚梁芳等為先容，交結外家藉萬喜等為內援，扶鸞召鬼受籙修齋引市井之徒，稱金丹之客，以鄧常恩等為腹心，…除拜或由其意苞苴載道請託盈門書朱字符，而入宮用玉圖書而稱旨黃祇進騰寫之妖書硃砂養煉之秘藥，奏青詞咒詛於便殿，…上俱答曰：李孜省、鄧常恩、趙玉芝、凌中、顧玒、顧經、曾克彰、黃大經、江懷、李成引用姦邪左道憲正宜置諸重罪。但宅憂中，姑從寬，俱謫戍甘州等衛。梁芳、韋興、陳喜降南京御用監少監子、…。

賜給梁芳[註87]。事態終於有了變化，在成化十八年三月萬通死了[註88]。萬通死的同時期，汪直也完全失寵於皇帝[註89]，成化十九年八月降南京御馬監太監汪直爲奉御[註90]。成化十八年的這個時點，正是這一批人越過高峰點，往下坡的時期。在成化二十一年正月大臣及科道等官應皇帝詔條奏時事，這一批人爲大臣頻頻上書指責的對象。對於這些指責，皇帝回應大臣，做了一些處置，如「上批答：梁芳、韋興、陳喜姑已之，殷謙、張鵬、艾福、杜銘、李本、劉俊、張鑾、田景賜、張瑄、尹直、李溫爾等言此輩不職，但人才難得俱留治事，令各修省以盡厥職，李孜省降上林苑監左監丞，鄧常思本寺寺丞繼曉革去國師爲民」等[註91]。直到成化二十三年二月皇貴妃死了，其黨羽失去依靠，再過半年後，憲宗亦崩。接

註87：『明憲宗實錄』卷二二二 P.1，成化十八年正月乙亥 以兩淮運司成化十七年存積鹽五萬，引賜御馬監太監梁芳，方最寵幸進獻寶石奇玩，通同無賴估價盜府軍銀以數十萬計，不足又以鹽給之，真國之大蠹，人雖之切齒而莫如之何也。
註88：『明憲宗實錄』卷二二五 P.7，成化十八年三月丙申 錦衣帶俸都指揮僉事萬通卒，命有司給賻并葬祭，視常例有加，通貴妃之弟，行二時不稱其官，惟以行第稱萬二云，通少貧賤，與兄俱以負販為業，一旦驟貴，初猶畏懼不敢恣肆，既而閭巷惡少見其勢焰，方起爭趨附之，誘以為姦，時方尚寶石器玩，小人之乘時射利者作為奇技淫巧以邀厚利，內外交通互相估價動直至百千倍，府軍（應為庫字）已空而償其直猶不足，其所製造者皆無用之物，然亦無甚異者，一時進奉者毋慮數十家，第宅服用僭擬王侯，窮奢極侈，每一給直車載銀錢，自內帑出道路絡繹不絕，見者駭嘆，在內則仗內臣梁芳，外則富民爭尼工製為新巧，託通以進分其利。…
註89：『明憲宗實錄』成化十八年三月壬申 復罷汪直，即在大同不得還…請仍罷西廠，…，臣不敢緘默，疏入上乃罷西廠，中外欣然珝有慚色。
註90：『明憲宗實錄』卷二四三 P.5-9，成化十九年八月 降南京御馬監太監汪直為奉御。除威寧伯王越名。安置安陸州。革南京工部尚書戴縉。錦衣衛帶俸指揮吳綬俱原籍為民。
註91：『明憲宗實錄』卷二六〇 P.2，成化二十一年正月乙丑 大臣及科道等官應詔條奏時事，吏部尚書尹旻等言二事…。戶部尚書余子俊等言八事，…。禮部尚書周洪謨等言九事，…。兵部尚書張鵬等言五事，…。刑部尚書張鎣等言六事，一貨寶石者，例謫戍邊，沒入其貨，近嗜利者，又取寶石作奇玩以進謫直十倍，多至萬兩府庫之財多歸此輩，伏望念周書無益之戒懼生民供億之難，復有鬻寶石者淫巧者，俱依例戍邊，痛絕其弊。『明憲宗實錄』卷二六〇 P.9，成化二十一年正月乙丑…今或無故而爵，一庸流秩遷崇品，或無功而賞一貴倖，貨直萬金，祈禱雨雪者，得以規美官，進奉金寶者得以射厚利，方士以煉服之術，…彼所進奉不過價值百金或五百金至千金者少矣…其間方士道流如左通政等官李孜省、鄧常恩輩尤為可惡，每祈雨未效則褻瀆無所不至…。今都城佛刹迄無寧工，京營軍士不遺餘力，如國師繼曉假術濟私所費特甚尤，中外所切齒也。願皇上內惜資財，外恤人力，…近來規利之徒，率假進奉以耗國財，或錄一方書，或覓一玩器，或購一畫圖，或製一璽珥，所費不多，獲利十倍。願皇上洞燭此弊，留府庫之財，…伏望皇上聽言必行，事天以實政，斥群小親近賢臣。上批答：梁芳、韋興、陳喜姑已之，殷謙、張鵬、艾福、杜銘、李本、劉俊、張鑾、田景賜、張瑄、尹直、李溫爾等言此輩不職，但人才難得俱留治事，令各修省以盡厥職，李孜省降上林苑監左監丞，鄧常思本寺寺丞繼曉革去國師為民，令巡按。史追取護敕詰命，其餘已處分矣。『明憲宗實錄』卷二六〇 P.10-12，成化二十一年正月乙丑 浙江道監察御史江奎等言十事…，一、近時內官建寺徵福掊克于民而糜費于此，妖僧繼曉結太監梁芳建寺又給興度牒，二百江南富僧一牒可售數十百兩，當此凶荒之人留賑饑民不猶愈于繼曉一人用乎，乞罷建寺而治梁芳之罪，取回繼曉追奪度牒斬首都市以謝天下。一近年亡命負販之徒工藝方術之輩，傳奉通政司太常寺鴻臚寺錦衣衛中書科文思院官者，不可勝數，如…也，…李孜省緣事之吏也，有何才能而濫授通政之官。…上批答曰：…其餘已處分。…

著孝宗即位，這一群人弄權聚歛的罪行便一一被揭發，個個被治罪，有的死於獄中<sup>(註92)</sup>。據上述的種種動向而推測，成化十二年到十八年這一段時期，應是成化葡萄、雞缸盃這一類成化風格鬥彩出現的時期。為何如此推測呢？

## 5.成化風格鬥彩瓷出現的時期

關於成化窯葡萄、雞缸盃之類成化風格鬥彩出現的時期，雖然沒有確實的紀錄可考，因為景德鎮在嘉靖七年時，官署燒了一把大火，將存案全燒掉<sup>(註93)</sup>。成化紀錄也應是付之一炬。但是，我們可以從成化十二年二月英國公張懋，吏部尚書尹旻等以南京災異奉旨修省上言之內看到：「……朝廷齋醮各以時節僧則大興隆等寺道則朝天等宮各有一定之所，近禁中不時齋醮，恐煩則瀆宜據禮停罷，惟嚴恭寅，畏以答天心……，奉先殿祭器并日用器正統、天順間歲換不過八九千損壞者，仍付出修用，成化以來，兩京歲造六萬三千三百視前十倍，光祿寺猶屢以缺少奏損壞者亦不如例付出，此皆假修齋宴會棄毀侵盜，自今宜歲令工部造一萬，新故兼用每齋宴畢即如數并損壞者付回光祿寺收貯……」其內指出祭器及日用器在正統、天順時，一年換掉或修用損壞者八九千，但成化以來，兩京歲造六萬三千三百比以前多了十倍<sup>(註94)</sup>。這裡提及祭器及日用器，並沒有言明是瓷器，但在洪武時，已定下「今祭祀

註92：『明憲宗實錄』卷二八六 P.1，成化二十三年二月辛亥　皇貴妃萬氏薨。妃青州諸城縣人，父貴為縣吏，謫居霸州。妃生宣德庚戌，四歲選入掖庭侍聖烈慈壽皇太后，及算命傳上於青宮，上即位逐專寵。皇后吳氏廢，實由於妃。……成化丙戌生皇子一人，上為遣內宮詣山川寺觀，掛袍行香以祈陰佑，因封貴妃，皇子未粹而薨，妃亦自是不復娠育。……初居昭德宮，後移安喜宮，進封皇貴妃，服用器物窮極僭儗四方進奉奇技異物皆歸之。一門父兄弟姪皆授以都督指揮千百戶等，賚賜金珠寶玉無算，甲第宏侈，田連州縣……內備供奉者，如錢能、賈勤、汪直、梁芳、韋興輩，假以貢獻買辦科歛民財，傾竭府庫而不恤……甚齋醮之濫費、宴樂之暴殄，靡有紀極，孝穆皇太后以妃之，遜居西內數年而崩……弘治初，言者籍籍不已，欲追廢妃號，籍其家，毀其墳，賴上仁聖，卒不究云。『明孝宗實錄』卷七 P.12，成化二十三年十一月戊午　戊午命逮問住少監梁芳、韋興、陳善及謫成人，李孜省、鄧常恩、趙玉芝、吳猷、黃大經、黃越等于錦衣衛獄……。『明孝宗實錄』卷二 P.12，成化二十三年九月戊申　河南等道監察御史謝秉中等上疏曰：……又京師射利之徒貨鬻寶石、製為奇玩，交通近侍進乞內府支價百倍，幣帛錢物車載而出虛耗府庫，請悉追究治罪……。）
註93：王宗沐『江西大志』卷七，陶書，三十二頁，御供，陶專供御，嘉靖七年以前，案燒不可考。八年燒造瓷器二千五百七十件……。
註94：『明憲宗實錄』卷一五〇 P.7，成化十二年二月己亥　五府六部等衙門英國公張懋，吏部尚書尹旻等以南京災異奉旨修省言，……近內府造作及修齋醮窮經　并不時賞費耗甚多，宜特加愛惜，使府庫不虛。一．朝廷齋醮各以時節僧則大興隆等寺道則朝天等宮各有一定之所近禁中不時齋醮，恐煩則瀆宜據禮停罷，惟嚴恭寅，畏以答天心……一奉先殿祭器并日用器正統、天順間歲換不過八九千損壞者，仍付出修用，成化以來，兩京歲造六萬三千三百視前十倍，光祿寺猶屢以缺少奏損壞者亦不如例付出，此皆假修齋宴會棄毀侵盜，自今宜歲令工部造一萬，新故兼用每齋宴畢即如數并損壞者付回光祿寺收貯…詔曰：卿等所言皆為國為民之事策免大臣先已處置，其供應傳旨惜府庫修齋醮，朕自有處置……餘俱允行。

用磁、已合古意」<sup>(註95)</sup>。所以此處提及的祭器及日用器應是指瓷器而言。這類祭器及日常用器的大量消耗，都讓張懋與尹旻等上言請節用，那麼，屬於奇技異巧的鬥彩並沒有被言及。因而在此時，葡萄、雞缸之盃類的奢侈品應還未在宮中出現。其後，成化十二年，萬氏封了皇貴妃後，轉向「服用器物，窮極僭儗，四方進奉奇技異物。」以當時的社會背景而言，到嘉靖為止，我們可以看到大臣、內官被抄家的財物中，所錄的盡是金銀、珠寶、象牙及書畫等類，不見有瓷器的入列。當代的陶瓷製造是屬於工匠之作，不為士大夫們所重視的，何況是朝中大臣，更是不在眼下。因此推測在當代，葡萄、雞缸盃等之屬，應是大臣們謂的「所製造者皆無用之物，然亦無甚奇異者。」但是，皇貴妃身旁的這些人為了獲得珍玩寶物進獻，便可取得相當的酬賞，也就極力去尋珍訪奇，在進出於宮中眾多人當中，成化十三年由太監引進，以祈禱術及符籙得帝寵的李孜省、鄧常恩他們都是江西南昌人。當然這兩個人與江西瓷器的燒造是否有關，在文獻上無跡可尋，在此提及，只是推測以地緣之關係，以方術得進，時間正是萬氏受封皇貴妃之後，進獻金銀珠寶之類已不足為奇。再加上萬氏兄弟不斷引進奇玩，以索取內庫金銀，有這些人的竄聯及穿引，因而雖無法證明有直接的關連，應有些間接激發了景德鎮工匠的創新線索，因此以宣德已有的黃、紅、綠、紫彩釉，做出了一批與往常不同而特殊的鬥彩。由上文的種種動態來看，成化的鬥彩，在當時應是以「奇技異物」進奉的物品，是一批特殊生產的物品，而不是常態生產的祭器或日用器皿。另外就製作的工序而言，彩釉色澤的不同，需要多次分色加彩入窯燒造，製作成本就貴，結合這些因素，就如《蓉槎蠡說》所言「神宗尚食御前成杯一雙已值錢十萬」。因此自成化十二年萬氏封皇貴妃到成化十八年的這個時點，正是這一批人越過高峰點，其後皇貴妃週邊的人因種種不法，成為大臣頻頻上書指責的對象，也就往下坡而行，因此「奇技異物」的物品生產，也應盛況不再，隨而逐漸消失。

　　這一批特殊生產的物品與景德鎮瓷器的歲用常態生產的瓷器是不同的。歲用的瓷器，在成化二十一年三月南京吏部尚書陳俊合諸大臣應詔言內提到：「內官監造磁器，其買辦供給，夫役之費歲用銀數千餘兩，俱出饒州，廣信撫州之民，計其所費已敵銀器之價……」，

註95：『明太祖實錄』卷四四 P.8，洪武二年八月丁亥　禮部奏：…疏曰：外祀用瓦豆，今祭祀用磁、已合古意。惟盤盂之屬與古之簠、簋、登、豆制異，今擬凡祭器皆用磁，其式皆倣古之簠、簋、豆、登，惟籩以竹詔從之。

希望能暫停三五年以紓民困。由於瓷器燒造過程中，並非喊停就能停，因此皇帝批答等燒完再停止。這個歲用銀數千餘兩，燒造瓷器的買辦供給，夫役之費用由饒州，廣信撫州之民所出。這項瓷器燒造的費用是「歲用」，所以這項燒造是屬於常態生產的部分。並非指「奇技異巧」的特別燒造<sup>(註96)</sup>。由此而知，在成化二十一年前半年以後，成化官窯可能就不再生產，其後，過了二年成化朝就結束了。

以上一些歷史背景的記述，有助於我們了解整個宮中的動態，而官窯則與宮中的動態息息相關，特別是成化的鬥彩，由於其背景的特殊，一直到現在都受到重視。

## 十一‧彩瓷上遺痕的啟示

在故宮博物院藏瓷中，成化的彩瓷比起其它的在數量上的確很少，種類也不算多，且都屬於小件。關於成化彩瓷的顏色，《南窯筆記》上「彩色」之條云：

「成、正、嘉、萬俱有鬥彩、五彩、填彩三種……先於坯上用青料畫花鳥半體，復入彩料，湊其全體，名曰鬥彩。填者青料雙勾花鳥人物之類，於胚胎成後，復入彩爐，填入五色，曰填彩。其五彩，則素瓷純用彩料區填出者是也。彩色有：礬紅、用皂礬煉者，以陳為佳，用石末鉛粉入礬紅少許配成。用鉛粉石末入銅花為綠色。鉛粉石末入青料則成紫。翠色則以京翠為上，廣翠次之，以上顏色皆清朝名……」<sup>(註97)</sup>

這些顏色即是宣德、成化彩瓷所用的。前述的宣德紫、綠、黃、礬紅器物，即是以這些做為彩釉料。成化時將其應用，燒造出秀麗的成化鬥彩，但由於釉上彩二次燒，因此都是加鉛的低溫彩釉，其在使用時，便容易脫落。以成化窯鬥彩團花果碗<sup>（品目說明151）</sup>來看，盤心有使用痕，其彩釉幾乎全都脫落了，而在碗壁團花果紋下方，有一圈明顯的磨損紋，可能是經常置於圓架框上使用而形成的。另外有幾件比較特殊的例子，如成化窯鬥彩八吉祥紋碗<sup>（品目說明</sup><sup>131）</sup>，其青花輪廓完整，但在青花繪圖紋之輪廓線內，皆有不規整的故意打磨痕，有幾處留有

註96：『明憲宗實錄』卷二六三 P.2-3，成化二十一年三月巳丑　南京吏部尚書陳俊合請諸大臣應詔言二十事，一技藝邪術逋逃之徒，授額外文職者，宜悉外回…，一江西浮梁縣景德鎮有內官監造磁器，其買辦供給，夫役之費歲用銀數千餘兩，俱出饒州，廣信撫州之民，計其所費已敵銀器之價，宜暫停三五年以紓民困。…內官家人幷禁造寺觀。…上批答曰：…磁器俟燒完停止其餘俱如議行之。
註97：『陶瓷譜錄』上「南窯筆記」，藝術叢編，P.320。

著彩未抹去之痕跡。因而此件可能是已全上了彩，但爲了某種理由，而將彩磨去。類似這種情形的，如成化窯青花轉枝蓮花盃（品目說明129、130），其盃外壁之青花輪廓內，磨痕明顯，但尚留有一些淡紅色痕。成化窯纏枝蓮高足盃彩瓷（品目說明171、172），器外壁有明顯的磨痕，但是彩釉並沒有全磨去，其打磨是全器壁，並不是只磨彩釉的部份。以上的這幾種情況，除了成化窯鬥彩四季團花果碗的磨損情況，可做一合理解釋外，其餘的不知因何而致此。

關於磨痕，在這一批鬥彩中，還可以發現一些很特殊的現象，即是鬥彩雞缸盃等，這些鬥彩小盃、小洗，有相當一部份，其底足及口緣都有經過一道以軟性的磨具磨過。這些口緣及足有磨過處理的，大多數盃內留有使用痕。因此，可能是在這些鬥彩盃要使用之前，先經一道底的磨平，使用時，手托底，才不會刮手。而至於口緣爲何也要磨呢？可能因爲器小以手端住，手指輕觸口緣，如全釉則容易滑落，略爲磨一點，稍呈澀芒口，則可以止滑。當然，是否用盞托、盃托不得而知，即使是用盞托、盃托，使用時，仍順以手拿起。以上的這種現象，並不是全部鬥彩瓷都有，凡是口緣無痕之鬥彩瓷，其器內大都無使用痕，由此推測，這種鬥彩底與口緣的打磨現象，應是在宮內處理的，而且是在新盃要使用前才處理的。至於其它青花小杯，則沒有如此的處理。由這一點微小的地方，可以看出這些鬥彩器，是爲了特殊人物之使用而燒成的。

## 十二 · 成化鬥彩與嘉靖窯

在成化帝之後的弘治帝，自出生時，因爲宮內萬貴妃的全面掌控與鬥爭，在弘治幼小時內心所烙下的印痕，應是非比尋常。因此在日後，雖然成爲皇帝至上之尊，但只專寵張皇后一人，後宮也只有正宮一人有子嗣。在帝皇時代裡，正宮之子的正德皇帝，一出生便是所有的寵愛加於一身，也造成日後任性與荒唐的結局。由於正德沒有子嗣，所以就迎接北陸興王厚熜來當皇帝。在正德的遺詔裡以「惟在繼統得人，宗社生民有賴。」（註98）就是由於這個「繼統」，興王厚熜要進紫禁城時便開始起一連串的爭執，宮廷大臣要興王厚熜以繼嗣之名

註98：『國榷』卷五十一 P.3216，武宗正德十六年三月戊辰　頒遺詔曰。朕以菲薄。紹承祖宗丕業。十有七年矣。…。惟在繼統得人。宗社生民有賴。吾雖棄世。亦復奚憾焉。皇考孝宗敬皇帝。親弟興獻王長子厚熜，…。

入即帝位。最後以繼統之名由大明門入即帝位<sup>(註99)</sup>。但是這一繼嗣與繼統爭執一直斷斷續續的上演，其母妃要進紫禁城時，也因以皇太后身份，或一藩王妃身份入宮門而爭執<sup>(註100)</sup>。接著嘉靖帝讓禮部考證上父親興獻王、祖父孝廟的典禮及對待母親的禮儀<sup>(註101)</sup>，並直接諭禮部將興獻王稱帝，母妃稱后<sup>(註102)</sup>，過二個月諭帝、后之前加皇字<sup>(註103)</sup>。一連串的動作，於是紛紛引起大臣議論與諫言<sup>(註104)</sup>。皇帝在上興獻帝的冊文裡自稱孝子<sup>(註105)</sup>，如此一來有父子的關係，皇位傳接，理所當然。基於此，便派遣禮部侍郎賈詠詣安陸，上興獻帝號<sup>(註106)</sup>。有了帝號，興獻陵廟易黃瓦也是理所當然的事<sup>(註107)</sup>，並以陵稱之<sup>(註108)</sup>。對於這件事大臣建言，請稍作斟酌，因帝位是由孝宗承接而得之，建議以皇考稱孝宗，而稱興獻帝為本生考，於是起了大禮君臣之爭。為了大禮君臣屢爭，激怒了皇帝，有些大臣被奪俸三月<sup>(註109)</sup>。群臣對於此事耿耿於懷，愈想愈覺得要抗爭，於是群體相率到左順門伏候，

註99：『國榷』卷五十二 P.3219，武宗正德十六年四月癸卯　至都門禮部員外郎楊應奎上儀注于行殿云：自東安門入，宿文華殿如皇太子即位禮。上覽謂右長史袁宗皋曰：遺詔以孤嗣皇帝位，非皇子也。此狀云何。對曰：殿下聰明仁孝天實啓之。大學士楊廷和再請，不允。于是皇太后命即日上箋勸進。上受箋行殿自大明門入，謁几筵，朝太后，見皇后出。御奉天殿即皇帝位，頒詔大赦，詔曰：朕承皇天之眷命，賴之源脉。奉慈壽皇太后之懿旨，皇兄大行皇帝之遺詔，屬以倫序入奉宗祧。…祇告天地宗廟社稷。…其以明年為嘉靖元年，大赦天下。…。『國榷』卷五十二 P.3233，武宗正德十六年七月壬子　進士張璁上言：皇上以興獻世子入繼武宗皇帝統，非繼孝宗也。今以後武宗則弟，以後孝宗則自有子。奈何舍獻王勿考，而考孝宗，使獻王有子而無子，皇上有父而無父哉。上心是之。而未能決，姑報聞。
註100：『國榷』卷五十二 P.3240，武宗正德十六年九月丁巳　上自定儀聖母入正陽大明門中道，命錦衣衛治母后儀仗。
　　　　『國榷』卷五十二 P.3241，武宗正德十六年九月丙子　議大禮上諭楊廷和曰：興獻王獨生朕，既不得承緒，又不得徽稱如，罔極何煩。卿其曲為朕地。廷和等仍執如初。
註101：『國榷』卷五十二 P.3237，武宗正德十六年八月庚辰　禮部上興獻王典禮，仍令再議。又請考孝廟、母慈壽皇太后，報聞。
註102：『國榷』卷五十二 P.3242，武宗正德十六年十月己卯　諭禮部興獻王稱帝，母妃稱后。憲廟貴妃邵氏稱皇太后。
註103：『國榷』卷五十二 P.3247，武宗正德十六年十二月己丑　諭加興獻帝后皇稱，閣部臣力爭，楊廷和封還御詔。上勉以順旨行之。
註104：『國榷』卷五十二 P.3251，世宗嘉靖元年正月壬戌　禮部請修省。又言：興獻帝后皇稱，于正統之親無別。恐不可告郊廟，播天下。科道交章論泪。給事中安磐言：興為藩國，不可加于帝號之上。獻為諡法，不可加于生存之母。御史李儼言：慈壽母妃，分均體敵，恐生群小之心，漸搆兩宮之隙。程啓充言：虞舜不後瞽瞍，光武不封南頓君，禮無二本。自古已然，俱報聞。
註105：『國榷』卷五十二 P.3254，世宗嘉靖元年三月戊申　諭內閣興獻帝冊文，朕宜稱孝子。楊廷和等難之。不報。
註106：『國榷』卷五十二 P.3255，世宗嘉靖元年三月戊辰　遣成國公朱輔、禮部侍郎賈詠詣安陸，上興獻帝號。
註107：『國榷』卷五十二 P.3275，世宗嘉靖二年二月丙申　易興獻陵廟黃瓦。
註108：『國榷』卷五十三 P.3297，世宗嘉靖三年三月丁丑　詔安陸松林山曰顯陵。
註109：『國榷』卷五十三 P.3297，世宗嘉靖三年三月戊辰　吏部尚書喬宇等屢爭大禮。請于孝宗稱皇考，于興獻帝稱本生考，不聽。翰林修撰唐皋，編修鄒守益等，給事中張翀等，御史鄭本公等，各疏止。奪俸三月。

或呼孝宗皇帝，聲淚徹達內殿。皇帝齋居在文華殿，再次諭退。大臣不從，皇帝一怒之下，命記下諸臣名氏，並嚴懲其帶頭者（註110）。這即是所謂嘉靖「大禮之爭」事件。事件之後，皇帝仍然依照計劃進行，將孝宗移作旁系，稱之皇伯考，孝宗后稱皇伯母。自己的父親獻皇帝稱皇考，聖母稱皇太后（註111）。如此，三年半的堅持，孝敬父母的世宗，終於完成心願，不但將父母歸位於帝后系統，也完成了與成化帝帝系直接傳承的正統性，所以說：「朕本憲純皇帝之孫，恭穆皇帝之子。」（註112）在世宗即位的前四年，由實錄及其它記載中，可以看到嘉靖帝努力的重點是帝位直系的傳接，以代表其正統性。這件事主導是皇帝，大臣雖有正反兩面，各有所據。握有主導權的皇帝是佔有絕對的優勢，相關事宜逐次進行，在這種情況下，景德鎮瓷器的製作是否也有所影響。我們可以看到，成化之後的弘治及正德二朝，並沒有繼承成化窯風格鬥彩的燒造，推究原因，一則成化鬥彩須多次入窯，燒造成本昂貴。弘治時，國家經濟已逐漸衰退，大臣們也一再請皇帝節省用度。另一則是這些屬於成化時期的「奇巧異物」，對於弘治帝而言，應是不愉快之物。所以瓷器的燒造，不以成化鬥彩為樣本也是當然。但是嘉靖窯卻出現了類似成化窯風格的鬥彩。在故宮藏瓷中，一些嘉靖窯鬥彩，其構圖、紋飾、造型都取自成化窯，再加以組合變化，例如嘉靖窯鬥彩如意雲芝碟展品（品目說明186），由成化窯的小尺寸變大。成化窯的鬥彩團花果馬蹄盃變成尺寸加大的霽青釉展品（品目說明202）。另外嘉靖窯鬥彩折枝花卉盃展品（品目說明195）、嘉靖窯鬥彩嬰戲盃展品（品目說明200）、嘉靖窯賞菊盃展品（品目說明198）等都是以成化窯為樣，但是，這些器物並沒有一心一意地要與成化窯「毫髮未爽」為目標而製造。而是取其樣式、精神，加上自然的當代風格。綜合這一類的嘉靖窯鬥彩所具的特點是：胎黃帶灰暗，青花色淡呈灰暗，線條細弱，彩釉薄且不明

註110：『國榷』卷五十三 P.3304，世宗嘉靖三年七月戊寅　群臣朝罷。以前疏末下，相率詣左順門伏候，或呼孝宗皇帝，聲淚內徹。上齋居文華殿，再諭退。不從上怒。命錄諸臣名氏，其首事豐熙張翀、余翱、余寬、黃待顯、陶滋、相世芳、毌德純下獄。修撰楊慎，檢討王元正，撼門大哭，群臣皆哭。上怒，逮五品以下員外郎馬理等百三十四人于獄。四品以上及司務等皆待罪。

註111：『國榷』卷五十三 P.3309，世宗嘉靖三年九月丙寅　定大禮。稱孝宗敬皇帝曰：皇伯考，昭聖康惠慈壽皇太后曰：皇伯母，恭穆獻皇帝曰：皇考，章聖皇太后曰：聖母，擇日祭告，頒詔天下。

註112：『國榷』卷五十三 P.3309，世宗嘉靖三年九月丙子　詔曰。朕本憲純皇帝之孫。恭穆皇帝之子。…矣尊稱大禮。屢命廷議。…而名未正，因心之孝，每用歉然。已告天地各宗廟社稷。稱孝宗皇帝曰：皇伯考，昭聖皇太后曰：皇伯母，恭穆獻皇帝曰：皇考，章聖皇太后曰：聖母。各正厥名，天倫無悖，朕方同心以和典禮之衷。敬事以建臣民之極，期以得萬國之歡心。致天人之祐助，布告中外，咸使聞知。

亮，與成化窯鬥彩之間有很大的不同。這表示景德鎮經過了弘治、正德，到了嘉靖時期，其所採用的青花、彩釉料已與成化時期有所不同。據此，再來探討一批帶有成化款的鬥彩，如成化款鬥彩十字杵洗展品<sup>（品目說明189）</sup>，與此同器形在上海博物館藏有一件嘉靖款，器內紋飾爲鬥彩四季果、成化款點彩花卉十字杵小洗展品<sup>（品目說明193）</sup>、成化款青花嬰戲圖洗展品<sup>（品目說明191）</sup>、成化款點彩賞菊盃展品<sup>（品目說明196）</sup>、成化款點彩花蝶盃展品<sup>（品目說明192）</sup>，此類型成化款的盃在景德鎮珠山有出土，但尺寸稍大，青花色青，彩釉明亮，故宮舊藏的點彩花蝶盃與其有所不同。這一批成化款的瓷器，其胎、彩釉與筆繪都與嘉靖窯的鬥彩相近，特別是鬥彩十字杵洗之類的，胎底都厚重，這與正規生產的成化窯品，包括特殊生產的鬥彩有相當大的差異。而且，書底款之青花相當淡而暗，字細弱無力，有幾件在燒成後，底款有被磨除痕存在，不知何時、其意圖爲何。

因此，嘉靖窯的這一批鬥彩瓷之製作，是否在嘉靖帝正努力將自己與成化帝做正統接繼的時期所製作的。嘉靖帝信奉道教，即帝位之初期，由於是外來的皇帝又年輕，以政事爲重，等帝系的正位有所掌握後，對於道教的信奉越信越深。嘉靖八年時，下令禁止京師佛會<sup>（註113）</sup>。嘉靖十五年五月大力禁毀佛教，毀大內大善殿佛骨萬三千餘斤，銷金銀佛像百六十九軀<sup>（註114）</sup>。由此而觀，上述這一批同質地、同風格爲數不多而特殊的嘉靖窯鬥彩及成化款瓷，包含內帶有佛教十字杵及梵文裝飾的嘉靖窯青花花鳥紋小洗<sup>（品目說明63）</sup>等之器物，應是在確立與成化帝之正統帝系時期，嘉靖八年禁佛之前所生產燒造的，否則有佛教符號的十字杵及梵文裝飾的器物，應是會被排斥的。事實上，嘉靖帝對於瓷器亦有一份關心，在嘉靖八年禁京師佛會之年，監督景德鎮燒造瓷器的內官擾民，太監張謨往上報，但皇帝卻不聞，仍如故<sup>（註115）</sup>。嘉靖十一年饒州知府祁敩，因陶器稽誤，被捕入獄<sup>（註116）</sup>。由於道教尚青（即藍色），曾在文華殿召大臣共賞青爵<sup>（註117）</sup>。在嘉靖窯的瓷器中有相當多的霽青瓷器，青花

註113：『國榷』卷五十四 P.3398，世宗嘉靖八年三月申子　禁京師佛會。
註114：『國榷』卷五十六 P.3528。
註115：『國榷』卷五十四 P.3410，世宗嘉靖八年十月癸亥　太監張謨言：饒州陶器，近遣內臣，擾甚。工部覆如之。上不聞，仍如故。
註116：『國榷』卷五十五 P.3461，世宗嘉靖十一年二月乙巳　饒州知府祁敩，坐陶器稽誤，逮獄謫。
註117：『國榷』卷五十六 P.3501，世宗嘉靖十三年四月己丑　上御文華殿。召輔臣張孚敬、李時尚書汪鋐武侯郭勛觀青爵，（註：江西所進祭器），賜酒饌。復書宣宗閱輿地圖詩一章及和詩示之。

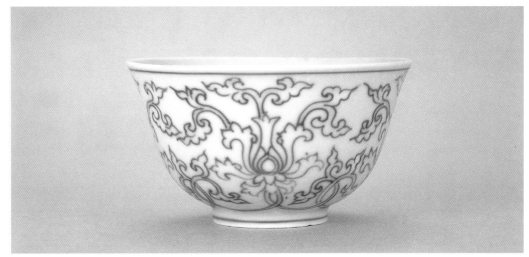

**成化窯青花轉枝寶蓮紋盃** 高 4.7 公分　口徑 8.6 公分　足徑 3.4 公分

或彩瓷之紋飾，除了制式的龍鳳紋之外，都以道教之吉祥紋為取，如：白雀之瑞、萬歲芝山、白鹿、白兔、五色芝。白龜、雙穗禾、壽桃等，都是嘉靖窯瓷器常見的紋飾。

　　因此，嘉靖窯所製作的這一批嘉靖款及成化款的鬥彩瓷應是在嘉靖八年之前燒造的，或是嚴格一點，應說是在嘉靖三年完成獻皇帝稱皇考，聖母稱皇太后與成化帝直接傳承的帝系安排時期所燒造的。這一批嘉靖窯及成化款的鬥彩瓷不論其式樣、彩釉、紋飾都只是借成化瓷的「影子」而已，並非如萬曆之後，因其價貴而「仿」，這是它可愛之處。

## 結語

　　在故宮 2003 年夏秋季展成化瓷的展品中對於製作系統、制式的傳承，以及紋飾的取捨組合，可以看到因時代的演進而有所變化。一個美術品講求真善美，有真有善而後美，成化瓷將已經存在的技術及原料加以運用，並發展出秀麗柔和帶有自我風格的產品。隨著時代的進行，名聲愈來愈響，也造成各朝各代仿品不斷地出現。但不管如何，純真而有自我風格的產品是美術品的原點所在，所以有技術、有原料，再加上有「心」，賞心悅目的作品便能出現。成化朝所創造出來的自我風格的產品，應是帶給現今技術高超、原料豐富的我們一個很大的啟示。一個時代有一個時代的自我風格，才能成為當時代的作品而流傳下來。在品目說明的簡單解說中，有濃、淡，生動、平板，重筆、輕筆等等屬於感覺性的詞句，希望讀者能以實物，作一相互的比較，以期了解這些感覺性的詞句所要表達的意思。

　　以上提供一些成化時期的背景及宮中收藏的情形等等，以期能對成化官窯做更進一步的瞭解。不足之處甚多，乃請方家指正。承蒙蘇士比亞洲總裁 Mr. Julian Thompson 的英譯。亦感謝何政廣先生的支持，在此一並致謝。

# CHENGHUA PORCELAIN IN HISTORICAL CONTEXT   Ts'ai Ho-pi

Throughout history up to the present day the more famous Chinese ceramics such as Song dynasty *guan* and Ru ware, Ming dynasty Chenghua porcelain, Qing dynasty *famille rose* and others have enjoyed the highest reputation. The National Palace Museum of Taiwan holds not only a large quantity of ceramics but many of exquisite quality. This article attempts to clarify the historical development of Chenghua wares.

## HISTORICAL RECORDS OF CHENGHUA PORCELAIN

Since early times Chenghua porcelain has been considered important in narrative chronicles. The scholar Zhang Yingwen (fl. 1530-94), author of the *Qing Mi Cang*, writes in the chapter 'Discussion of Ceramic Wares':

> During our time wares of the Xuande (1426-35) court are considered to be of fine and sub stantial quality and have a hint of a very subtle orange-peel effect. The ice-crackle and eel-blood markings almost rival those of *guan* and Ru wares. Furthermore there are wares with *anhua*, red and blue decoration, the likes of which have never been seen before. They are the masterpieces of a generation and far surpass those of the Longquan and Junzhou areas. There are also Yuan dynasty *shufu*-marked wares, delicately marked Yongle (1403-24) blue-and-white cups and Chenghua *wucai* grape cups, all of which are worth having, but still fall below those wares of the Longquan kilns.[1]

Except for the mention in this document of Song. Yuan and early Ming imperial wares, the author, who himself was still close to that period in time, regarded Chenghua porcelain as important enough to be mentioned. However, he only mentions that Chenghua grape cups "fall below those wares of the Longquan kilns".

An assessment of Chenghua ceramics in the Wanli period (1573-1620) can be found in Shen Defu's (1578-1642) *Wanli Ye Huo Bian* where he writes:

---

[1] Yishu Congshu, Qing Mi zang, Shijie Shuju, 1988, juan 1, pp. 244-5

This reign's ceramic wares with blue decoration on a white ground filled in with the five colors, are the crown of the past and the present. Xuande wares were the most expensive but today Chenghua wares have also become expensive, surpassing those of Xuande. Both periods have been endowed by heaven and give attention to the small arts; they display such fine workmanship! The patterns include the Eight Buddhist Emblems, the Five Sacrificial Objects, a design of grapes, the Indian lotus, as well as confronted chickens, hundred birds and figural subjects.[2]

The *Wanli Ye Huo Bian* further notes about Chenghua porcelain:

The Chenghuang temple was established to the west of the city... As for ceramic wares, the most expensive ones are Chenghua, followed by those of Xuande. They are mostly cups and wine cups. At the beginning they cost just a few pieces of gold and when I was a child they still were not considered precious, but after a short time, when I came to the capital to be instructed, each pair of Chenghua wine cups was worth a considerable amount of silver and gold, and even if I had attempted to obtain a piece I would not have been able to.[3]

The above two quotes show the shift in appreciation of Chenghua wares from the Jiajing (1522-66) to the Wanli period.

From the collectors' seals in the National Palace Museum collection of paintings and calligraphy one can see that a fair number of pieces belonged to the renowned collection of the 'Pavilion of the Heavenly Flute' of the collector and painter Xiang Yuanbian (1525-90). However, since seals were not put onto objects to record their ownership, we have no evidence of vessels that might have come from his collection. There is a book titled *Jianzhu Xiang Shi Lidai Ming Ci Tupu* ('Xiang's Pictorial Register of Famous Porcelains of Successive

[2] Wanli Ye Huo Bian, Zhonghua Shuju, 1980, juan 26
[3] Op.cit., juan 24

Generations Revised') where many Chenghua pieces are recorded. Today this particular register has been confirmed to be a late Qing copy and can no longer be used as evidence, but it is possible that such a register of Xiang's collection did exist.[4]

If we look at pre- and post-Kangxi (1662-1722) documents, we find several reports which show how highly Chenghua porcelain was rated and appreciated and what changes took place during the late Ming. In the *Bowu Yaolan* ('Essential Study of Curiosities'), attributed to the scholar and official Gu Yingtai (died after 1689), it is recorded in the chapter 'New and Old Rao Kilns':

> In ancient times the wares fired by the Rao kilns [i.e. at Jingdezhen] and offered in tribute to the Emperor had a thin and glossy body. Blue-and-white wares were rarer than Ding wares. Next came the wares fired during the Yuan dynasty with a small foot and the characters *shufu* incorporated into the moulded design, which had significant value and moreover were not easy to acquire, like the *yashoubei* ('cups to encompass with the hand') of the Yongle period of the Ming dynasty. ...As for the masterpieces of the Chenghua kilns, nothing surpasses the *wucai* grape stemcups with shallow body and slanting rim, a pattern much more beautiful than those of Xuande cups. As for chicken cups where a hen and chicks among grasses are picking at insects, wine cups with figures and lotus, shallow cups with the Five Sacrificial Objects, small cups with insects among grasses, paper-thin blue-and-white wine cups, small *wucai* saucers with regular patterns, incense boxes, all kinds of small jars-they all are exquisite and beautiful and have admirable qualities. ...I rate blue-and-white Chenghua wares not equal to those of the Xuande kilns but *wucai* Xuande pieces not equal to those of the Chenghua court. The blue of the Xuande wares was *suponi* blue [imported cobalt], but later the supplies dried up and by the time of Chenghua all the blue used was 'common blue'

[4] Ts'ai Ho-pi, Zhongguo Yishu Wenwu Taolun Hui, Taibei, 1991

傳世品 成化瓷

[native cobalt]. The *wucai* of the Xuande kilns was deep and thickly piled on and for this reason was not very beautiful; but the five colors of the Chenghua wares were light and thus lively. This is only how it appears to me.[5]

In this report comparisons are made between the new and old wares manufactured by the Jingdezhen kilns. The author thought Chenghua blue-and-white could not compare with Xuande blue-and-white because the latter used imported cobalt while by the time of the Chenghua period native supplies were used. He also thought that Xuande polychrome wares could not compare with Chenghua ones because Xuande pigments were heavy and not as vibrant as those used in the Chenghua period. Among all wares grape stemcups are singled out. In another chapter the problem of materials is discussed and the commentary displays a deep understanding of porcelain.

Another record, the *Rong Cha Li Shuo* by Cheng Che of the late Ming and early Qing dynasty, states:

> If among all the preceding dynasties one distinguishes the ultimate of all wares from the Yongle, Xuande, Chenghua, Hongzhi [1488-1505], Zhengde [1506-21], Jiajing, LongQing [1567-72] and Wanli imperial kilns, Chenghua comes first, followed by Xuande, Yongle and Jiajing. There are also beautiful objects from the Zhengde, Hongzhi, LongQing and Wanli periods. The important features are the body material of *zibai* ('purple-white') clay, the application of the glaze, the firing method and the blue painting. Three things to be avoided are 'gu' ('bones') which appear when the glossiness of the glaze is incomplete, 'mie' ('waste') when the piece is warped, and 'mao' ('reeds'), a crawling of the glaze. Chenghua wares such as the chicken cups with a hen and chicks among grasses picking at insects, wine cups with figures and lotus, small cups with insects among grasses, paper-thin blue-and-white wine cups, five-colored grape

[5] Bowu Yaolan, juan 2, pp. 8-10

stemcups with slanting rim and shallow body, small saucers with regular patterns, incense boxes and small jars are all polychrome wares. A cup of tea in such a Chenghua cup is dearer than wine, colored wares are dearer than blue-and-white, and dearest and most appealing of all are the so-called chicken cups with pecking and confronted chickens. During the time of Shenzong [Wanli], the emperor liked to use them. A pair of Chenghua cups was already worth 10,000 cash. Chenghua and Xuande stemcups are still not the most expensive; there is also Xuande sacrificial red ... there are *yashoubei* of the Yongle kilns ... Jiajing tea cups ... Yongle wares are strong and thick, Chenghua wares thin, the Xuande blue is rather light, the Jiajing blue rather dark, the Chenghua blue is 'common blue' [native cobalt], Xuande blue is *suponi* [imported cobalt], Xuande polychromes do not equal those of Chenghua, where the depth and subtlety are approaching those of a painting.[6]

In this part of the document every important Ming ware is mentioned and discussed, and the Chenghua kilns are listed in first position.

In the time of Kangxi the well-known scholar Zhu Yizun (1629-1709) stated in the *Gan Jiu Ji Xu*:

When I was a child, I saw my grandparents entertaining guests mostly with porcelain bowls dating from the Xuande period. Chenghua-marked pieces were also in use and there were more recent Jiajing wares. The wine cups had chickens confronted among grasses and were called 'chicken cups'. And as for products of the Wanli kilns, ...Wanli wares were worth several pieces of gold, but marked Xuande and Chenghua pieces were twice or several times that. Chicken cups were not obtainable in the city for less than five pieces of white gold and those who did have the means to buy them greatly cherished them.[7]

〔6〕 Qing Cheng Che Zhuan, Rong Cho Li Shuo, juan 11, pp. 5-6
〔7〕 Jingdezhen Taoci Shigao,Sanlian Shudian, 1959, p. 249

Emperor Kangxi's literature and poetry tutor, Gao Shiqi (1645-1703), also called Jiangcun, mentioned in Gao *Jiangcun Ji*:

> Chenghua chicken cups, palace bowls and cinnabarred dishes are the most exquisite. Their value surpasses those of Song wares.[8]

To sum up these records: The *Bowu Yaolan*, where it records Chenghua wares, first mentions wucai grape stemcups and wine cups and second, chicken cups. Although grape stemcups are mentioned in the *Rong Cha Li Shuo*, it was the chicken cups that were at the top of the list. During the Wanli reign a pair was reputedly worth 10,000 cash. It is because of this reference that later, whenever Chenghua polychrome wares are mentioned, chicken cups are picked out as the most representative and their high value is remarked upon. In the Gan *Jiu Ji Xu* grape stemcups are no longer even mentioned and only chicken cups are specially recorded as unobtainable for less than five pieces of white gold. The *Gao Jiangcun Ji* says that the value of Chenghua chicken cups surpasses that of Song wares. This means that during the Wanli period Chenghua porcelain rose in importance to become the most expensive ware and while at first grape stemcups were the most highly praised and expensive, by the time of Kangxi, chicken cups had taken their place, and by the Qianlong (1736-95) period grape stemcups were no longer even mentioned.

Today far fewer grape stemcups than chicken cups are extant. Is it because they were manufactured in smaller quantities? If so the likelihood for grape stemcups to be found outside the palace would have been limited and they would gradually have become less and less well known. Thus chicken cups could have become the most representative Chenghua porcelains. It is noteworthy that from the Jiajing period in the Ming dynasty to the mid-Qing period chicken cups were much copied while copies of grape stemcups are hard to find.

[8] Ibid

Because Chenghua porcelains were appreciated and highly valued during the Kangxi period, it is natural that copies were produced. The fact that famous pieces of earlier generations were copied has been recorded among others by Liu Tingji, author of the *Zaiyuan Zazhi*:

> Porcelain started with Shizong's [r. 954-9] Chai ware. That is close to 1000 years ago. The only thing that has been left are Chai ware sherds. The ware likened to 'clear sky after rain' can no longer be found. Henceforth only *guan*, *ge*, Ru and Ding are costly and obtainable but not in great quantity. As for Chenghua *wucai*, *anhua* and thin-bodied wares, the price of a pair of chicken cups is 100 pieces of gold and they are difficult to purchase, not are there many. The wares produced by the imperial kilns of the present dynasty surpass those of previous generations. ...Recently copies from Lang's kilns have become expensive.[9]

Liu Tingji (fl. C. 1700-1725), a deputy assistant to the long-term governor of Jiangxi, Lang Tingji (1663-1715), and Cao ZiQing (1658-1712), superintendent of the Imperial Textile Factories of Jiangning, lived and served as civil officials from mid to late Kangxi. Cao was Cao Yin, grandfather of the author of the 'Dream of the Red Chamber', Cao Xueqin. Cao Yin had a close personal relationship to Zhu Yizun (1629-1709). Cao Yin contributed to the printing of Zhu's *Pushuting Ji*, and the preface of Cao Yin's Lianting Shichao was ghost-written by Zhu Yizun. The National Palace Museum's old Qing dynasty collection contains a white porcelain dish presented by Cao Yin to which a yellow offering label is still attached. Nearly everyone in four generations of Cao Yin's family was particularly found of works of art. On the tribute list of objects presented by Cao Xi (Cao Yin's father) to the Kangxi emperor, there were a Song dynasty 'water-chestnut' vase, *ge wares*, Ding wares and, among other objects presented, Cao Yin had also bought three copies made by Lang's kilns and was rebuked by the Kangxi emperor: "Recently who knows with how many ceramics I have been cheated".

[9] Zaiyuan Zazhi, 1717, juan 4

Cao Xueqin also wrote about this subject in his book *Dream of the Red Chamber* and used Song dynasty Ru, *guan*, Ding and other types of ceramics as the subject of various interludes displaying his extensive and erudite connoisseurship of antique ceramics. In his text he also mentions Chenghua ware:

Adamantina hurried off to make tea. Having heard a good deal about her, Bao-yu studied her very attentively, when she arrived back presently with the tray. It was a little cinque-lobed lacquer tea-tray decorated with a gold-infilled engraving of a cloud dragon coiled round the character for 'longevity'. On it stood a little covered tea-cup of Cheng Hua enameled porcelain. Holding the tray out respectfully in both her hands, she offered the cup to Grandmother Jia.

'I don't drink Lu-an tea', said Grandmother Jia.

'I know you don't', said Adamantina with a smile.

'This is Old Man's Eyebrows.'

Grandmother Jia took the tea and inquired what sort of water it had been made with.

'Last year's rain-water', said Adamantina.

After drinking half, Grandmother Jia handed the cup to Grannie Liu.

'Try it', she said. 'See what you think of it.'

'Hmn. All right. A bit on the weak side, though. It would be better if it were brewed a bit longer.'

...Just as Adamantina was about to fetch cups for the girls, an old lay-sister appeared at the door carrying the empties she had been collecting in the foyer.

'Don't bring that Cheng Hua cup in here', said Adamantina. 'Leave it outside.'

Bao-yu understood immediately. It was because Grannie Liu had drunk from it. In Adamantina's eyes the cup was now contaminated... Bao-yu stopped to have a word with Adamantina.

'That cup that the old woman drank out of: of course, I realize that you can't possibly use it any more, but it seems a shame to throw it on one side. Couldn't you give it to the old woman? She's very poor, and if she sold it, she could probably live for quite

a long while on the proceeds. What do you think?'

Adamantina reflected for some moments and then nodded.[10]

This paragraph shows that the value of a Chenghua *doucai* cup was something out of the ordinary. The *Zaiyuan Zazhi* records that Lang's kilns copied Xuande and Chenghua wares exceptionally well. This shows how high the repute of Chenghua wares was at this time. Among the grand families who provided public officials for successive generations each and every member longed to own Chenghua porcelain and willingly spent money it.

## ARCHAEOLOGICAL EVIDENCE FOR CHENGHUA PORCELAIN

Two Chenghua *doucai* cups were excavated from a Qing dynasty tomb in the western suburbs of Beijing (now in the Shoudu Museum, Beijing, see pattern list, D25). They have a fine and thin body, smooth and glossy glaze and an elegant yet simple decoration. In the same tomb there were also Jiajing *doucai* wares, Wanli *wucai*, Chenghua blue-and-white bowls (now also in the Shoudu Museum, see pattern list, B35) and Wanli blue-and-white cups, a white-glazed *anhua* ewer, a yellow-glazed basin, as well as jade ornaments and bronzes. The principal tomb owner was the seven-year old granddaughter of Soni (d. 1667), a high official who served as one of the four regents during the Kangxi emperor's minority. Her father was Songgotu (d.c.1703), a Grand Secretary and Grand Tutor of the Heir Apparent. The Ming ceramics in this lavishly furnished tomb would not have been considered as objects for daily use and the contents of this tomb show how much the family of Songgotu must have admired porcelain.

Examples of imperial Chenghua wares excavated from tombs are otherwise scarce, which reflects their extreme rarity. A Chenghua blue-and-white tripod censer with a Tibetan

[10]Cao Xueqin, The Story of the Stone, translated by David Hawkes, vol. 2, Harmondsworth, Middlesex, 1977, pp. 312-15

inscription, with a rounded mouth, flat base and drum-shaped body, was excavated from a tomb of the 16th year of Chenghua (1480). This piece is now in the Palace Museum, Beijing (see pattern list, B6).

In a Ming tomb (northwest of Jinbenshen village in Qingjiang county, Jiangxi province) a blue-and-white porcelain censer with a composite flower scroll was excavated, which is described as follows: "Height of the censer is 10 cm, diameter 13.4 cm, depth inside 8.8 cm. It is of circular bamboo-segment shape. On the base where the body is exposed, there is written in running script within a black circle "Brought back having passed through Jingdezhen on an auspicious day, 7th month of the 20th year of Chenghua (1484) at Jianghebi". This piece bears no reign mark and belongs to the non-imperial wares; its inscription was added later. It is decorated with a flower scroll which can similarly be found on some porcelains of Chenghua mark and period, which shows that imperial and non-imperial wares mutually influenced each other.

## THE CONNECTION BETWEEN XUANDE AND CHENGHUA WARES

Most of the Chenghua pieces which continue the Xuande style are blue-and-white bowls and dishes made for daily use within the palace. Particularly the shapes of the early Chenghua pieces are similar to those of the Xuande period. The rounded foot compares closely both in height and in its straight outline to Xuande wares. Base and rim are thicker than on late Chenghua wares. The cobalt blue can be deeper, the brush strokes stronger. On those blue-and-white pieces with relatively high, straight foot the designs mostly come from the Xuande period. When comparing the designs, it becomes clear that Chenghua porcelain is more elegant and graceful than that of the Xuande period.

Between Xuande and Chenghua intervened the interregnum of the reigns Zhengtong (1436-49), Jingtai (1450-56) and Tianshun (1457-64), which lasted for almost thirty years. *The Jiangxi Dazhi* ('Gazetteer of Jiangxi') records about this period:

> First troops were mobilized and then discussions took place to stop the making of

porcelain, and allow the people to rest... At the beginning of Zhengtong it began to stop and by Tianshun an official was sent to oversee the kilns as before.[11]

This reference is generally taken to mean that during most of this period no imperial porcelain was fired. The fact that porcelains with reign marks from these three periods are non-existent seems to confirm this. It is possible that the ceramics in daily use in the palace were still those from the earlier periods of Yongle and Xuande when great quantities of porcelain had been fired. However, the *Guo Shi Wei Yi* mentions:

> During the time of Zhengtong, there was serious punishment at Raozhou for firing privately ordered specially-colored ceramics. This was decreed by the eunuch Wang Zhen, so it could not easily be disregarded.[12]

This shows that some porcelain was fired in the Zhengtong period. There are many recorded references to Wang Zhen's dictatorial power.

There is no way to know why between the periods of Zhengtong and Tianshun porcelains had no reign marks, but it is possible that after the Tianshun emperor took the throne Imperial Superintendents were again dispatched to the kilns. In the National Palace Museum's Qing dynasty collection there is a large quantity of unmarked porcelains where the patterns, the treatment of the foot and the general workmanship all resemble those of the Xuande period. The pieces do not have the strength of Xuande wares, but they are more powerful than early Chenghua wares and seem to fall between the Xuande and Chenghua periods and to have been fired during the interregnum. Nevertheless it is not clear why the practice of putting on reign marks which was already quite prevalent during the time of Xuande, was then abandoned, and eventually revived again during the Chenghua period.

[11] *Jiangzi Dazhi*, 1597, juan 7, pp. 1 and 3
[12] *Taoci Pulu*, p. 5

Of the polychrome dishes with ducks in a lotus pond the Xuande examples are without doubt the most lively. They are also the most elegant polychrome wares of the Yongle and Xuande periods excavated at Jingdezhen. Among the polychrome development from Yongle to Xuande the lotus-pond and duck motif is the most special. But when one compares it to Chenghua grape stemcups and chicken cups, it is exactly as was criticized in the *Bowu Yaolan*, that "the *wucai* of the Xuande kilns was deep and thickly piled on and for this reason was not very beautiful; but the five colors of the Chenghua wares were light and thus lively." Of the Chenghua polychrome wares only the lotus-pond and duck dishes have thicker bases, circular six-character marks, sharply defined rims, higher and straighter footrings and a bolder calligraphy than other Chenghua patterns. Although the colors of polychrome grape and chicken cups are clear and beautiful, the underglaze blue is rather soft. The rims are rather finely potted, the footrims shallower. The inside base is thinner and most of the marks are six-character marks within a double square. These points all highlight the differences between the earlier and later periods.

## TECHNOLOGY AND TERMINOLOGY OF CHENGHUA POLYCHROME PORCELAIN

Because of the fame of Chenghua *doucai* wares, they today tend to represent Chenghua porcelain in general. Actually, the use of the tern *doucai* for polychrome wares appeared quite late. In the *Gegu Yaolun* (The Essential Criteria of Antiquities'), in the paragraph on 'Old Rao wares' it reads: "There are blue-and-white and *wucai*-decorated ones. They are quite common. "[13] This book was compiled during the reign of Hongwu (1368-98) but when it mentions "*wucai*-decorated ones" no one knows what it is referring to. There is archaeological evidence of Yongle polychrome wares, for example, a small green-and-yellow incised dragon dish and a small incised iron-red ground green dragon dish.[14] This type of ware can be called

[13] Cao Zhong, Guyao Qilun, juan 2, pp. 49
[14] Hong Kong, The Tsui Museum of Art, Imperial Porcelain of the Yongle and Xuande Periods Excavated from the Site of the Ming Imperial Factory at Jingdezhen, Hong Kong, 1989, cat.nos. 29 and 30

polychrome ware; but whether we can push the origins of *wucai* back to Hongwu or even further, to the Yuan dynasty, and whether this group of polychrome wares is related to *fahua* wares is still uncertain. As for polychrome wares mentioned in the *Qing Mi Zang* or in later texts, we know that the term *wucai* was used to designate this type. Only when polychrome wares were discussed in the *Nan Yao Biji* ('Notes on the Southern Kilns') did the terminology become clearly defined:

> Chenghua, Zhengde and Jiajing all had *doucai*, *wucai* and *tiancai* wares. For the first, blue is used to partly outline birds and flowers on a cup, then colors are applied, filling in the rest; this is called *doucai*. It is called *tiancai* when double blue lines are used to outline birds, flowers and people, and after it is fired, enamels are applied, filling in the outlines with the five colors. *Wucai* is the use of five colors both to outline and fill in. [15]

This explanation is fairly clear. If we look at Xuande and Chenghua polychrome wares, we can see that the group of lotus-pond and duck dishes and the chicken cups, where first some contour lines were used to sketch a design and then overglaze enamels added, represent the so-called *doucai* technique. The shallow cups with Five Sacrificial Objects and *lingzhi* cups on the other hand were first entirely outlined in blue, with color being applied only to fill in the outlined spaces; this represents the *tiancai* style. However, it has become customary to call all polychrome wares with underglaze-blue outlines, whether partial or complete, *doucai* wares; this makes the terminology more convenient to use.

Accurately, chicken cups belong to *doucai* and grape cups to *tiancai*. However, there two have something in common that other polychrome wares are lacking. Underglaze blue, whether used for partial or complete outlines, is painted onto the unfired body, then covered with transparent glaze and, after firing at a high temperature, secondary layers of colored glaze are

〔15〕 Taoci Pulu, vol.1:Nanyao Biji, pp.319-320

applied. On the red of the chicken wings another colored glaze is applied over the red; this gives the impression that the wings are alive and full of energy. On the clusters of grapes of the grape stemcups, first a purplish-red glaze was applied and then a secondary layer of light purple-red glaze; but on four grapes no such glaze has been applied, which makes the grapes appear multi-layered and gives the impression of some being ripe, some unripe. This use of colored glazes does not appear on any other polychrome wares. This may be one of the reasons why in books on ceramics grape stemcups and chicken cups enjoy special appreciation among the polychrome wares, even if this is not expressly stated.

The coordinated application of colored pigments on ceramics existed since the Neolithic but only in lthe Song dynasty were red and green pigments applied over the glaze. How did it develop from these origins to the elegant polychrome wares of the Chenghua period? As already mentioned, the colors and designs of Yongle yellow-ground and red-ground dishes with green dragons continued into the Chenghua period, and all Chenghua *doucai* colors can in fact already be found during the time of Xuande. In the National Palace Museum there is a large melon-peel green glazed bowl, a yellow-glazed dish, and a grape-colored ribbed tripod incense burner, and an iron-red decorated 'three fish' stemcup has been excavated at Zhushan, all dating from the Xuande period. The colors of these Xuande pieces combined with underglaze-blue outlines and improved handling form the basis for the development of Chenghua *doucai*.

Wares belonging to the *doucai* group, where partial underglaze-blue outlines were supplemented with colored enamels, such as the lotus-pond and duck dishes of the Xuande period, have always been popular and most subsequent reigns had polychrome wares of this type. Looking at the style of painting and potting of this group, which bear six-character marks within a *double* circle, one can detect the Xuande style; when comparing them with the fine chicken cups and other *doucai* wares with reign marks within a double square there are obvious differences which mark the former as an early Chenghua group.

Polychrome wares with complete underglaze-blue outlines filled in with color have not yet

been discovered among the wares made for the Xuande court. There is an unmarked underglaze-blue and green-enamelled Indian-lotus dish in the National Palace Museum, which has a noticeably higher footrim. The underside of the foot is even and tidy. The cobalt blue is fairly thick and the brushwork powerful. Judging from these characteristics, it should belong to a group of wares made between Xuande and Chenghua. This type which uses underglaze-blue outlines filled in with one color continued right through to the Chenghua period as can be seen on green-dragon dishes. These two Xuande styles combined-polychrome designs with incomplete outlines on the one hand and fully-outlined designs with a single enamel color on the other-created the unique treasure of Chenghua *doucai* wares.

## THE TASTE FOR GRAPE AND CHICKEN CUPS

Among Chenghua porcelains particular importance was always attached to grape and chicken cups which at the time clearly represented a new style and were not just formal patterns, but lively little pictures of sophisticated composition. A source for the grape design may be found in paintings where grapes are the main subject, for example, a handscroll with grapes by the Song monk Wen Riguan. Another painter of grapes was Yue Zheng, also known as Jifang (1418-72), who received his *jinshi* degree during the time of Zhengtong (in 1448). At the beginning of the Tianshun period he became a court historian. At the beginning of the Chenghua reign he took responsibility for the exposition of the classics by official interpreters and compiled the records of the Tianshun period. Lu Rong who received his *jinshi* degree in the 2nd year of Chenghua (1466), recorded in his *Shuyuan Za Ji*: "Yue Jifang is able to paint grapes. He strives to make the grapes come to life".

Whether Yue Zheng's paintings of grapes reflected a fashion of the Chenghua period which might have influenced the adoption of the grape pattern on porcelain is hard to ascertain. On Jingdezhen porcelain grape designs already existed in the Yuan dynasty, but the Chenghua version is far superior due to the subtlety of its composition, the liveliness of its drawing and the brilliance of its colors.

The underglaze-blue outlines of chicken cups are of a paler color than those of grape stemcups.

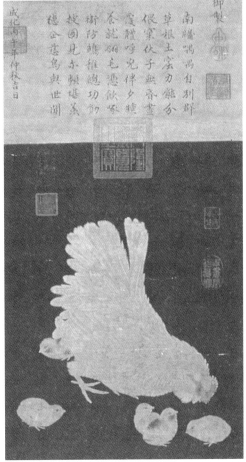
fig.1

Paintings of a hen leading her chicks in search of food exist in the National Palace Museum's collection of Qing paintings. A delicate painting of a hen and chicks by an anonymous Song painter [(fig.1)] was already appreciated by the Chenghua Emperor and bears a poetic colophon by him:

Sounds of chirping from the Southern window, independent, parting from the flock.

Sharing the work, the grass and straw of the delicate nest.

Fearlessly guarding over the young in the nest, night and day.

Responding to the chirpings of the young, accompanying them into dusk.

Nourishing, pluming their feathers, following their longing to feed.

Defending the chicks, she is worthy of merit for her loyal achievements.

Each time when unrolling this picture, it is worth admiring.

The loving birds' striving for virtue, and to make it know to the world.

On an auspicious day in mid-aufumn in the *bingwu* year of Chenghua [1486].

Although this is the very end of the Chenghua period the painting may well have entered the imperial collection earlier.

The National Palace Museum also holds another painting of a cock and hen with chicks by the Xuande emperor [(fig.2)] It shows two chickens leading chicks and bears a square seal and an imperial inscription by Xuande. It was bestowed upon the assistant minister, Yang Shi. These two paintings may show the origin of the chicken cup design. The designs of grape and chicken cups may therefore be linked to the fashion for such paintings by scholars and offi-

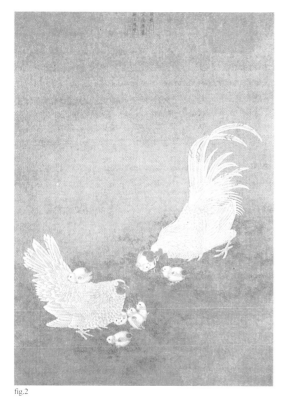
fig.2

cials at the imperial court at the time.

## DEVELOPMENTS INSIDE THE IMPERIAL PALACE DURING THE CHENGHUA PERIOD

In historical literature when Chenghua polychrome wares are mentioned, grape stemcups and chicken cups receive the highest praise. It would seem that they were specially fired and it is possible that there is a connection between these special wares and the Chenghua emperor's favourite among his concubines, Wan Guifei (1430-1487).

Concubine Wan was not born into a family of high standing. As a child she entered the palace as an attendant to Empress Sun (d. 1462). During the reign of Zhengtong she came of age and was summoned to attend to the crown prince, Xianzong, the later Chenghua emperor. When Xianzong ascended the throne, she became his personal attendant and proceeded to take measures for obtaining control over him, seventeen years her junior. She protected her exclusive monopoly, cultivated her power and influence, cajoled the masses. Her entire family gained high rank and were treated with great respect.

After concubine Wan died, her followers lost their support and six months later Xianzong himself died and his successor Xiaozong (the Hongzhi emperor) ascended the throne. Since her protegés had abused their power and committed serious crimes, they were then exposed one by one and dealt with accordingly. In the *Shilu* ('Veritable Records'), in the entry of the 23rd year of Chenghua (1487), 2nd month, *xinghai* day, it is written:

> The imperial concubine named Wan passed away. She was from Zhucheng county in Qingzhou. Her father was a county civil officer who lived in exile in Bazhou. She was born in the *gengxu* year of Xuande. At four years of age she was chosen to enter the

side apartments of the palace to serve Empress Sheng Lie Ci Shou. She had her fortune read and was summoned to enter the court. After ascending to that position she then exercised exclusive monopoly. When Empress Wu abandoned power to the concubines and the current Empress Wang took power, she showered great generosity and abundance upon her. Being alert and sharp-witted, Wan catered to the Empresses' wishes and subsequently ensnared all those around her. ...She took everything to be hers, usurped power on all sides and decreed that all curios should be offered to her to be in her possession. All her family received positions of army commanders over hundreds of thousands of households. Innumerable gifts of gold, pearls, jewels and jade were bestowed upon them. They became successful candidates in the examinations... There was excessive expenditure on performing Buddhist ceremonies, enormous squandering on banquets and entertainment. All the wealth was scattered and exhausted over a period of twelve years. The Empress, Xiao Mu, then lived modestly in the Western Palaces for several years before passing away. At the beginning of Hongzhi disorder and confusion were continuous. People desired to pursue the deposed concubine, revile her family, and destroy their graves. Fortunately, the Emperor stated that there would be benevolence and that these pursuits would come to an end.[16]

In the twelfth year (1476) Wan Guifei became concubine number one. From then on her power and influence were consolidated. Earlier, in the seventh month of the eleventh year of Chenghua (1475), Wan's father, Wan Gui, died. The Emperor "ordered and presided over expenditure for the funeral, observed customary rules and augmented secretiveness." [17] Wan Gui's tomb was discovered in 1957 in Pengzhuang outside the Youan gate. Both he and his wife were buried together there. The excavation reports states:

[16] Chenghua Chao Shilu, juan 286
[17] Chenghua Chao Shilu, juan 142,p.2

Excavated were a large quantity of gold, silver, jewels and jade objects. Included among the many gold objects were a ewer, a gold cupstand in form of a rock among waves, a gold [Li] Taibo wine cup, a shallow gold lotus-leaf cup, gold flowers inlaid with pre cious stones, bracelets, rings, gold ingots, gold coins, etc. Among the silver objects were a ewer, dish, box, ingots, etc. The gold and silver objects together weighed more than 500 liang.[18]

From this one can see what eminent positions concubine Wan and her family held. They colluded in order to indulge in the riches of the imperial coffers and as a result exhausted them. It is recorded in the *Shilu* of the Hongzhi period (dated 1488):

Those palace officials who strived to obtain wealth and influence bribed and sold jewels to have unusual curios manufactured. Thus there was an influx of *jinshi* into the palace and their expenditures increased hundred-fold. The funds and objects of value within the treasury and storerooms were squandered. All were summoned constantly to be investi gated and brought to justice and punished.[19]

Those in search of precious curios would allow the craftsmen to demonstrate their skills in a more lewd and lascivious manner. Among the many people entering the palace during the reign of Chenghua, there was a certain Li Musheng from Nanchang in Jiangxi province, and a certain Deng Chengyin, also from Jiangxi, but it is not recorded in the literature whether these two men actually had any influence over the firing of ceramic wares in Jiangxi. But it is possible that Chenghua *doucai* wares were produced specially as unusual curiosities for the palace for presentation, in exchange for silver from the imperial treasury. Chenghua *doucai* wares thus changed from being objects for daily use in the palace to become vessels for special imperial appreciation and use.

[18] Beijing Kaogu Sishi Nian, Beijing, 1990,p.204
[19] Ming Xiaozong Shilu, 1488,juan 10

# GHENGHUA PORCELAINS IN THE NATIONAL PALACE MUSEUM

In the National Palace Museum there is a group of 67 Chenghua porcelains-polychrome, blue-and-white and white *anhua* dragon wine cups-collected in a Japanese gilt-decorated lacquer chest of the Edo period (1615-1867) (fig.3). Fine imperial yellow silk decorated with flowering stems was used to line the inner walls of the chest (fig.4). The objects were placed in small brocade containers (fig.5), holding two, four or more objects, which were fitted into the lacquer chest and covered by another piece of yellow silk. Both the brocade containers and lining are exquisitely made. Judging from the age of the Japanese lacquer box and the fine workmanship of the brocade cases, these small Chenghua

fig.3

fig.4

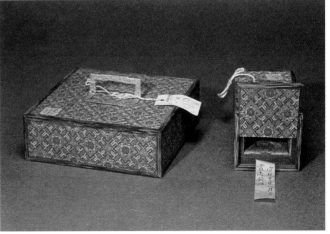

fig.5

fig.6

caps appear to have been assembled during the times of Qianlong. It is easy to see the extreme care and devotion. The graceful attention, the delight to the point of eccentricity which Qianlong took in looking after his Chenghua porcelain.

Also preserved in the National Palace Museum are several Chenghua ceramics that still bear their original yellow labels [fig.6]. These were possibly attached after the beginning of the Qing to categories and organize the pre-Qing imperial ceramics when they were deposited in the palace storeroom. The labels are divided into three categories, the first category in general being used for *doucai* wares.

Among the ceramics collected within the National Palace Museum, the quantity of Chenghua polychrome wares is small compared to other wares. There are not many types and most of them are small objects. On a few pieces, for example, on a blue-and-white *bajixiang*-decorated bowl, the underglaze-blue outlines are complete; within these there are uneven marks of intentional polishing and rubbing and a few areas still have traces of enamels which are not yet fully worn off. Other pieces such as blue-and-white with formal lotus scroll show clear traces of rubbing and traces of faint red pigment inside the blue-and-white outlines on the exterior. There and also other polychrome pieces, lotus-scroll decorated stemcups, where the outside shows obvious traces of rubbing but the colored enamels are not completely worn away. Wear is overall and not just on the color-decorated areas. The reason for this is not clear.

Apropos traces of grinding among this group of *doucai* wares, one can discover yet another unusual phenomenon on *doucai* chicken cups, small *doucai* wine cups and shallow bowls. A large number of their footrims and lips have been very lightly ground [fig.7]. Many of these vessels also show signs of usage. It may be that before these *doucai* vessels were used, they were fires evenly ground, so that when they were used the hand holding the base would not

slip. But why was the rim also ground? Perhaps because the objects were small and had to be carried gingerly, the finger lightly touQing the rim. If it was entirely covered by glaze, it could very easily slip. By lightly grinding the rim it would be slightly uneven and could help avoid the cup slipping.

fig.7 Rim showing slight grinding.

fig.8 Natural rim.

Whether or not stands or cupstands were used together with these cups is difficult to know, but a hand would nevertheless have to be used to pick up the cup. Not all the *doucai* wares have been ground like this [(fig.8)], and those which have not mostly show no signs of use either. Therefore one can speculate that those *doucai* wares where the foot and rim have been ground, would have been ground within the palace and that new cups would have been ground before they were used. Blue-and-white cups did not receive this kind of treatment. This may show that these *doucai* wares were destined for the use of particularly privileged individuals.

This article offers some background on the Chenghua period and the situation of collecting within the imperial palace so that we may be able better to appreciate and understand Chenghua imperial wares. There are still many open questions but it is hoped that this contribution will elicit comments and corrections.

（此篇轉載自『The Emperor's broken china Reconstructing Chenghua porcelain, Sotheby's publication , 1995』）

# 本書中英譯名 韋氏、漢語拼音 對照

| 中文 | 韋氏拼音 | 漢語拼音 | 意義 |
|------|---------|---------|------|
| 清朝 | Ch'ing | Qing | |
| 永樂 | Yung-lo | Yongle | |
| 宣德 | Hsuan-te | Xuande | |
| 成化 | Ch'eng-hua | Chenghua | |
| 弘治 | Hung-chih | Hongzhi | |
| 正德 | Cheng-te | Zhengde | |
| 嘉靖 | Chia-ching | Jiajing | |
| 萬曆 | Wan-li | Wanli | |
| 鬥彩 | tou-ts'ai | doucai | contrasting colors |
| 填彩 | t'ian-ts'ai | tiancai | filled colors |
| 點彩 | tian-ts'ai | diancai | spotted color |
| 五彩 | wu-ts'ai | wucai | five colors |

Everlasting  Che

| 中文 | 韋氏拼音 | 漢語拼音 | 意義 |
|---|---|---|---|
| 如意 | ju-i | ruyi | |
| 靈芝 | ling-chih | lingzhi | fungus |
| 寶蓮 | pao-lian | baolian | |
| 番蓮 | fan-lian | fanlian | |
| 天 | t'ian | tian | heaven |
| 暗花 | an-hua | anhua | engraved |
| 哥釉(窯) | Ko ware | Geyao | |
| 金 | chin | jin | catties |
| 工部 | Kung-pu | Gongbu | Imperial Office of Works |
| 博物要覽 | Po-wu Yao-lan | Bowu Yaolan | The Essential Study of Curiosities |
| 景德鎮 | Ching-te-chen | Jingdezhen | |

國家圖書館出版品預行編目資料

傳世品 成化瓷 = Everlasting Chenghua
Porcelain / 蔡和璧著. -- 初版. --
臺北市：藝術家，2003 [民 92]
面；　公分 ---
ISBN 986-7957-91-1（平裝）
1. 陶瓷 - 古物 - 中國
796.6　　　　　　　　　　92015640

# 傳世品 成化瓷
Everlasting Chenghua Porcelain

蔡和璧◎著

| 發 行 人 | 何政廣 |
| 主　　編 | 王庭玫 |
| 編　　輯 | 黃郁惠、王雅玲 |
| 美　　編 | 王孝嫚、柯美麗 |
| 出 版 社 | 藝術家出版社 |
| | 台北市重慶南路一段 147 號 6 樓 |
| | TEL：(02)23886715 |
| | FAX：(02)23896655 |
| | 郵政劃撥：01044798　藝術家雜誌社帳戶 |

總 經 銷　時報文化出版企業股份有限公司
　　　　　桃園縣龜山鄉萬壽路二段351號
　　　　　TEL：（02）2306-6842

| 製版印刷 | 新豪華製版・東海印刷 |
| 初　　版 | 2003 年 9 月 |
| 定　　價 | 新臺幣 480 元 |

ISBN 986-7957-91-1
法律顧問　蕭雄淋
版權所有・不准翻印
行政院新聞局出版事業登記證局版台業字第 1749 號